지운하의 유랑예인 60년

지운하 구술
서종원·이영재 지음

지운하의
유랑
예인
60년

풍물소리에 매료되다

채륜

사진으로 따라간 지운하

池雲夏

국립국악원 민속연주단 지도위원,
중요무형문화재 제3호 남사당 전수 교육자
중앙대학교 국악대학 타악연희과 강사

1　2005 국립 국악원 토요상설 공연

2 2002 남사당 세미 예술이와 함께

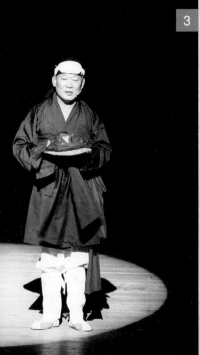

3 2005 유랑예인 50주년 기념공연
국립국악원 예악당에서 덧뵈기 옴탈 장면

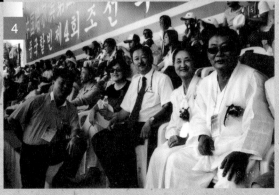

4
2003
중국 하얼빈 조선민족예술대회 심사

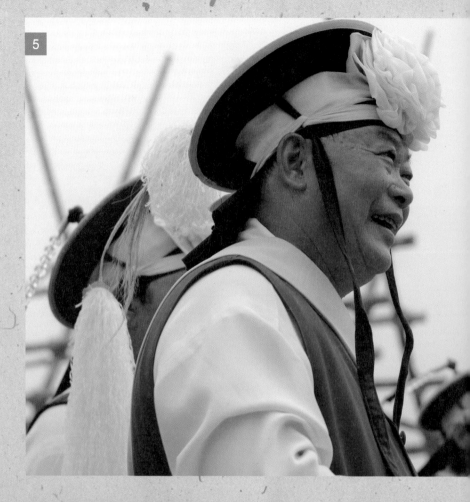

5　2011 남사당놀이 꼭두쇠

6　2005 유랑예인 50쥬년 중앙대 제자들과 쇠놀음　　7　2004 아르헨티나 공연

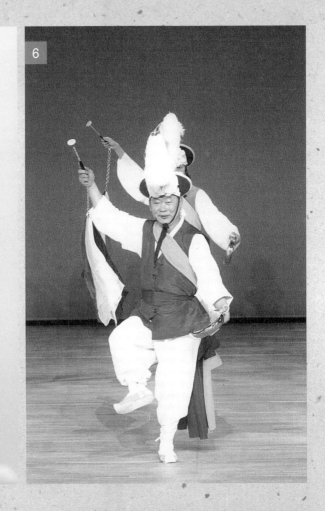

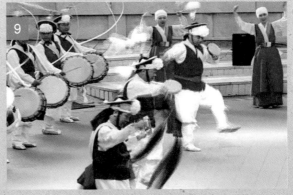

8 2010 남사당놀이 정기공연

9 2010 남사당놀이 정기공연 인천·계양구청 야외무대에서

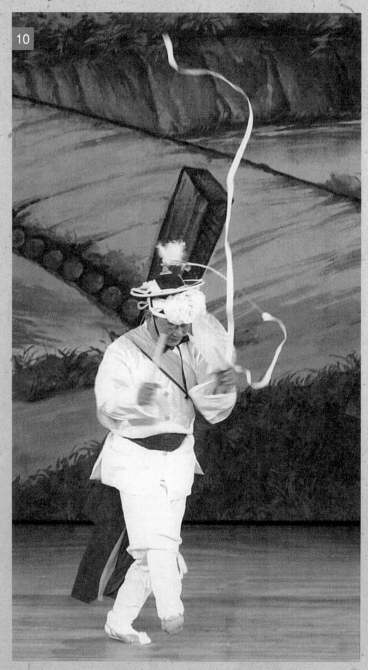

10 2005 유랑예인 50주년 기념공연 국립국악원 예악당에서 소고놀음

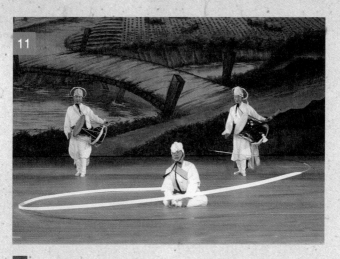

11

2005 유랑예인 50주년 기념공연 국립국악원 예악당에서 12발상모 놀음

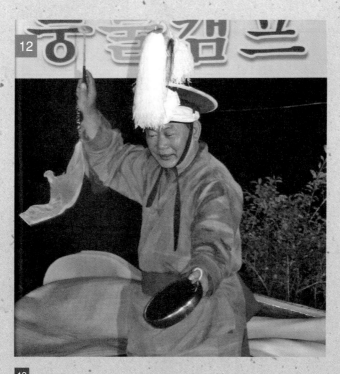

12

2006 풍물명인 지운하와 함께하는 남사당 풍물캠프 충북단양에서

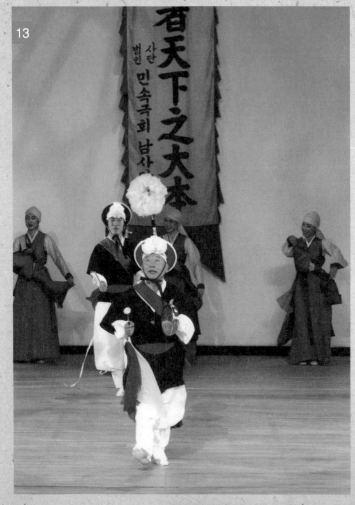

13

13 1993 남사당 초청공연

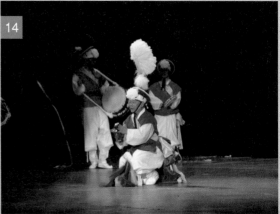

14

14 2007 국립국악원 우면당에서

15

15 2006 국립국악원 민속단 쇠놀음

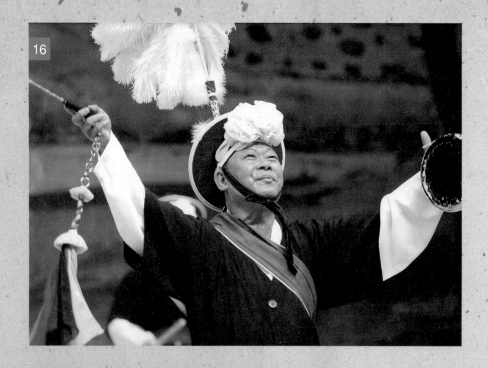

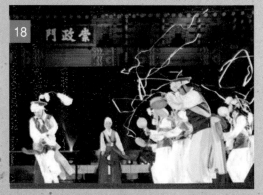

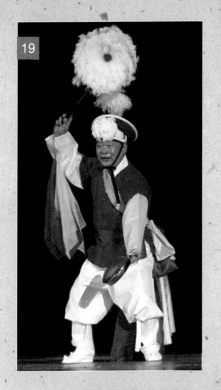

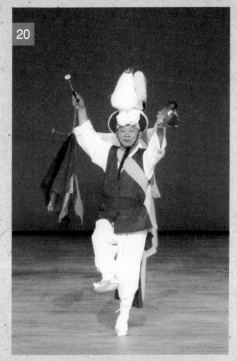

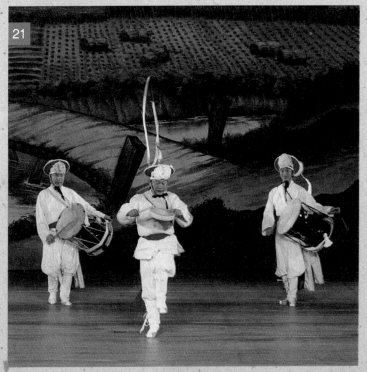

시대가 변화하는 과정에서 우리의 기억에서 자취를 감춘 것들이 상당수 있다. 되돌릴 마땅한 방법이 있지는 않으나 가끔씩 곁에 있었으면 하는 바람은 누구나 한 번쯤 겪어봄 직하다. 공부도 마다하고 풍물소리에 빠져 60년 동안 남사당의 길을 걷고 있는 지운하 선생의 책을 엮는 과정에서 문득 이러한 생각을 하게 된 연유는 간단하다. 지운하 선생을 비롯해 수많은 남사당 예능인들이 팔도를 누비며 공연을 펼쳤던 화려한 시절이 사라졌기 때문이다. 나름대로 명맥을 유지하고 있지만 누군가의 말처럼 다시 화려한 꽃을 피우는 일이 과연 가능할지는 두고 봐야 할 것 같다.

이 책의 주인공인 지운하 선생은 인천에서 태어났다. 충청도가 고향인 부모님이 인천으로 옮겨와 그를 낳았기 때문에 자연스레 인천이 고향이 된 것이다. 마을의 상쇠였던 아버지의 영향을 많

이 받아 일찍부터 예능인들과 교류가 많았던 탓에 남사당이라는 단체에서 활동을 하게 된다. 그렇다고 해서 그가 남사당에서만 활동을 한 것은 아니다. 선운각과 워커힐, 그리고 국립극장 등에서도 공연을 한 경험을 갖고 있다. 장소마다 차이가 있긴 하나 기본적인 공연은 어린 시절부터 배워온 남사당의 연희를 바탕으로 하였다. 정년퇴임 후 터를 잡은 인천에서도 그가 하는 일은 바로 남사당과 관련된 일이다. 지금까지 하고 있는 남사당인천시지회와 계양구 예술단에서의 활동이 그러하다.

한평생을 예능 활동에 몸담아온 대다수의 예능인이 그러하듯 지운하 선생을 집중적으로 조명한 연구는 많지 않다. 그들이 걸어온 길은 분명 가치가 있지만 연구가 쉽지 않은 게 현실이다. 무엇보다 관련 문헌 자료가 부족한 연유도 있지만 유일한 자료인 그들의 구술자료를 채록하고 이를 정리하는 일이 쉽지 않기 때문이다. 10차례 넘게 인터뷰를 한 결과 지금의 결과를 얻을 수 있었다. 다만 자료의 성격상 정확성 여부는 판단하기 어려운 부분도 있다. 혹여 오류가 될 수 있는 부분은 추후 확인이 더 필요하리라 생각된다. 그럼에도 60년이 넘는 세월을 정리하여 한 권의 책으로 엮었다는 점에서 의미를 두고 싶다. 지금까지 발간된 유사한 책들보다 뒤처지지만 않았으면 하는 게 개인적인 바람이다.

결과물이 나오는 과정에서 적지 않은 이들의 도움을 받았다. 우선 바쁜 와중에도 항상 즐겁게 인터뷰에 응해주신 본 책의 주인

공인 지운하 선생님께 감사의 인사말을 전하고 싶다. 책을 엮는 과정에서 의견 충돌이 있었는데, 그때마다 늘 웃으며 대해주신 모습은 잊을 수가 없다. 그리고 무리한 부탁임에도 흔쾌히 책을 발간해주신 출판사 채륜의 직원분들과 사장님께도 고마움을 표한다. 마지막으로 편집과 교정에 도움을 준 이영수 선생님과 심민기 선생님에게 글로나마 미안하고 고마운 맘이 전해졌으면 좋겠다.

2015년 11월 서종원·이영재

지운하가 걸어온 길

前) 중요무형문화재 제3호 남사당놀이 이사장
前) 국립국악원 민속악단 지도위원
前) 전통연희 총연합회 부이사장
前) 한국국악협회 이사

現) 중요무형문화재 제3호 남사당놀이 전수교육조교
現) 사단법인 유랑 이사장
現) 계양구립풍물단 예술감독

1966. 02.	국립 국악예술고등학교 졸업
1959. 10.	전국민속예술 경연대회 문공부장관 개인특상
1959. 10.	각 도 대항 전국농악경연대회 경기도 대표 1등 입상
1960. 10.	전국민속예술경연대회 대통령상 수상
1961. 10.	남사당놀이 보존회 입단
1962. 04.	인천 대성목재 농악단 창단단원입단
1962. 10.	전국예술경연대회 1등 입상
1966. 04.	남사당놀이보존회 전국순회공연 참가

1968. 12.	한국민속예술단 일본 후쿠오카공연 참가
1969. 01.	육군 21사 군악대 입대
1969. 12.	육군 맹호부대원 월남 참전
1971. 12.	육군 병장 제대
1972. 01.	(사)한국국악협회 인천지부 농악강사 선임
1973. 04.	일본-신주쿠 고마극장 주관 춘향전 공연 참가
1976.	(사)한국국악협회 농악분과 부위원장 선임
1978.	(사)한국국악협회 농악분과 위원장 선임
1981. 10.	국풍81공연 참가
1981.	중요무형문화재 제3호 꼭두각시놀음 이수
1982. 08.	문화공보부 파견 CIOFF 세계민속 FESTIVAL 및 유럽 12개국 순회공연 참가
1983. 06.	(주)쉐라톤 워커힐 예능부 입사
1985. 06.	서독-베를린 예술제 참가 및 유럽 3개국 순회공연 참가
1985. 10.	홍콩 아시안민속제공연 참가
1986. 10.	한국방송공사 주최 대한민국 국악제공연 참가
1987. 03.	제4회 신춘국악대제전공연 참가
1987. 06.	'88서울올림픽' 홍보단원으로 동남아 5개국 순회공연 참가
1988. 09.	'88서울올림픽' 기념 남사당놀이 발표공연 참가

1990. 05.	세계 어린이 FESTIVAL 미국, 캐나다 공연 참가
1992. 09.	캐나다 한인위문공연 참가
1995. 01.	남사당놀이 보존회 단장 선임
1995. 05.	중요무형문화재 남사당놀이 보존회 풍물부문 전수조교보조자 위촉
1996. 01.	남사당놀이 단장 재선임
1997. 04.	'2002 한-일 월드컵' 유치 홍보단 북유럽 순회공연 참가
1997. 08.	세계 청소년연명 주최 유럽순회공연 참가
1998. 02.	김대중 대통령 취임축하공연 참가
1999. 03.	국립국악원 러시아공연 참가
2000. 01.	중국 연변예술대학 초청 강의
2000. 05.	KBS 국악경연대회 심사위원 위촉
2000. 05.	전주대사습놀이 심사위원 위촉
2000. 08.	국립국악원 러시아공연 참가
2000. 10.	경주 신라문화재 국악경연대회 심사위원 위촉
2000. 10.	국립국악원 중동 및 아프리카공연 참가
2001. 01.	국립국악원 민속연주단 지도위원 선임
2001. 05.	전주대사습놀이 심사위원 위촉
2001. 07.	중국 심양공연 참가
2001. 10.	쿠웨이트, 이란, 이스라엘공연 참가
2001. 12.	서울국악재공연 참가
2002. 01.	신춘국악재공연 참가
2002. 03.	'2002 한-일 월드컵' 축하공연 참가
2002. 04.	국립국악원 민속연주단 정기공연 "축원풍물굿" 연출 및 공연 참가
2002. 05.	'2002 한-일 월드컵' 전야제공연 참가

2002. 06.	'2002 한-일 월드컵' 공연 참가
2002. 07.	국립국악원 파견 중국 연변 동방 예술학교 강사
2002. 08.	단국대학교 주최 중국 연변예술대학 학술세미나 참가
2002. 08.	중국 북경, 장춘, 하얼빈공연 참가
2002. 09.	국립국악원 민속연주단 정기 연주회 참가
2002. 10.	'부산 아시안게임' 개막공연 참가
2002. 12.	중요무형문화재 제38회 정기발표공연 참가
2003. 01.	신춘국악 대제전공연 참가
2003. 02.	남사당 연희정보대학 교수임용
2003. 08.	우즈베키스탄 세르비아공연 참가
2003. 10.	국립국악원 민속연주단 사물놀이 정기연주회 "타동" 참가
2003. 10.	국립국악원 파견 중국 하얼빈 문화관 강사 파견
2003. 11.	한국국악협회 국악대제전 풍물놀이 공연 참가
2003. 12.	국립국악원 민속연주단 정기공연 참가
2004. 01.	국립국악원 신춘국악대제전공연 참가
2004. 04.	국립국악원 파견 중국 하얼빈 문화관 풍물강사 파견
2004. 05.	부평풍물축제 남사당 공연 참가 및 심사위원 위촉
2004. 06.	안산 문화원 주최 전국국악경연대회 심사위원 위촉
2004. 08.	중국 하얼빈시 동북 삼성 조선족 풍물대축제 심사위원 위촉
2004. 09.	'한-러 수교 140주년' 기념 사할린, 블라디보스톡, 하바롭스크, 우크라이나 공연 참가
2004. 10.	중요무형문화재 남사당놀이 40주년 선대예인 추모식 및 발표공연 참가
2004. 10.	안성바우덕이 축제 심사위원 위촉
2004. 11.	세계타악그룹 초청 풍물공연 참가
2005. 01.	중국 하얼빈 세계 빙등축제공연 참가
2005. 03.	인천 계양문화원 민속예술단 예술감독 임명
2005. 03.	중앙대학교 국악대학 타악연희과 강사
2005. 04.	서울특별시 관악문화원 예술감독 임명
2005. 05.	문화재청 주관 찾아가는 문화재 지방공연 참가
2005. 07.	국립국악원 우즈베키스탄 타슈켄트 교육원 강사

2005. 10.	전주 세계소리축제공연 참가
2005. 10.	김제 지평선축제 풍물놀이 심사위원 위촉
2005. 10.	공주백제문화재 풍물놀이 심사위원 위촉
2005. 10.	안성 바우덕이축제 풍물놀이 심사위원 위촉
2005. 11.	일본 오사카 세계인형극축제 공연 참가
2005. 12.	외길인생 50주년기념 '유랑예인의 하루' 개인발표회
2006. 02.	국립국악원 신춘 국악대제전 민속(안무)
2006. 04.	사할린, 고려족 민속풍물지도 교육관 출강
2006. 05.	중국 동북 삼성 하얼빈 대련 연변 사물놀이 지도
2006. 08.	남사당놀이 경복궁 초청공연
2006. 09.	남사당놀이 제주도 탐라문화재 초청공연
2006. 10.	국립국악원 우즈백 카자흐스탄 공연
2006. 11.	중요무형문화재 제3호 남사당 발표 공연
2006. 12.	중요무형문화재 제3호 남사당 풍류극장 지운하 공연
2007. 05.	오스트리아 반기문 UN사무총장 초청 기획 공연
2007. 06.	국립국악원 정년퇴임
2007. 08.	중국 하얼빈 세계 사물 타악 대회 심사
2007. 09.	남사당놀이 신라문화재 공연
2007. 10.	남사당놀이 정기공연
2007. 12.	중앙대학교 타악발표 심사
2008. 04.	일본 동경 YMCA 초청공연
2008. 05.	전국 효도사랑애 나눔 초청공연
2008. 07.	중국 하얼빈 민속대행진 남사당 공연 및 전승교육
2008. 08.	부산 해운대축제 남사당 초청공연
2008. 10.	남사당놀이 발표공연
2008. 12.	풍류극장 남사당 기획공연
2009. 01.	여주 정월달집태우기 국립국악원 보름행사공연
2009. 03.	인천 영종도 용두레 초청공연
2009. 04.	실크로드 해외홍보원 주최 우즈베키스탄, 카자흐스탄 등 4개국 순회공연

2009. 06.	중국 옌타이 남사당 초청공연
2009. 07.	백중놀이 초청 남사당 공연
2009. 10.	해외홍보원 주최 동남아 순회공연 (인도네시아, 태국, 싱가폴, 인도, 말레이시아)
2009. 11.	강원도 풍물대회 심사
2009. 12.	남사당 풍류극장 기획공연
2010. 02.	설맞이 국립민속박물관 공연
2010. 03.	남사당 인천교육관 특강 '8주 교육 개강'
2010. 03.	전주 유네스코 기공식 공연
2010. 04.	광가 문화원교육 및 과천 무동 답교놀이 교육
2010. 04.	찾아가는 무형문화재-25사단
2010. 05.	찾아가는 무형문화재-육군 군수사령부
2010. 05.	여주 세종대왕영릉 공연
2010. 06.	'2010 부평풍물축제' 공연
2010. 06.	'2010 단오절' 축하공연-서울놀이마당
2010. 07.	대학로 문예진흥원 공연
2010. 08.	인천문화예술회관 공연
2010. 09.	국립극장 공연
2010. 10.	부천 엑스포 공연
2010. 10.	한·일 축제 공연
2010. 10.	뉴욕 청과인 협회주최 한인축제 초청공연
2010. 10.	남사당놀이 경연대회 공연
2010. 10.	부산 낙동강민속예술제 공연
2010. 10.	전남 화순 공연
2010. 11.	서울 청계광장 공연
2010. 11.	서울 종로 운리동 운현궁 공연
2010. 11.	'G20' 기념 국립국악원 기획공연
2010. 12.	(사) 남사당 인천지회 창립 지회장 임명
2011.02.17	도봉구민화 함께하는 정월대보름 큰잔치 공연
2011.04.10	(사)남사당 이사장 임명
2011.04.14	제26회 도원문화제 공연

2011.04.06	광화문 문화마당-충무공 이야기 공연
2011.05.06	부평공원 아이러브카네이션 어버이축제
2011.06.01	KBS 국악한마당 촬영(6.11방송)
2011.06.11	유네스코지정 무형문화재 축제(전주)
2011.06.	중국 공산당 90주년 기념공연(하얼빈)
2011.09.16	KBS 국악한마당 남사당놀이 명인전 촬영
2011.09.24	드럼페스티벌 겨루기 심사위원 위촉
2011.09.25	안양시민축제 축하공연
2011.09.30~10.01	민속놀이 경연대회 (경기도지역) 심사위원 위촉
2011.10.02	중요무형문화재 제3호 남사당놀이보존회 정기공연(계양구청 앞)
2011.10.04~17	문화홍보원주최 '한국문화페스티벌' 중남미 순회공연
2011.10.22	충남 보령시 '대천항수산물축제' 축하공연
2011.11.01	계양구립예술단 풍물단 예술감독 임명
2011.11.02	찾아가는 무형문화재 공연-육군 제12보병사단 남사당공연
2011.11.04	중요무형문화재 제3호 남사당놀이 학술세미나 개최 (국회의원회관 소회의실)
2011.11.05	'2011 청계천등불축제' 개막공연
2011.11.17	2011 하반기 국악상설공연 "나는 광대다!" 남사당풍물한마당(잔치마당홀)
2011.12.23	천안시립국악관현악단 정기연주 '유네스코등재 무형문화재 소개'
2011.12.24	크리스마스기념 남사당풍물, 인형극 공연
2012.01.05.~09	제10회 풍물명인 지운하와 함께하는 풍물캠프 개최
2012.01.24	제18대 대통령 이·취임식 참가
2012.03.07.~28	'한국-멕시코 수교 50주년 기념' 방문공연 및 코스타리카 국제예술제 참여
2012.04.11	국악방송 '명인의 향기' 출연
2012.04.28.	위대한 유산 세계를 만나다-국립국악원예악당
2012.06.08	제38회 전주대사습놀이 전국대회 농악부 심사위원 위촉
2012.06.22	강릉단오제 초청공연
2012.06.23~24	영광법성포 단오축제 초청공연
2012.07.26~30	제11회 풍물캠프개최
2012.08.04~08	중국 하얼빈 31회 여름음악회 초청공연
2012.09.07~08	다산문화축제 초청공연
2012.09.09.	'2014 인천아시안게임' 성공기원 인천시민풍물대장정 개최

2012.09.29.	'한가위 대축제' 특별공연(잠실송파놀이마당)
2012.09.31.	'2012대한민국전통연희축제' 무형문화재 초청공연 (광화문)
2012.10.01	제58회 백제문화제 축하공연
2012.10.03	제18회 계양구민의 날 기념 남사당놀이특별공연
2012.10.06	제16회 온달문화축제 초청공연
2012.10.08	채드윅 송도국제학교 공연 및 체험
2012.10.14	계양구립풍물단 창단 1주년 기념공연 예술감독
2012.10.21	제13회 짚풀문화제
2012.10.18~20	창작연희극 '꽃신 품은 도령' 공연
2012.11~12(2개월)	제4회 풍물연수 개최
2012.12.12~14	수험생 문화체험 초청공연
2013.01.04~07	제12회 풍물명인 지운하와 함께하는 풍물캠프 개최
2013.03.08	인천흥사단 '품앗이 문화예술제' 공연
2013.01.03~07	제12회 풍물명인 지운하와 함께하는 남사당풍물캠프(양평 한수문화원)
2013.01~02	제5회 풍물연수 개최
2013.04.19~20	전국투어 기획공연 "꽃신을 품은 도령" 공연 총 연출-인천계양문화회관
2013.05.04	숭례문복원기념 공연 참가
2013.05.05	어린이 및 지역주민을 위한 국악공연 한마당(단양영춘초등학교) 남사당 놀이 공연
2013.05.18	찾아가는 문화재 공연 참가-남산한옥마을
2013.06.14~15	영광 법성포 단오축제 초청공연 참가
2013.06.26	북한이탈주민과 함께하는 전통놀이마당 "어깨동무" 총예술감독
2013.06.30	부천시민을 위한 남사당놀이 공연
2013.07.02	무형문화재 세계를 만나다 국립국악원 남사당놀이 공연
2013.08.01~05	제13회 풍물명인 지운하와 함께하는 풍물캠프 개최
2013.08.09.~11	2013 사천세계타악축제 심사위원 위촉
2013.09.08	인천시 전통예술 상설공연 "얼쑤" 풍물판굿공연-송도트라이볼
2013.09.19	한가위 대축제 특별공연-서울놀이마당
2013.10.03	제7회 계양구풍물경연대회 계양풍물한마당&계양구립풍물단 기획공연 예술감독
2013.10.11	단양온달문화축제 기념 남사당놀이
2013.10.15	2014 인천아시안게임 성공기원 제2회 인천풍물대장정 제작총괄

2013.10.28	(사)한국예술문화단체총연합회 제2회 명인인증 심사위원 위촉
2013.12.14	제2회 계양구립풍물단 정기공연 "우리가락 우리춤의 향연" 예술감독
2013.12.23	단양청소년국악예술단 단누리 제3회 정기연주회 특별출연
2014.03(1개월)	제6회 풍물연수 개최
2014.03. 28	천안시립흥타령풍물단 심사위원 위촉
2014.05.29~06.05	북경문화원주최 조선민속축제
2014.08.06~10	제14회 풍물연수 지운하와 함께하는 풍물캠프 개최
2014.08.29	전통연희단 잔치마당 목요상설 명인의 멋과 흥 "이것이 연희다"(잔치마당 홀) 출연
2014.08.30	청소년과 함께하는 국악콘서트 '썸' 총예술감독
2014.09.27	2014인천아시안게임 성공기원 제3회 인천시민 풍물대장정 제작총괄
2014.10.03	단양 온달축제 남사당놀이 공연
2014.10.04	제55회 한국민속예술축제 심사위원 위촉
2014.10.12	충남아산 짚풀 문화축제 남사당놀이 공연
2014.11.01	강화 용두레질소리보존회 정기공연 남사당놀이 공연
2014.11.22	기지시 줄다리기축제 남사당놀이 공연
2014.12.12	제3회 계양구립 정기연주회 총예술감독
2015.01.29~02.02	중국 베이징 '2015-빙설 한중우호축제' 초청공연
2015.05.23.	대구 웃는얼굴 아트센터 남사당놀이 공연
2015.05.31	제41회 전주대사습놀이 농악부 심사위원 위촉
2015.06.07	제14회 전국국악대전 농악부 심사위원 위촉

풍물과 함께 살아온 남사당의 후예, 지운하 선생의 이야기.

서한범
(단국대학교 명예교수, 인천 문화재위원)

고향땅 인천에서 아버지를 비롯하여 동네 어른들이 치는 농악의 장구가락이나 쇠가락을 들으며 자라난 지운하 선생, 그는 인천 숭의국민학교에 입학을 할 어린 시절, 여자 친구의 권유로 농악을 알기 시작하였다고 회고하고 있다. 그 후 12세 때에는 전국민속예술경연대회에서 대통령상을 수상하며 일약 스타로 떠오른 당찬 소년, 그 뒤로 사당패의 풍물을 단계별로 익히기 시작하여 줄타기를 제외한 전 종목의 기능을 배웠다.

'남사당-男寺黨'이란 조선시대 이후, 남자들로만 구성된 예인들의 집단으로 흔히 남사당패라고 불려 온 단체이다. 때와 장소를 가리지 않고 민중 속에서 민중들과 함께 애환을 함께해 온 연희집단이다. 이 속에서 다양한 놀이를 구사하는 능력을 지니게 되었고, 선생의 길에 들어서면서부터는 일본, 동남아시아, 유럽, 미국, 캐나다 등 20여 개국을 내 집 드나들듯 하면서 한국의 풍물을 세계에 알려온 선생이다.

우리나라 국악의 종가인 국립국악원에서 풍물분야의 지도위원을 지냈고, 현재는 인천에 거주하면서 남사당의 전문기예를 이어가는 외줄기 인생을 살아온 이 시대의 진정한 선생이다. "스승을 봉양해야 하고 남사당패놀이를 해서 끼니를 연명해야 하는 삐리의 생활은 그 학습 자체가

한과 설움의 세월이었지요. 선생이 계시고 선배가 있으므로 해서 내가 있는 것이니만큼 어른들을 성심껏 모시는 것이 후배들의 사명"이라고 주장할 정도로 공동체내의 위계질서를 주장하는 분명한 사람이 또한 지운하 선생이다.

이러한 그가 60년 예인생활을 한 권의 책으로 묶어 출판한다고 해서 벌써부터 화제가 되고 있다.

책의 초고를 얼핏 들여다보니까 시작부터가 재미가 있어 눈길을 떼지 못한다. 모두 6장으로 구성되어 있는데, 1장은 부모님을 따라 인천으로 이사를 오게 된 배경과 6.25 전쟁 시 피난 이야기, 남사당에 입문하게 된 계기, 전국민속예술경연대회에 출전해 인기상을 받았던 이야기 등 주로 어린 시절의 이야기로 시작하여 2장에서는 인천의 대성목재 단원으로 활동하던 당시의 모습이 그려지는데 시장판과 지역을 다니며 펼쳤던 다양한 공연 이야기가 흥미를 더하고 있다. 3장은 결혼과 군대이야기, 그리고 처음 맛본 해외 공연 이야기와 함께 선운각과 워커힐에서의 활동하던 이야기가 펼쳐지고 있다. 그 이후는 남사당과 함께 살아온 희로애락의 세월이 고스란히 묻어 나오고 있으며 최근에는 고향 인천으로 돌아와 지역에 봉사하는 내용들이 중심을 이루고 있는 것이다.

남사당의 일원으로 남사당을 위해 평생을 다한 한 예인의 실감나는 이야기는 우리에게 잔잔한 감동과 함께 재미를 더해 주고 있다. 부디 고향땅 인천에서 새롭게 시작하고 있는 예인의 생활이 남을 위하고 지역을 위하며 자신을 행복하게 만드는 길이 되기를 기대하고 있다.

신명 김덕수

안녕하세요. 사물놀이 김덕수입니다.

먼저 출판을 진심으로 축하드립니다. 지운하 선배님과 처음 만났을 때가 1959년 '전국 농악경연대회(현 한국민속예술축제)'에 참가하기 위하여 경기도 대표로 도화동을 방문했을 때였는데 벌써 세월이 이렇게나 되었네요. 당시 전국농악경연대회의 열광적이던 응원과 열기는 지금 생각해도 가슴이 뛰고 바로 얼마 전 일처럼 생생한 기억으로 남아 있건만…

선배님의 부친이신 故 지동옥 선생님은 '숙골'이라는 마을에서 제자 10명을 가르치셨던 인천지역의 유명한 상쇠와 고사덕담으로 유명한 분이셨습니다. 부친의 피를 이어받아서인지 선배님은 남사당에서도 故 최승구 선생을 비롯하여 이원보, 박산옥, 김문학, 양도일, 송순갑, 최은창, 민창열, 임광식, 김용래 등의 계보를 이으며 열심히 학습하셨습니다. 또한 악극단, 여성농악단, 서커스, 약장수, 야간업소 밤무대 등 대한민국 연희판 에서도 최고의 스타셨습니다.

나이가 들어간다는 것은 지나간 세월의 추억이 쌓여 간다는 의미이기도 한데 그렇게 뜨겁고 역동적이던 청춘의 시절에 선배님과 한자리에 있었다는 것은 앞으로도 우리를 미소 짓게 만들 소중한 추억이라고 생각합니다. 추억 얘기가 나와서 말입니다만, 1969년 21사 군악대에 입대하

여 전방은 물론 월남전까지 위문공연을 다녔던 시절, 월남전에서 장구가 없어서 쎄리이션박스C-Ration Box로 장구통을 만들고 판초우의를 가죽처럼 대신해 즉석 장구를 만들어 연주했던 추억은 지금 생각해도 기발한 착상이고, 어떠한 상황이라도 연주를 하고야 말겠다는 선배님의 의지를 방증하는 것으로 그러한 열정과 순발력 등이 지금의 선배님을 만들어준 원동력 같습니다.

　이렇게 실력과 열정을 겸비한 선배님은 전역 후에도 왕성한 활동을 하셨습니다. 인천 율목동에 있는 경아대, 한국국악협회 인천지회, 선인여고 학생들을 열심히 지도하여 인천지역 국악발전에 지대한 공헌을 하였을 뿐 아니라, 故 박귀희, 故 전황 선생님께 발탁되어 일본투어 공연도 하였습니다. 동북삼성은 물론 모스크바, 사할린, 블라디보스토크, 우즈베키스탄, 카자흐스탄 등 수많은 나라를 다니며 우리의 가락을 세계에 전하는 일에 전념하시기도 하였던 선배님의 이러한 활동들이 역사의 한 페이지에 남듯이 금번 출간되는 책에 상세히 기록되어 널리 알려질 것을 상상하니, 저 역시 당대를 함께 풍미했던 예인의 한사람으로 감개무량합니다. 대한민국 연희계의 큰 기둥이신 지운하 선배님의 성장과정과 빛나는 예술활동을 회고하는 책을 출판하는 역사적인 이날에 축하의 글을 드리게 된 점을 매우 기쁘게 생각하며, 오늘의 일이 이 땅의 연희를 사랑하는 후배들에게 길이 남을 좋은 자료가 되고 본이 되길 바랍니다.

　'유랑예인 60주년 기념공연'과 책 출판이 성황리에 치러지길 기대하며 몸 건강히 지금처럼 대한민국 연희예술계의 거목으로 길이 남아 주시길 염원합니다.

　감사합니다.

채치성
(국악방송 사장)

지운하 선생의 예술인생 60년을 기리는 회고록을 출판하게 됨을 축하드립니다.

남사당놀이 전승과 보존을 위하여 70세 가까이 현역에서 활동하면서 우리나라는 물론 세계 곳곳을 누비면서 오직 한 길을 걸어오신 선생의 한국전통음악의 발전을 위한 헌신에 깊은 감사를 드립니다.

늘 꿋꿋하고 끈기 있게 기예를 연마하시고 후배들을 가르치며 사랑해오신 크신 마음이 오늘날 남사당놀이를 더욱 발전시켜 왔다고 생각합니다.

아무쪼록 더욱 건강하셔서 오랫동안 현역에서 후배들을 지도해 주시길 바라면서 다시 한 번 회고록 출판을 축하드립니다.

인천국악의 중심에 지운하 명인이 있다.

윤중강
(평론가, 연출가)

경아대景雅臺를 아나요? 무릇 인천에서 국악을 한다하면, 이 장소를 알아야 한다. 1963년 3월, 인천 율목동에 아름다운 한옥이 세워졌다. 당시 인천시장과 국악인들의 바람의 의해서 세워진 공간이다. 1960년대와 1970년대, 인천국악의 중심이 된 곳이다. 아침부터 저녁까지 국악을 만날 수 있는 공간이었다. 이른 새벽에는 시우회詩友會의 시조時調를 만날 수 있었다. 가야금산조와 병창과 같은 기악을 가르치기도 했다. 인천에는 많은 황해도의 실향민들이 거주했는데, 그들에 의해서 경서도창京西道唱이 전승된 곳이 경아대다.

60년대 후반과 70년대 초반엔, 특히 무용의 인기가 대단했다. 설장구, 오고무, 화관무, 승무, 살풀이 등 무용이 펼쳐질 때면, 율목공원에 있던 많은 사람들이 경아대로 모여들었다. 경아대 안에서 선반으로 농악도 하고, 열두발상모를 돌리는 걸 본 기억도 생생하다. 마치 정식 공연을 보듯이, 많은 사람들이 박수를 치면서 좋아했었다.

경아대는 이렇게 '인천국악'의 전진기지와 같은 곳이었다. 그러나 아쉽게도 세월이 흘러서 현재 인천에서 국악활동을 한다하더라도, '경아대'라는 곳을 아는 이는 드물다. 경아대에서 한 때, 국악을 가르치면서,

훗날의 성공을 꿈꿨던 예인이 있다. 바로 지운하 명인이다. 지운하 명인은 인천에서 태어나서 자란 분이다. 1960년대 전국민속예술경연대회는 당시 전통예술분야에서 최고의 인기를 끌었던 연중행사였다. 이 때 인천과 경기도의 농악단에 바로 지운하 명인이 있었다.

지운하의 명인의 삶과 예술을 다룬 책이 이렇게 출판된다고 하니, 인천출신인 나로서는 더욱더 기쁘고 행복하다. 그간 여러 경로로 선생님의 활동을 알긴 했으되, 이렇게 자세하게 알게 되는 건 처음이다. 이 책이 국악분야에서 풍물과 연희를 전공하는 젊은이들에게 특히 귀중한 자료가 되길 바란다. 무엇보다도 인천에서 국악활동을 하는 분들이라면, 반드시 읽어야 할 책이라고 생각된다.

지운하 명인에겐 '남사당 꼭두쇠'란 명칭이 늘 함께한다. 일제강점기부터 1950년대에 이르는 정치적, 경제적, 문화적, 사회적으로 변화가 많은 시기에, 우리가 한민족韓民族임을 확인해준 단체가 '남사당'이다. 버거운 현실의 슬픔을 극복하고, 우리네 고유한 신명을 끄집어낸 준 단체가 '남사당'이다. 남사당에 관해서는 정말 아무리 강조하여도 지나침이 없을 만큼, 한국인이라면 잘 알아야 한다. 지운하 명인은 남사당의 기예에 두루 능한 예인이다. 이런 예인이 인천에 계시다는 것이 큰 자랑이다.

남사당은 '전통과 근대' 그리고 '근대와 현대'를 이어주는데 일정 역할을 해왔다. 이제 우리는 전통문화와 전통연희를 다시 꽃피워야 한다. 남사당의 기예를 인천을 중심으로 다시금 성장, 발전시킬 책임과 의무가 있다. 인천의 부평에서는 해마다 풍물축제가 열린다. 이렇게 풍물만으로 축제를 여는 것도 드문 것이고, 그 축제에서 도시의 중심도시의 교통을 차단하고 축제를 펼치는 것도 대한민국에서 드물다. 나는 이런 축제가

가능한 것은 바로 지운하 명인을 비롯해서 인천에 거주하는 많은 국악인들의 열과 성의 결과라고 생각한다.

인천은 앞으로 '인천만의 가치창조'를 통해서, 인천이라는 도시를 새롭게 재생, 성장하려는 움직임을 벌이고 있다. 나는 이런 성장동력의 중심이 바로 '인천의 풍물'이요, '남사당의 신명'이라고 생각한다. 부디 이런 움직임이 인천의 자랑인 지운하 명인과 같은 분들이 생각했던 방향으로 잘 이어지길 바라는 마음이 간절하다.

지운하 명인의 삶과 예술을 다룬 이 책이 나오게 된 것을 더욱 기쁘게 생각한다. 이 책의 출판을 위해서 애써주신 많은 분들의 노고에, 저도 국악인의 한사람으로 감사를 드린다. '풍물과 연희'를 통해서, 인천이라는 도시가 건강하게 재생再生하고, 새로운 가치를 창조해 내길 기대한다.

차례

지운하
예인의 꿈을 꾸다

부모님 인천으로 이사 오다

지운하 명인은 1947년 인천시 남구 도화2동 137번지에서 태어났다. 본관은 충주이며 부친의 성함은 지동옥(1981년 작고), 모친은 남상숙(작고)이다. 부친인 지동옥은 충남 태안 출신이고, 모친인 남상숙은 충남 당진이 고향이다. 두 분은 일곱 살 차이가 났으며 당시의 관행대로 중매를 통해 결혼하셨다. 부모님은 결혼하고 나서 지운하 명인의 할아버지로부터 허락을 받고 인천(남구 도화2동 137번지)으로 이주를 하게 된다.[1] 이곳에서 지운하 명인을 낳았다. 두 분은 슬하에 5남매(3남 2녀)를 두셨는데, 그중에 지운하 명인이 장남이다. 모친인 남상숙은 1970년대 중반에 세상을 떠나셨는데, 생전에 택시 한번 타시지 않으실 정도로 검소한 생활을 영위하셨다고 한다. 부친인 지동옥은 1981년경에 하늘나라로 가셨다.

지운하 명인의 부모님이 인천으로 이주해 온 시기는 해방 전으로, 이주를 결심하게 된 동기는 당시의 시대적·경제적 변화와 연관이 있다. 특히 인천의 경제적인 변화와 깊은 관련을 맺고 있다. 인천의 인구는 1911년부터 계속 완만한 상승세로 증가하여 촌락이 도시로 변모하는 모습을 보인다. 이것은 그 당시 인천이 상업과 유통·정미·양조제염업 같은 공업화 초기형의 도시화에 의한 외부

에서의 꾸준한 유입이 증가 원인으로 꼽힌다. 인천이 우리나라 도시규모인 인구 5만 명을 넘긴 것은 1925년의 일이다. 이해 10월 1일은 우리나라 사상 처음으로 인구센서스가 실시된 해이기도 하다. 1936년에는 1차 시역市域을 확장함과 동시에 10만 명을 넘어섰고, 1943년에는 24만 명의 대도시로 성장한다.[2]

인천이 개항 이후 짧은 시간 내에 비약적으로 성장할 수 있었던 데에는 경제적인 부분이 바탕에 깔려 있다. 무엇보다 인천항의 하역처리 능력의 증대라는 특징을 들 수 있다. 1911년까지 한국무역의 50% 이상이 인천항을 통하여 이루어졌으며, 수출입과 관련된 금융·보험 등이 등장하여 인천의 경제권을 형성한다. 1920년 산업증식계획으로 미곡수송의 전초기지가 되었고, 인천의 경제 기반도 이에 상응하게 1차 내지 3차 산업의 혼합 형태를 띠게 된다. 이것은 인천이 산업화와 근대화를 통한 생태학적 복합요인의 상호작용에 의해서 이룩된 것이 아니라 경제적·정치적 종속성이 도시 변화를 구조적으로 결정지었음을 보여주는 것이다.[3] 특히 1910년대 말 인천 건항建港(제1도크)의 기공으로 인천에 각지의 사람이 몰려들었다. 건항의 준공(1918. 10.)과 함께 일본 우선주식회사郵船株式會社의 기선汽船의 하역이 수월해졌으며, 잔여공사 마무리(1923)가 계속될 때까지 노동인력이 인천항에 모여들면서 정미공업精米工業과 더불어 노동도시로서의 면모를 갖추게 되었다. 그리고 당시 일본 재계에 황금시장이라 호칭되던 인천항 인천미두취인소의 활

동이 더욱 활발하게 되면서 인천은 일확천금을 꿈꾸는 일대 투기장이 되기도 했다.[4]

고향에서 부친의 일손을 도우며 생활하던 지동옥은 결혼과 동시에 새로운 삶의 터전을 찾아 고향을 떠나 인천에 정주하게 된다. 이들 부부가 처음 도화동에 왔을 때만 하더라도 밭농사를 지을 만한 곳조차 없었다.[5] 선인체육관 주변이 아담한 농가마을인 〈쑥골和洞〉이었고, 수봉공원 진입로 일대가 〈도마다리〉로 부르던 도마동이었다.

쑥골은 베말이라고도 불렸던 곳으로, 이에 대해서는 여러 가지 설이 전해지고 있다. 첫째는 글자 그대로 '쑥이 많은 곳'이라는 것이고, 둘째는 '숯을 굽던 곳'이라는 뜻으로 숯의 발음이 '숙'을 거쳐 '쑥'으로 바뀌었다는 것이다. 셋째는 '물이 많은 골짜기'라는 뜻으로 '수水골'이 '숫골〉쑥골'로 바뀌었다는 해석이다. 넷째는 '숲이 우거진 곳'이라는 해석이다. 다섯째는 벼를 대표로 한 곡식을 가리키는 우리 중세어 '쉬'에 마을이나 골짜기를 뜻하는 우리말 '골'이 붙어 '쉬골'이, 다시 '수골〉숫골'을 거쳐 쑥골이 되었다고 한다. 『인천광역시사1』에서는 이 동네가 예로부터 '베말(벼마을)'이라 불렸다는 점, 그리고 구한말에 동네 이름을 '벼 화禾'자를 쓴 '화동禾洞'으로 바뀐 것으로 보아 다섯째 견해로 이 마을의 명칭 유래를 설명하고 있다.[6]

'도마다리'는 지금의 수봉산 입구 일대 지역으로 이곳에 말이

지나다니는 다리가 있었기 때문에 생긴 이름이라는 설과 1988년 서울과 인천을 연결하는 경인로가 만들어질 때 이곳에 도마다리가 생겼다고 하는데 확실치는 않다. 2009년 송도로 이전하기 이전의 시립 인천대학교 일대가 옛날에 말을 방목하고 훈련시키던 곳이어서 '도마導馬'라는 이름이 생겼다가 이것이 다시 '도마道馬'가 되었다는 설도 있다. '도마다리'는 결국 '산으로 건너가는 다리'로 해석이 되는데, 동네 바로 앞에 수봉산이 있으니 그곳으로 건너가는 다리에서 유래된 것으로 보는 견해도 있다. 도마道馬다리는 오늘날의 수봉공원 입구 일대이다.[7]

지운하 명인의 부모님이 자리 잡은 도화동은 일제강점기에 도마다리의 '도'와 이웃 '쑥골和洞'의 '화'를 따서 '도화리'였으며, 광복 후에 도화동으로 부르게 된 곳이다. 쑥골과 도마다리 일대에는 소나무와 잡목이 우거지고 중국인 채소밭이 펼쳐져 있어 참새, 콩새, 산새들이 많아서 툭 하면 공기총을 들고 새 사냥을 다녔다. 지금은 새의 수효보다도 많은 집들이 빽빽하게 들어서 있다.

지운하: 그때는, 인천이 이 도서지방, 이 윗지방에서 뱃길이 유일하게 됐고, 그래서 옛날에는 우리가 충남 당진이고 서산이고 이렇게 내려갈 때는 차편으로 가는 게 아니라 전부 배편으로 이렇게 갔다고 …(중략)… 처음에는 이제 시골에서 만났다가 둘이 좋아하니까는, '우리 인천 가자' 해서 할아버지 할머니들이

다 허락을 하고 양해를 해서 그때 이제 시골에서 결혼식을 하고 인천으로 바로 올라간 거지.(2013. 7. 26)

지운하 명인의 부모님이 인천으로 이사를 오던 시기에는 배편으로 인천과 충청남도 지역 간 왕래가 많았던 때이다. 두 분이 결혼과 함께 인천으로 옮겨온 것은 아무래도 인천이라는 곳이 사람들이 많이 살다보니 돈을 벌기 위한 목적으로 보인다. 인천에 터를 잡은 두 분은 농사일을 하면서 생계를 유지하였다.

지운하: (인천 오셨을 때 땅이 있었던 게 아니잖아요.) 땅이 없었지. 땅이 없었고, 아버지가 개간을 하셔가지고서 인천 체육전문대학 있는 거기가 공동묘지였고 야산이었어. 그 너머는 바다였고. 그러니까 그땐 개간을 해서 농사를 짓고 시에서 허가를 다 해서 그러다가 아버지는 농사에 전념하면서…(2013. 7. 26)

지운하의 부친을 비롯해 당시 도화동에 정착한 사람들은 직접 땅을 개간하여 밭농사를 지었다. 이처럼 지운하의 부모님이 인천에 와서 농사를 짓게 된 연유는 두 분 모두 농사꾼 집안에서 태어났기 때문이다. 그러다 보니 자연스레 일찍부터 농사일을 하였는데, 충청남도에서 인천으로 이사 오기 전까지도 그곳에서 부모님들을 도와 농사를 지으셨다고 한다.

지운하: 아버님은 원래 충남 태안이 고향이었고, 어머니는 충남 당진이 고향이었고. 거기서 두 분이 만나서 결혼을 해가지고 인천으로 이사 와서 인천에서 살게 된 거지. 도화동에서. (그러면 첫째이신가요?) 아니지. 내 위로 넷이에 낳으면 낳는 대로 돌도 안 지나서 다 죽었어, 옛날엔. 그래서 내 예명에 요놈은 낳으면 종자를 받는다고 이름을 우리 동네 둘집 오라비가 종자라고 지어 줬어. 지종자. 지종자라는 것은 예명이고, 지운하라는 것은 본명인데. 지운하는 우리 집안의 돌림자를 따서, 여름 하자가 돌림자니까는.(2013. 7. 26)

지운하 명인이 태어나기 전에 위로 네 명의 자식이 있었는데, 모두 돌이 지나기 전에 목숨을 잃고 만다. 그래서 마을 사람들은 지운하 명인을 '종자'라고 불렀다. 그 이유는 요놈을 낳으면 종자를 받는다는 의미라고 하며, 이웃집 오라비가 지어주었다고 한다. 그래서 어린 시절 이름은 '지종자'였다. 우리나라에서는 자손이 귀한 집안일수록 아이의 이름을 악명惡名으로 짓는 경우가 많았다. 황희 정승의 아명은 '황도야지'였으며 고종 황제의 아명은 '이개똥'이었다. 지운하 명인은 사람들이 자신을 '지종자'라고 불렀기에 어린 시절에는 이것이 본인의 진짜 이름인 줄 알았다. 나중에서야 본인의 진짜 이름이 '지운하'라는 사실을 알게 되었다고 한다.

한편, 지운하 명인은 자신의 아명이 '지종자'가 된 연유를 어

느 스님과의 인연으로 생각하기도 한다.

> 지운하: 지금 사람들도 이렇게 보면 옛날에 부모님이 이름을 지어주셨는데 참 세련됐다고. 그때는 세련됐다고 해서 그렇게 지은 게 아니고, 인제 우리 어머님께서 나를 낳고, 아니 나를 임신을 해 가지고 스님이 이제 시주를 받으러 왔는데 우리 어머니 보고 "얘는 낳으면 아장아장 걸을 때부터 바깥으로 내 돌려라. 그래야 명이 길수가 있다. 아니면 단명할 수가 있다." 그래서 이제 나를 지종자로 이름을 지었다.(2013. 7. 26)

유아의 사망률이 상당히 높은 수준에 있었던 과거에는 '악명위복惡名爲福 천명장수賤名長壽'라고 하여 나쁘고 천한 아명을 지어주는 것이 하나의 관습처럼 되어 있었다. '악명위복惡名爲福'은 이름을 나쁘게 지을수록 복을 갖는다는 의미이며, '천명장수賤名長壽'는 이름이 천박할수록 오래 산다는 뜻이다. 지운하 명인의 집에 시주를 받으러 온 스님이 모친에게 "얘는 낳으면 아장아장 걸을 때부터 바깥으로 내 돌려라. 그래야 명이 길수가 있다. 아니면 단명할 수가 있다."고 한 것은 이름으로 길흉화복을 따지는 성명학의 단면을 보여주는 것이다.

> 지운하: 굉장히 엄격하셨지. 근데 한 가지 기억나는 건, 재밌

는 건 뭐였냐 하면, 아마 그때 물대접으로 맞으면 나 묵사발 되었을 거야 아마. 그때 아버지 친구분들하고… (그게 몇 살 때 이야기세요?) 그때 내가 열한… 두 세 살? 열두 살 때다. 내가 4·19가 열세 살 때 일어났거든. 그전 일이니까 열두 살 때다. 아버지 친구분들하고 쭉 농악 연습을 하다가, 추운 겨울이었어. 추운 겨울이었는데, 누구 하나 우리 후원하시는 분이 중국집에서 짜장면을 다 시켜 주신 거야. 그때 당시에 짜장면은 최고였지. 그때 당시엔 짜장면을 혀로 다 핥아 먹고 이런 시절이었으니까. 근데 이제 짜장면 시키기 전에 뜨거운 물이 나오는 거야, 지금 말하자면 오차 같은 거. 그러니 어떤 노인양반이 물을 마시다가 "어휴 뜨거워" 이제 그랬어. 그런데 가만히 있었으면 괜찮은데 옛날에 어르신들은 "어른들 하시는 말씀에 애들이 나서면 안 된다." 그리고 아무리 내가 잘했다고 하더라도 어른이 말씀하시고 질타를 하시면 듣고 있어야지, 그걸 아니라고 반발하면 혼내줬지. 근데 그걸 갖다가 가만히 있었으면 괜찮았을 텐데, 돼지 튀기라고 뜨거운 물 주는 거라고, 그러니까 저쪽에서 뭐가 쐑 날라 오더라고, 얼떨결에 그걸 피하니깐, 그 뜨거운 물이 쐑하고 날라 가더라고. 그러면서 아버님이 "이놈의 자식이 어른들 말씀하시는데, 그리고 그럼 어른들이 다 돼지냐고." 그래서 그때 아버님이 화도 내실 만했죠. 우리가 이제 연습을 하다보면, 지금 같은 말로 하면 스트레스도 받고 뭐 그러니깐. 그래서 아버지 앞에서 무릎

꿇고 아버지 친구들 앞에서 제가 잘못 했다고, 그런 기억도 있고.(2013. 7. 26)

지운하 명인이 어린 시절에는 농사를 지으면서 살았기에 집안 살림이 넉넉한 편은 아니었다. 어머니는 요즘으로 말하면 전형적인 시골 아낙의 모습이었다. 이에 비해 아버지는 매우 엄격하셨다. 풍물패에서 상쇠 활동을 할 때는 흥도 많긴 했지만 예의에 어긋나는 행동을 하거나 실수를 했을 땐 따끔하게 혼을 내주는 분이었다. 지운하 명인은 열두세 살 때쯤 자장면을 먹다 어른에게 말실수를 했다가 아버지에게 호되게 혼이 난 기억을 갖고 있다.

지운하: 조그맣게. 우리 먹을 것만 이렇게 짓고. 그러니까 뭐 농사를 지어서 그걸 갖다가 판매하고 그런 건 아니었고. 우리 먹을 거. 1년 농사. 농사를 짓고, 태안에서도 농사를 지으시다가 아버지가, 이제 옛날로 말하자면 그 마을마다 두레패가 있어. 그 두레의 우두머리, 꼭두쇠, 상쇠잽이하고, 그 집안의 안택고사, 국태민안을 비는 지신밟기래던가 이런 거를 주로 아버지가 맡아서 한 거지. 그래서 이제 마을에서, 이 마을에서 저 마을, 저 마을에서 이 마을, 이렇게 아버지는 사실 조금 남달리, 프로는 아니었지만, 잘했기 때문에 팔려 다녔다고 그럴까?(2013. 7. 26)

인천으로 이사를 온 아버지는 농사일을 하면서 두레패를 만들어 상쇠역할을 하였다. 고향에서 보고 배운 것을 토대로 인천 도화동의 두레패를 결성한 것이다. 정확하지는 않지만 그의 부친의 노력 덕분에 훗날 인천 지역에서 남사당이 본격적으로 활동을 할 수 있었던 것으로 보인다. 물론 지운하 명인이 훗날 남사당 꼭두쇠가 될 수 있었던 것도 이러한 역사에서 비롯되었음을 부정할 수는 없다.

전쟁으로 피난을 떠나다

지운하 명인의 유년기 무렵은 한국사에 있어서 유독 굴곡이 많은 시기였다. 해방을 비롯해 한국전쟁, 그리고 4·19 등 굵직한 사건이 적지 않았다. 그중에서도 어린 시절에 겪은 전쟁을 잊지 못하고 있었다. 한국 전쟁이 일어났던 1950년은 그가 4살이 되던 해이다.

지운하: 어린 나이에 내가 어렴풋이 기억나는 거는, 6·25 때 피난을 못가고, 6·25때는 내가 4살 때야. 6·25 때는 말 그대로 6월 25일이니까 날씨가 굉장히 덥고 날씨가 뭐 그랬는데, 어렸을 때의 기억으로는 6·25나면서 인민군들이 쳐들어오면서 그때 바닷빨갱이라고 있어, 바닷빨갱이. 그거 모르지? 바닷빨갱이는 첩

자, 한마디로 얘기해서 어… 지금 우리가 강원도 고성이고 이런 데서 대한민국 국민으로 살지. 만약에 예를 들어서 남북전쟁이 또 일어난다고 하자. 그럼 그 사람들은 피란 오기가 굉장히 힘들다고. 그래서 그쪽으로 붙는 거야. 그러니까 6·25 때 우리나라의 봉건적인 사회에서 진짜 있는 사람은 머슴들을 몇 명씩 놓고 다니잖아. 머슴은 알지? 집안에서 부리는 하인들(그거야 알죠.) 그러니까 머슴들이 죽이라 그러지. 지주가 좋은 사람은 좋게 하는데 나쁜 사람은 임금도 제대로 안주고, 열 가마 줘야 되는데 다섯 가마 주고 그러니까. 항상 머슴들은 불만이 많지. 불만이 많고 이런데다가 6·25가 딱 터지니까 인민군들은 '있는 사람이랑 없는 사람이랑 똑같이 다 잘 살게 해준다' 그러니까 머슴들에게 작업 들어가는 거지. 꼬시는 거지. 그러니까 누가 어떻게 살고 누가 잘 돌아가고 이걸 다 이제 꼬드겨 바치는 거야. 그럼 이제 빨간 완장을 채워줘. 그리고 총, 칼을 주는 게 아니라 대나무 죽창을 하나씩 줘, 찌르라고. 이미 인민군들이 이렇게.(2013. 7. 26)

6·25 당시 지운하 명인은 네 살밖에 되지 않아 전쟁 상황을 정확하게 기억하고 있지는 못하였다. 6·25 당시 인천의 상황을 개략적으로 정리하면 다음과 같다.[8] 북한군이 남침을 감행해오자 수많은 피난민들이 김포방면으로부터 계산동·부평·장수동을 거쳐 남하한다. 이를 목격한 인천시민들은 사태의 심각함을 깨닫고 피

닌길을 서눌러 떠나기 시작한다. 이로 인해 인천 전 지역은 전쟁을 피해 쏟아져 나온 피난민들로 아수라장을 이룬다. 1950년 7월 3일 오후 11시가 지나자 북한군은 김포를 통해 탱크를 앞세우고 경인 가도 등 여러 갈래로 인천으로 진격하여 7월 4일에 인천을 침입한다. 인천을 점령한 북한군은 지방적색분자들의 안내로 각 기관을 접수하고, 해광사海光寺에 정치보위부를 설치하고 시내 요소요소에 그 분소를 마련하였다. 그리고 민족진영계열 인사 및 군경, 소위 반동분자 색출에 온 힘을 기울였다.

북한군이 인천을 점령한 초기에 인민재판식의 양민학살이 벌어졌다. 원통고개학살이라 불리는 이 학살사건은 1950년 7월 6일 지금의 간석동 속칭 원통고개에서 약 15명의 양민을 두 줄로 세워 놓고 일시에 발포하여 학살한 후에 시신들을 버려 놓고 돌아간 사건이었다.

지운하: 우리 아버지는 그런 걸 하기 싫으니깐 6·25때 채 빠져나가질 못하고 보리밭에 숨은 거지. 보리밭에 숨었는데, 매일 저녁마다 집에 찾아오는 거야. 인민군이, 바닷빨갱이들이. 그럼 아버지 어디 가셨냐고 꼬마인 나한테 물어보면, 모른다고 그러는 수밖에. 그러니깐 아버지는 보리밭에 숨고, 우리 어머니가 주먹밥을 만들어서 나를 가르쳐 줘. 이거 보리밭 몇 번째 뿌락에 가면 아버지가 계시니깐 갖다 주라고. 그래서 그런 기억이 나고

그것이 전쟁이 길어지다 보니 그 이듬해 1·4 후퇴 때 피난을 간
거지, 당진으로. 그래서 겨울에 얼어 죽는다고 해서 아버지가 지
게에다 요 하나 깔고 나를 거기다 얹어 놓고 또 이불을 덮어서,
또 떨어져 죽는다고 묶어서. 그러니 숨을 쉴 수가 있어야지 그래
서 아버지 등을 막 뚜드려서, 나 죽는다고. 그런 기억이 어렴풋
이 나는데….(2013. 7. 26)

무슨 연유에서인지는 모르지만, 부친이 피난 가는 것을 싫어
해서 마을에 남아 있었던 것으로 보인다. 마을에 남아 있던 아버지
는 빨간 완장을 찬 적색분자들이 집으로 찾아오자, 보리밭에 몸을
숨기신다. 어린 지운하는 어머니가 만들어주신 주먹밥을 사람들
몰래 아버지에게 갖다 주는, 아버지의 끼니를 해결해 주는 심부름
꾼 역할을 한다. 그리고 적색분자들이 어린 나한테 와서 아버지 어
디 갔냐고 물으면 멀리 피난 갔다고 둘러댔다고 한다.

1950년 9월 15일 인천상륙작전의 성공으로 9월 17일 인천이
수복되고, 피난 갔던 시민들이 귀환하여 전화를 입은 참혹한 환경
속에서 어려운 나날을 보내고 있었다. 그러다가 1951년 1월 4일 북
한군 제1군단이 서울에 침입하여 한강을 도하하고 주력은 수원으
로 남하하고 일부는 인천으로 향한다. 이에 일반시민들은 다시 피
난길에 오르게 되었는데, 이번에는 지운하의 부모님도 어머니의 고
향인 당진으로 피난을 가게 되었다. 피난을 갈 때, 아버지는 지운

하를 "겨울에 얼어 죽는다고 해서 아버지가 지게에다 요 하나 깔고 나를 거기다 얹어 놓고 또 이불을 덮어서, 또 떨어져 죽는다고 묶어서." 갔다고 한다. 1951년 당시는 어느 해보다 극심한 혹한과 눈보라가 겹쳐 도로는 빙판으로 변하여 개전 초기보다 더 험난한 피난길이 되었다고 한다.

일찍부터 풍물소리에 매료되다

취학할 나이가 된 지운하 명인은 숭의동에 있는 숭의국민학교에 입학을 하게 된다. 생일이 빨라서 7살 때 학교에 입학했는데, 당시 도화동에는 국민학교가 없어 3km 정도 떨어진 숭의국민학교까지 걸어 다녔다고 한다. 아버지는 지운하 명인이 국민학교에 입학하기 전부터 한자 공부를 하라고 일렀다.

> **지운하:** 그때는 빠싹 말랐지. 지금이야 뭐 나이도 있고 하니까 저기 한 거지만. 그렇게 해서 아버지가 천성만본이라는 책을 꺼내서 나를 구학문을 가르치기 시작한 거야. 그래서 꼬마 때부터 천자문을 띄는데 천자문 첫 자가 하늘 천자인지는 알고, 맨 마지막 글자가 이끼 야야. 천자문을 떼려면 하늘 천 따 지— 집 주 이렇게 외우는 게 아니라, 천지현황 우주, 이런 식으로 외우

더라는 거야. 외우는데, 한문을 아니까 그 뜻을 알겠더라고. 우리가 뭐 죽을 사 자 쓸 때 넉 사짜 쓸 수도 있고, 반대가 될 수도 있고, 한문 한 자에 사람 생명이 왔다 갔다 할 수 있거든. 그러니까 한문을 배우는 게 참 재미있었어. 그런데 난 한문을 어떻게 배웠느냐. 아버지한테 천자문을 배우면, 아버지가 나한테 천자를 다 써줘. 요게 이제 좋을 호자다. 왜 좋을 호자냐 하면 여자 남자 같이 있으니 좋은 거 아니냐. 그래서 이제 아들 자자 계집 녀자 해서 좋을 호자 쓰잖아. 그 뜻을 알게 되는 거지. 근데 이것을 갖다가 천성만본이라는 책이 뭐냐. 우리나라의 현재 있는 성이 천 씨다. 본은 만 본이다. 이렇게 되는 거지. 예를 들어 김해 김씨와 김해 허씨가 혼인 안 되지. 본이 같기 때문에. 이거 보고 천성만본이라 그러는데,(2013. 7. 26)

적극적이었던 아버지는 일찍부터 지운하 명인에게 천성만본을 가르쳤다. 천성만본은 지금으로 말하자면 구학문이다. 아버지는 단순히 한자의 음을 외우게 한 게 아니라, 뜻을 중시하면서 이해하기 편하게 가르쳐 주었다. 어린 시절에 배운 한문은 훗날 인생을 살아가는데 있어 많은 도움을 주었다. 어린 나이엔 배우기가 싫었지만 나중에 보니 당시 아버지의 자식 사랑이 남달랐다는 걸 깨달을 수 있었다. 물론 그 시기는 어른이 되고나서였다.

지운하: 그러니까. 내가 성 바꾼다 그러면 이런 후레자식 놈이라고, 자기 자식이지만, 회초리 들고 그럴 수도 있겠지. 아버지가 그런 방법으로다가 나를 교육시키는데, 자, 아버지가 가르칠 수가 없으니깐은, 나는 남사당이라는 패 쫓아다니면서, 지금은 문패가 없지, 아파트 사니깐. 옛날엔 집집마다 다 문패가 있었어, 전부 한문으로. 그래서 김복동 하면 저게 쇠금으로도 읽고 김자로도 읽으니 저게 금복동 아니냐 하면 옛날 선생님들은 구학문을 많이 했으니 저걸 가르쳐 주는 거야. 저거는 금자로도 하고 김자로도 한다. 그러면 상모를 돌리다 말고 소고채로 땅바닥에다 공부를 한다고, 땅바닥에 글씨를 쓴 거야. 그래서 나는 국문보다도 한문 글씨체가 조금은 낫다고. 잘 쓰는 건 아닌데, 못 쓴다.(2013. 7. 26)

국민학교 입학 전부터 구학문을 배운 지운하 명인은 학교 수업에는 별로 관심이 없었다. 그런 와중에 같은 반 아이들이 지씨인 성을 '쥐'씨로 표현하면서 지운하 명인에게 생쥐의 쥐씨라고 놀려대기 시작하였다. 그런 소리가 듣기 싫었던 지운하 명인은 자신을 놀리던 아이들을 때렸다. 참을 수가 없어 주먹을 쓴 것이다. 그 뒤로 친구들 사이에서 싸움꾼이라는 별칭을 얻었다.

지운하: 이 천성만본에 보면 우리가 옛날에 지금 왕건이라는

드라마를 보고 그렇게 보면 지경이라는 사람이 있어. 그 사람이 대장군까지 했었는데, 우리는 본이 어디십니까? 하면 충주 지씨입니다. 하면 안 되지. 충주 지가입니다. 하면 아 충주 지씨로군요. 이렇게 나오는데, 우리 충주 지가가 부원군 할아버지 자손이거든. 그러니 삼정승 육판서까지 나왔다는 이야기지. 근데 우리나라 성이 6성이지. 이, 김, 최, 안, 정, 박. 오리지널 6성으로 알고 있어. 서당에서 훈장 선생님이나 우리 선친께서 이런 말씀을 해 주셨는데, 이 6성 쳐 놓고 역적질 안한 성이 없다는 거야. 여기서 왕손도 나왔지만, 다 역적을 했다 이거야. 근데, 왜 천방지축 마골피 라는 용어가 생겼냐 하면, 그거는 우리가 몽골에서 성을 따다 왔기 때문에 천, 방, 지, 축, 마, 골, 피 7성을 갖다가 한국에서 한 거야. 그래서 우리 충주 지가는 어씨하고 혼인을 못해. 본은 다 틀리고 그래도 충주 지가의 후손이라 그래서, 어씨하고는 혼인을 못해. 파평 윤씨가 잉어고기를 안 먹듯이, 우리는 고기 어자 어씨하고 혼인을 못한다고. 그래서 아버지한테 천성만본이란 책을 공부를 하고, 또 천자문을 떼고 이렇게 되니까, 학생들이, 같은 동료들이 나를 놀리는 동료들은 나만 못한 사람이다. 이제 이해를 시키는 거지 아버지가. 그러니까 그걸 사랑으로 다스리고 했지.(2013. 7. 26)

이런 모습을 지켜보던 아버지는 천성만본을 토대로 "우리 충

주 지가가 부원군 할아버지 자손이거든. 그러니 삼정승 육판서까지 나왔다"고 하면서 지씨 성을 가진 유명 인사들을 어린 지운하에게 소개하면서 성씨에 대해 자긍심을 갖도록 가르쳤다. 여기서 우리나라 성씨에 관해 간략하게 언급하고 넘어가고자 한다.

성은 이름 앞에 붙여서 사용하는 것으로 나와 다른 성을 사용하는 사람을 구별해 주는 동시에 같은 성을 쓰는 사람끼리는 동일 혈연관계에 있음을 나타내 주는 이중적인 성격을 지니고 있다. 우리나라에서 한 씨족을 나타내는 성이 언제부터 쓰여 졌는지에 대한 구체적인 기록은 남아 있지 않다. 다만 『삼국유사』와 『삼국사기』를 통해 그 일면을 엿볼 수 있다. 고구려의 '高', 백제의 '夫餘', 신라의 '朴·昔·金', 금관가야의 '金' 등이 그것이다. 문헌을 보면, 이들 성은 고대 부족사회부터 사용한 것처럼 기록되어 있으나 그것은 모두 중국 문화를 수입한 뒤에 지어낸 것으로 여겨진다.[9]

우리나라에서 성은 삼국시대까지는 널리 사용되지 않은 듯이 보인다. "高句麗에는 本來 部가 있고 姓이 없었고 新羅에는 骨品이 있고 우리가 생각하는 것 같은 家도 없고 部名만이 있고 姓이 없었다. 百濟에서는 其王家 貴族 等 夫餘種이 半島의 地에 流入하여 建國한 것인데 특수한 事情下에 일찌기 支那를 模倣하여 姓 비슷한 것이 있게 되었으나 王族貴族에 한하였으며 一般 人民에게는 姓이 없었다. 新羅 高句麗의 姓은 支那와 交通의 必要上 其 必要 있는 者가 姓 비슷한 文字를 附한데 始源"[10]한다는 일인 학

자의 견해를 전적으로 신뢰할 수 없을지라도 삼국시대까지만 해도 성이 널리 쓰이지 않은 것은 사실인 것 같다.

이것은 신라진흥왕이 영토를 함경도 지역까지 확장하고 세운 순수비巡狩碑에서도 찾아볼 수 있다. 예를 들면 창녕비 가운데 "喙 竹夫智 沙尺干 / 沙喙 必麥夫智 及尺干", 북한산비의 "沙喙 屈丁 次 奈末", 황초령비의 "喙部 服冬知 大阿干", 마운령비의 "喙部 居 柒夫智 伊干" 등과 같이 성은 없고 우리말로 된 이름 위에 그 사람 의 본을 나타내는 부·촌명을 썼다. 이름 밑에 있는 것은 그 사람의 관위官位이다. 부명部名의 훼부喙部는 6부의 하나인 양부梁部 즉 알 천양산촌閼川梁山村이고 사훼부沙喙部는 사량부沙梁部 즉 돌산고허촌 突山高墟村이다. 만일 『삼국사기』와 『삼국유사』에 기록한 바와 같이 유리왕 때 6부에 사성한 것이 사실이라면 훼부는 이씨, 사훼부는 최씨로 썼을 것이다. 그런데 성을 쓰지 않고 이름만 나타낸 것을 보 면 6부의 사성도 진흥왕 이후의 일로 보이며 우리는 성보다 본本을 먼저 썼음을 알 수 있다.[11]

고려 태조 왕건을 추대한 개국공신 홍유·배현경·신숭겸·복지 겸 등도 처음부터 성을 쓰지는 않았다. 그들의 초명初名은 홍유는 홍술弘述, 배현경은 백옥白玉, 신숭겸은 삼능산三能山, 복지겸은 복 사귀卜沙貴인데, 『삼국사기』에는 그들의 초명初名을 썼고, 『고려사』 에는 그들의 후명後名을 쓴 것을 보면 그들이 성을 사용한 것은 고 려 건국 이후의 일임을 알 수 있다.[12] 금서룡이 지적한 것처럼 우리

나라에서 성을 사용하기 시작한 것은 중국과 교류가 있은 이후의 일로, 특히 처음 성을 사용한 사람들은 중국을 왕래할 기회가 많았던 왕족이나 귀족계급이었을 것이며 일반인들까지 널리 성을 사용하기 시작한 것은 고려 중엽 이후의 일이다.

> 지운하: 담장 너머 꽹과리 치는 소리는 귀에 쏙쏙 들어오는 거야. 그러면 "선생님", 딱 불러 손 번쩍 들고, 왜 그러면 오줌 마렵다고 거짓말을 치는 거야. 책가방도 책상 속에 넣어 놓고, 하루 종일 그걸 쫓아다니는 거야.(2013. 7. 26)

국민학교 2학년 어느 날, 지운하 명인은 교실 밖에서 들려오던 풍물패 소리에 혼을 빼앗긴다. 공부를 가르치던 선생님의 목소리는 들리지 않고 담장 너머에서 들려오는 풍물소리에만 온통 정신이 팔린 것이었다. 그때부터 학교는 팽개치고 풍물패만 따라다녔다. 어떤 날인지는 정확히 알 수 없지만 책가방을 책상 밑에 숨겨 놓고, 온종일 마을 풍물패를 따라다닌 적도 있었다. 지금도 그때의 기억이 생생하게 남아 있다고 한다. 동네 어른들을 따라다니면서 상모도 돌리고, 풍물을 배우는 일도 좋았지만 간혹 떡이나 빵을 얻어먹을 수 있다는 점도 매력적이었다.

지운하 명인이 어린 시절 교실에서 들었던 것은 도화동 마을 풍물패가 두드리던 농악소리였다. 그 풍물패를 주도했던 인물은 바

로 그의 부친인 지동옥이었다. 그의 부친은 풍물패의 상쇠를 도맡았었다. 부친인 지동옥은 평범한 농부였지만, 고사 덕담을 잘하셨고, 쇠도 잘 다루었던 덕분에 여러 마을에서 풍물판이 벌어지면 자주 불려 다녔다. 그런 아버지의 모습이 지운하 명인에게 더없이 멋있어 보였다.

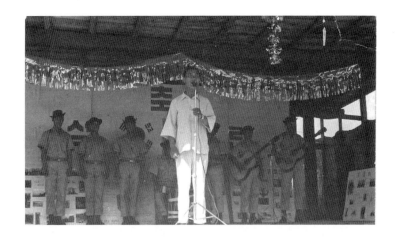

풍물패에 매료된 지운하 명인은 풍물소리에 절로 어깨춤이 덩실거리다보니 학교 수업에 집중을 할 수가 없었다. 풍물소리만 나면 자기도 모르게 교실을 뛰쳐나가고 싶을 때가 한두 번이 아니었다고 한다. 심사숙고 끝에 국민학교 4학년을 마치면서 학교를 그만두고 본격적으로 풍물패를 따라다니기 시작했다.

지운하: 그리고 그때 당시 왜 그랬냐하면, 그때 당시에는 국민학교도 사출회비를 다 냈었어. 그때는 사친회비라 그랬어. 그 다음에 내가 열네 살, 열다섯 살 때 육성회비라 그랬지. 지금은 뭐라 그러는지 모르겠지만. 지금은 뭐 초등학교, 중학교 다 의무교육이라매, 돈 안낸다매. 그때는 사친회비라 그래서 사친회비를 안 가지고 오면은 공부를 안 시키고 내쫓았다고, 사실은. 그러니까 집 사정을 딱 아니까. 에라 모르겠다. 그냥 회비도 안 냈으니까 뭐. (그 학교를 4학년 때까지 다니신 거에요?) 4학년도 다니다 말다 다니다 말다. 그때는 왜 그랬냐면, 집안이 워낙에 없이, 가난하게 살았으니까. 나는 한번 남사당패 쫓아다니고, 걸립 같은 거 이렇게 다니고, 걸립이래는 것이 그때 당시에는 사찰 걸립이란 게 있고, 또 소학 걸립이 있고, 다리 걸립이 있고, 또 장빠이라고, 장에 마다 다니면서 하는 난장걸립이라고 있어. 그래서 그 걸립패가 여러 가지 종류였었는데, 이제 남사당의 지류라는 사람들이 다 이제 조그맣게 조그맣게 단체를 만들어서 돌아다닌 거야. (그러니까, 선생님은 아무튼 학교를 4학년 때까지만 다니신 거죠. 숭의국민학교를.) 그렇지. (그렇게 다니게 된 이유는 남사당 돌아다니시느라고 그만두신 거고. 동생들은 학교를 다 다니셨죠?) 그렇지. 내 동생들은 학교를 다 다녔는데, 내 동생들 학비는 내가 많이 대주다시피 하게 된 거지.(2013. 7. 26)

지운하 명인이 초등학교 4학년 때 학교를 그만둔 이유는 단순히 남사당패의 풍물에 관심이 많았기 때문만은 아니었다. 가정 형편이 어렵고 밑으로 네 명의 동생이 있다 보니 일찍부터 돈을 벌어야겠다는 생각을 했고, 그래서 중도에 학교를 그만두게 된 것이다. 장남으로서 본인이 할 수 있는 게 무엇일까 생각하던 중에 내린 판단이었다. 하지만 지운하 명인은 당시의 결정을 결코 후회한 적이 없다고 한다. 공부보다는 풍물소리가 더 좋았기 때문이다.

학교를 그만둔 지운하 명인은 부푼 꿈을 꾸면서 본격적으로 예능인의 길을 걷기 시작한다. 훗날 여러 가지 이유로 학교 졸업장이 필요한 적이 있었긴 하나 지운하 명인의 정규적인 학교생활은 그렇게 끝을 맺게 된다.

전국민속예술경연대회에 출전해 인기상을 받다

지운하 명인에게 영향을 준 아버지 지동옥은 인천으로 이사를 오기 전부터 고향인 태안에서 상쇠역할을 하면서 두레패를 이끌었다. 마을의 지신밟기며 안택고사는 그의 몫이었다. 특히 목소리가 좋아 집을 지을 때 부르는 '지경다지기'와 초상이 날 때 부르는 '상여소리'도 그가 담당하였다. 전문적으로 배운 것이 아니었음에도 불구하고 고향에서는 여기저기 불려 다니며 공연을 펼칠 정

도로 인기가 많았다.

인천 도화동으로 이사를 온 부친은 마을 주민들과 함께 도화동 두레패를 조직하여, 상쇠 역할을 맡아 활동하였다.

> **지운하**: 아버지는 농사에 전념하면서 우리가 8월 추석 때고 정월 명절 때고 농번기 때, 농사가 잘 돼서, 마을에 축제 때, 이럴 때는 꼭 아버님이 나서셔서 꽹과리도 치고, 소리도 하고. 하여간 선천적으로 아버지가 소리를 잘하셨어.(2013. 7. 26)

농한기農閑期나 명절 때면 두레패를 이끌고 풍물을 치고, 각 가정을 방문하여 고사를 지내주었다. 재능이 뛰어나다 보니, 얼마 지나지 않아 여러 마을에서 지운하 명인의 부친을 찾는 일이 많아졌다.

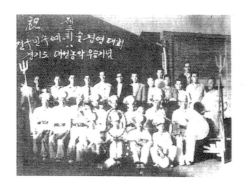

지운하: 그렇지. 농사를 짓고, 태안에서도 농사를 지으시다가 아버지가, 이제 옛날로 말하자면 그 마을마다 두레패가 있어. 그 두레의 우두머리, 꼭두쇠, 상쇠잽이하고, 그 집안의 안택고사, 국태민안을 비는 지신밟기래던가 이런 거를 주로 아버지가 맡아서 한 거지. 그래서 이제 마을에서, 이 마을에서 저 마을, 저 마을에서 이 마을, 이렇게 아버지는 사실 조금 남달리, 프로는 아니었지만, 잘했기 때문에 팔려다녔다고 그럴까? (아… 그 당시에요. 그럼 아버님이 노시는 걸 기억을 하세요, 다?) 아 그럼. 다 기억하지. (얼마나 잘 노셨어요? 선생님이 보시기에.) 지금 내가 상상했을 적에는…. 그때 당시에는 내가 어렸을 때 '아 우리 아버지가 참

멋있다. 잘한다.' 이렇게 생각을 했는데.

지금은 우리 남사당 선생님들, 돌아가신 최석용 선생님이라던가, 우리 김덕수 선생, 또 양도일씨라고 있어. 양도일 선생이라던가. 남운용 선생이라던가 이런 양반들 가락을 간간히 들어보면, 지금 보면 처음 배우는 사람만도 못했거든. 못했는데 그것이 옛날에 우리 전통적인 선대 예인들의 전통문화라고 해서 전승을 시켰던 거지. 그래서 우리가 최고의 선생님들을 상정을 하고 그렇게 해가지고 나부터도, 이제 쉽게 얘기해서 여러분들이 나는 잘 몰라도, 우리 후배 김덕수나 이광수나 최종실이는 잘 알거란 말이야. 그러한 친구들은 나랑 오년 터울인데.(2013. 7. 26)

예전에는 특별한 공연거리가 없던 시절이다 보니 마을에서는 수시로 풍물을 쳤는데, 그때마다 그의 아버지는 상쇠를 도맡았다. 지동옥은 악기도 잘 다루었지만 소리도 잘하고, 상모도 잘 돌렸다. 특히 놀이판을 재미있게 이끌었다. 그래서 농사를 짓다 마을 사람들이 풍물을 쳐달라고 하면 풍물패를 이끌고 그곳으로 가곤 하였다. 특히 마을에서 행사가 있을 때면 언제나 나서서 꽹과리를 치면서 소리를 하였다. 당시 지동옥의 꽹과리 솜씨와 풍물 소리는 마을 사람뿐만 아니라 외부에서도 알아줄 정도였다. 지운하 명인은 어린 시절부터 그런 부친을 무척 자랑스럽게 생각하였다.

부친인 지동옥은 독경讀經 역시 수준급이었다고 한다. 독경은

민간신앙의 한 형태로, 집을 수리하거나 또는 동토動土하거나 남의 집에서 음식이나 의복을 들여왔을 때 가족 중에 질병이 생기면 객귀가 들었다 하여 무당을 불러서 치성을 드리거나 경을 읽는 것을 말한다. 이때 경을 읽는 것은 주로 맹인이 하며 독경의 경문은 불교·도교·무속 등의 사고가 혼합 기록된 것으로 신장神將의 위력에 의해 재액과 잡귀를 물리치는 내용이 주를 이룬다.[13]

과거 충청도 지역에서는 이러한 독경 풍습을 흔히 볼 수 있었다고 한다. 부친인 지동옥이 독경을 잘했던 이유는 앞서 소개한 바대로 그가 충청도 지역에서 태어나 어린 시절부터 독경하는 것을 수시로 봐왔기 때문이다. 실제로 부친의 고향인 충남 태안에서는 팔도의 독경꾼들이 많이 모여 판을 벌인 적이 종종 있었다는데, 그럴 때마다 부친은 귀동냥으로, 어깨너머로 독경을 배웠다고 한다. 비록 스승은 없었지만, 그렇게 배운 독경 실력이 만만치 않아, 인천으로 이사를 온 후에도 독경을 자주 하였다. 그래서 여러 마을에서 아버지를 불러 주었는데, 특히 집터를 다질 때는 지경 다지는 소리도 해주고, 사람이 죽어 묏자리를 만들 때도 소리를 해주었다. 소리도 좋고 풍물도 잘 치다보니 지신밟기를 할 때나 집에서 고사(고사반)를 지낼 때면 아버지에게 부탁하였다. 당시 도화동 지역의 지신밟기와 고사반은 대체로 다음과 같은 모습을 지녔을 것으로 보인다. 소개할 내용은 인천 부평 삼산 지역에서 행해졌던 것이다.

정월 대보름날부터 이후 3~4일 동안 지신밟기를 하였다. 지신밟기는 1970년대까지 행해졌으며 현재는 연행되지 않고 있다. 삼산은 지신밟기를 상당히 오랫동안 전승해 왔을 뿐 아니라 그 위세도 대단했다고 한다. 특히 1974년에는 지신밟기를 통해 얻은 공금으로 현재의 마을회관을 건립하였으며 지금도 1년에 한 번씩 마을회관 건립 기념일에 마을사람들이 모여 간단히 제를 지내고 음식을 나누어 먹는 등 조촐한 행사를 계속해오고 있다. 지신밟기를 할 때에 농악패의 구성은 농기1, 상쇠, 부쇠, 징1, 북1, 장구1, 호적, 소고 7~8인, 제금1 등으로 구성되었으며 농악패를 따르는 잡색으로는 담뱃대를 들고 다니던 양반과 광주리를 인 할미 등이 있었으며 여복을 한 잡색도 여럿이 있었다고 한다. 상쇠와 부쇠는 상모를 썼으며 나머지 치배들은 모두 고깔을 썼다. 고깔은 모두 마을에서 직접 만들어서 사용하였는데 흰색 고깔에 다양한 색의 모란꽃을 3개 달아 만들었다고 한다. 건립이라고도 하는 상모의 모양 역시 독특하다. 흔히 쓰이는 개꼬리상모와 유사하지만 끝에 꽃을 달아 사용하는 것이 독특한 것이다. 복색은 민복에 삼색띠를 맸다. 지신밟기는 마을에서만 이루어지지 않고 근처 마을로 걸립을 다니는 모습으로 확장되기도 하였다. 주로 정월과 추석을 전후로 해서 거리 걸립을 다녔다고 한다. 또한 풍물에서는 최귀인 씨가 덕담을 참 잘했다고 한다. 고사반이라고도 하는 덕담을 잘해야 걸립이 잘 되었다고 한다.[14]

지운하 명인의 부친 역시 당시 이러한 형태로 마을의 지신밟기를 주도했을 것으로 보인다. 워낙 여러 방면에서 다재다능한 사람이었던 연유로 여러 마을로 불러 다녔다고 하는 이야기는 결코 과장된 것이 아님을 알 수 있다.

인천 도화동에서 풍물패를 운영하던 부친은 당시 남사당에서 활동하던 예능인들을 마을로 모셔오기 시작하였다. 지신밟기를 하거나 안택고사를 할 때 그들의 도움을 받아 보다 좋은 공연을 보여주기 위해서였다. 그들의 도움 덕분에 인근 마을까지 걸립을 다닐 수 있게 되었다. 이때 도화동을 찾은 대표적인 인물은 꽹과리로 유명했던 최성구, 인천 연화사[15]를 기반으로 활동하던 김복섭,[16] 그리고 최운창이었다.[17] 이들 가운데 최성구는 지동옥이 인천으로 이사 오기 전부터 알고 지내던 인물이다. 구체적인 지역은 알 수 없으나 그의 부친은 최성구를 충청도에서 처음 만나 친분을 쌓았다. 그리고 김복섭은 인천 연화사의 주지스님을 통해 알게 되었다. 지운하 명인 역시 아버지를 따라 연화사를 갔다가 몇 차례 김복섭을 만난 적이 있었다.

지운하: 김복섭이라는 분은 아버지 때문에 알게 됐지. 아버지가 연화사 주지하고 친분이 있었는데, 아마 그분을 통해 김복섭을 알게 된 것 같더라고. 그래서 나도 연화사를 갔다 몇 번 그분을 만났지.(2014. 8. 2)

부친인 지동옥은 옛날 도화동 근처에 있는 연화사 주지스님과 절친한 사이였다. 부친은 연화사의 스님들을 통해서 고인이 된 김복섭 선생 등 전국의 명인들과 폭넓게 교류할 수 있었다. 도화동 풍물패가 경기도 대표로 선발되어 전국대회에 나갈 수 있었던 것도 부친이 연화사를 통해 형성한 인맥덕분이었다. 지동옥이 도화동까지 모셔 온 예인들 중엔 남사당의 꽹과리 명인 고 최성구 선생 등이 포함되어 있다. 그리고 사물놀이의 김덕수 명인의 부친도 그때 마을에 오셨다.[18]

> **지운하**: 1959년도에 전국민속예술경연대회라고 있어. 그때 김덕수하고도 처음 만난 거고. 그때 김덕수가 다섯 살 먹었었고, 내가 열한 살 때야. 그래서 그때 김덕수는 꽃바퀴 일어서고 우리는 이제 벅구 치고, 그래서 그땐 인천에서도 서울만 가면 크게 출세하는 줄 알았거든. 그래서 동네 사람들이 '비록 이걸 하면 넌 이놈 자식아 광대 패거리 되고 남사당을 쫓아다닐라고 그거 하느냐.'고 아주 홀대한 적이 있었어. 우리 것인데도 불구하고. 근데도 그때 당시에는 유일하게 볼게 이것밖에 없으니까. 최고의 볼거리는 그때 남사당이 들어오던가, 서커스라던가, 여성 극단이라던가, 일단 활동사진을 겨울에는 지게에다 짊어지고 다니면서 공터에다가 논밭에다가 스크린 쳐 놓고 변사 옆에 앉혀 놓고 영사기를 손으로 돌려가면서 '그때 춘향이는 어쩌고저쩌고…' 하

다가 영사기 필름이 끊어지면 변사도 벙어리가 되는 거야. (그러면, 정확하게 이 시기가 중요하거든요. 일곱 살 때부터 입문하는 과정이 상당히 중요한 시기인데, 궁금한 건 이 시기에, 보세요. 이제 일곱 살 때, 그렇게 관심이 있다가, 남사당패라는 건 그 당시엔 아닌 거잖아요. 그 당시엔 아버님 밑에서 배우신 거잖아요. 근데 왜 남사당이 인천에 와서 선생님이 거기에 들어가신 거예요? 아니면….) 아니 아니. 남사당이라는 건 그때나 지금이나 전국적으로 유명한 것이었고, 전국적으로 이름이 나 있어. 남사당은. 그래서 그때 그 어르신네들도, 저렇게 얘기하면, 일곱 살 때부터 배워가지고, 1959년도에 전국민속예술경연대회를 우리가 나갔잖아.(2013. 7. 26)

도화동에 적지 않은 남사당 예인들이 모여들게 되자 부친 지동옥은 1959년에 열린 전국민속예술경연대회에 인천을 대표해 출전하기로 결심한다. 지운하 명인의 부친은 전국의 유명 예인들을 초빙해서 대회 출전 준비를 했다. 그의 아버지와 최성구 선생이 뿔뿔이 흩어져 있던 남사당패를 전국민속예술경연대회에 참가하기 위해 집결시켰다. 그들은 최성구 선생님과 함께 도화동의 풍물패를 지도하였다. 지운하 명인은 같은 또래의 친구들 10여 명과 함께 상모를 돌리며 다양한 예능을 배웠다. 당시 대회에 나가 김덕수를 처음으로 만난 것도 그때의 일이다.

지운하: 숭의국민학교 1학년 때, 학예회 때 그 옆에 제 짝꿍이 있었는데, 그 짝꿍이 이계분이라고, 그래서 이제 그 여자 친구 아이가 너는 이 농악을 배우면 참 잘하겠다 이렇게 얘기를 했어, 같이 숭의국민학교 1학년 때부터 풍물을 하기 시작했던 거에요. 근데 정식적으로 배운 게 아니고, 어르신네들 하는 거 보고 흉내 내고 따라서 하고, …(중략)… 거 쫓아다니다가 어르신네들이 막걸리 한잔 먹고 쉴 때, 상모 같은 거 벗어서 옆에다 놓잖아요, 그러면 어린 꼬마가 그거 들고 쓰고 돌려보고. 어른들도 야단치거나 말린 거는 없고, 아 저놈 저거 배우면 참 잘하겠다, 이렇게 해서 이제 시작이 됐던 건데, 그때 도화동에 저 같은 또래, 처음에 18명이 배우기 시작했어요, 초등학교 1학년 학생들을, 그래서 1957년도, 1957년도부터 정식적으로 그 동네 정월 명절이고, 8월 추석 때고, 농번기에 풍년이 들고 그러면 이제 다 두레도 치고 농악 쳐가면서 가가호호마다 돌아요. 그럼 그때 당시 그때부터 계속 상모를 돌리고 배우고 했던 거죠.(2015. 7. 1)

지운하 명인은 일찍부터 부친의 공연을 보며 자란 덕분에 남들보다 재능이 좋았다. 전국민속예술경연대회에 출전하기 이전부터 아버지를 따라다니며 마을에서 열리는 지신밟기 등의 행사에 참여하면서 재능을 펼치긴 했으나 전국민속예술경연대회를 준비하는 과정에서 보다 전문적으로 다양한 예능을 배울 수가 있었던

것이다.

지운하: 이제 제가 그때 정확하게 13살 땝니다, 그때는 1959
년도. 그래서 전국민속예술대횐데 이제 1회를 치르고, 그때 당
시 전국대회에서 저희들이 2등을 한 걸로 알고 있어요, 1등은
경상도 함안인가 어디서 한 기억이 나고. 그리고 저가 개인상을
받았죠. 처음에 이제, 그때는 문화공보부였어요, 그래서 개인상
을 받고 나서 그 대회를 끝나고 바로 저희들을 가르쳤던 최성구
선생님이라고 있는데, 최성구 선생님 따라서 전국을 돌아다니게
돼요. 그때 전국이래야 이제 그 선생님하고 단둘이 다녔는데, 단
둘이 어떤 식으로 다녔냐. 시골에서는 5일장도 서고 7일장도 섭
니다, 그래서 이제 장마다 다니면서 선생님이 꽹과리 치고 나는
벅구치고 나는 상모 돌려가면서, 그렇게 하고 선생님이 꽹과리
갱을 놀음하고 그럴 적에 저는 상모를 벗어서 지금으로 하면 관
객들, 그 사람들한테 걷음을 하는 거예요. 걷음이란 게 뭐냐면
한마디로 얘기해서 상모 벗어가지고 돈 좀 달라는 얘기죠. 그러
믄 그때 당시 이제 1원짜리, 5원짜리 빨간 지폐 같은 거 주면은
그때는 복색을, 복색이라 그러는데, 복색을 조끼를 입은 게 아니
고 신라복색으로 해서 허리끈만 맸습니다. 그래가지고 그 돈이
전부 가슴 안쪽으로 들어가죠, 그럼 돈을 받는 순간부터 선생님
눈에서 벗어나질 못하는 거예요. 그래서 공연 다 끝나고 나서 남

의 사랑방 같은데 가가지고 거기에서 선생님 앞에서 무릎을 꿇고 다 털어내는 거죠. 그렇게 하면서 이제 사실 배우는 학습이거든요. 그래서 선생님하고 약 한 2년 그러니깐 개월 수로 다가는 한 18개월 정도를 선생님하고 쫓아 다녔던 거예요.(2015. 7. 1)

부친과 남사당 예인들을 중심으로 한 도화동 풍물패는 동·면 단위, 시·군 단위, 도 단위로 이어지는 지역 대표 선발과정을 거쳐서 최종적으로는 경기도 대표로 뽑혔다. 동대문운동장에서 열린 전국민속예술경연대회에서 지운하 명인이 소속된 풍물패가 전체 2등상을 거머쥐었고, 지운하 명인은 열심히 소고를 두드린 덕분에 개인 특상을 수상하게 된다. 단체전에서 지운하 명인 등 소년들은 주로 채상과 소고를 맡았는데, 경기도 팀에서 개인적으로 소고의 기량을 겨뤄 지운하 명인이 개인 특별상을 수상하게 된 것이다.[19] 그리고 대회가 끝나자 경연대회를 준비하는 과정에서 알게 된 최성구 선생을 따라 전국을 돌아다니며 본격적으로 예인의 길을 걷게 된다.

지운하: 근데 그때 인천 도화동에서 나갔던 꼬맹이들이 딱 8명이 탄생이 된 거야 8명이. 그래서 전국대회에서 "아, 인천 도화동 꼬맹이들이 참 상모 잘 돌린다." 그때부터 이름나기 시작한 거지. 그래서 그때 당시에 처음 내가 팔려간 것이 누구한테 팔

려갔느냐 하면은, 그때 영화감독 신상옥 감독이라고 있어. 그때 메밀꽃 필 무렵, 역마, 노다지 이런 거. 이걸 촬영을 하는데, 그때 어른들이 뭐라 그랬냐면, 선글라스 끼고 모르는 사람이 니네를 꼬시면 절대 가지 말아라. 문둥이들이 니들 간 빼먹으려고 그런 식으로 낯선 사람 쫓아가지 말라고 그런 거야. 근데 누가 전국대회 공연 딱 끝나고 나는데 나한테 와가지고, 선글라스 딱 끼고, "야 꼬마야 너 어디 사느냐?" 그러길래 인천 산다고 그러니까 "너 아저씨 쫓아서 제주도 갈래?" 그런 거야. 그 땐 제주도가 어디 있는지도 모르는 나인데, 그래서 "어우, 안 갈래요." 무조건 밑도 끝도 없이 안 간다니깐, "너 아버지 계시냐?" "아 물론 아버지 있죠." 그러니 "니네 아버지 만날라면 어디서 만나냐?" 하니 "아 아버지 여기 오셨다고" 그래서 아버지를 소개해준 거야. 그래서 아버지하고 이야기를 해서 아버지가 "그럼 갔다 와라"(제주도를?) 어. 근데 그건 왜냐. 돈 준다니까 갔다 오라고 한 거야. 그래가지고 마이깽, 일본말로 마이깽이라 그래. 팔려간다고. 돈은 미리 선불로 주는 거지. 그래서 신상옥 감독 쫓아서 제주도에 가서 처음 찍은 게 소장수라는 영화. 그래서 그다음에 메밀꽃 필 무렵 이제 주르르륵 이렇게 찍다가, 한 달, 한 40일 만에 온 거야.(2013. 7. 26)

초창기의 전국민속예술경연대회는 대회의 성격보다는 축제의

의미가 더 강했는데, 농악·민속극·민요·민속놀이 등이 공연되었고, 대통령상을 비롯한 부문별 시상 제도가 있었다고 전해 온다. 아무튼 지금으로부터 약 50년 전 전국적인 규모의 농악경연대회가 전국민속예술경연대회에서 열리게 되자, 지운하 명인이 거주하던 인천 도화동에서도 대회 출전 준비를 하여 좋은 성과를 올릴 수 있었다. 어쩌면 그런 상을 받을 수 있었던 데에는 부친 지동옥의 노력을 무시할 수 없다. 전국적으로 활동하던 남사당 예능인들을 많이 알고 있었기 때문에 가능한 일이었다.

당시 전국 각지에서는 여러 종류의 풍물패가 참가했었다. 각 팀마다 판굿이 달랐고, 각각의 출연자들은 도별로 서로 다른 판굿의 놀이를 벌여, 그 기량을 겨뤘는데 지운하 명인은 비록 경기도 내에서 개인상을 받은 것이지만 전국 대회인 만큼 결코 작은 상이 아니었던 것이다. 이 대회를 통해 전국적으로 이름이 알려지자 당시 영화감독으로 명성이 자자했던 신상옥 감독이 어린 지운하에게 영화를 찍자고 해서 그의 영화에 출연하였다고 한다.

남사당 회원으로 다양한 경험을 하다

남사당놀이 보존회의 회원이 되다

우리나라에 전해 내려오는 떠돌이 예인집단으로는 남사당패를 비롯하여 대광대패·솟대쟁이패·사당패·걸립패·중매구 등이 있다. 이 중에서 그 규모나 내용으로 보아 남사당패가 첫손에 꼽힌다. 남사당패는 1900년대 초 이전에 장터와 마을을 다니며 춤과 노래, 곡예를 공연했던 서민층의 생활군단生活群團으로 자연 발생적 또는 자연 발전적으로 생성된 민중놀이집단을 일컫는 명칭이다. 남사당패는 서민들로부터 환영을 받았지만 지배계층으로부터는 심한 혐시嫌猜와 수모를 받는 대상이었다. 이들은 지역 단위의 관료적이고 행사적인 성격의 관노관원놀이에 비해 자유분방한 직업적 연희자演戲者들이었으나 광대廣大나 장인匠人, 상인商人들보다도 더 천대받던 최하류 인생집단이었다. 따라서 이러한 집단은 권력 주변에 기생하면서 지배계층이 주관했던 관노관원놀이와 달리 그 유지와 구성이 어려웠을 것임을 짐작할 수 있다. 특히 '상놈'이라고 하면 생산과정의 동력인 우마牛馬격으로 취급되었던 봉건체제 하에서 지배층의 서민층에 대한 생각은, 상놈들만의 집단적 행사가 곱게 보이지 않았을 것은 당연한 일이다.

우리에게 어느 때부터 민중놀이집단인 남사당패가 생겼으며,

어떻게 이어져 왔는가를 알고자 그 방법을 문헌적 고구考究에만 의존할 때, 바람직한 결과를 얻을 수 없음을 곧 알게 된다. 왜냐하면 우리는 아직껏 민중이 주인이 되는 민중사의 기록을 갖고 있지 못하며 더욱이 이 방면의 관심마저 일천하기 때문이다. 유랑하는 민중놀이집단이 있었음을 보여주는 문헌으로는 『해동역사海東繹史』가 있다. 『해동역사海東繹史』는 영·정조대에 학자 한치윤이 쓴 역사책으로, 이 책에 "안괴뢰자즉괴뢰按魁儡子卽傀儡 이괴뢰급월본개신라락야而傀儡及越本皆新羅樂也"라 하여 신라에 남사당놀이 중의 하나인 꼭두각시놀음이 있었음을 시사하고 있다. 이후 『고려사高麗史』의 「폐행전嬖倖傳」, 『전영보부全英甫傳』, 『문헌비고文獻備考』, 『지봉유설芝峯類說』, 『허백당집虛白堂集』, 『오주연문장전산고五洲衍文長箋散稿』, 『대동운부군옥大東韻府群玉』, 『조선왕조실록朝鮮王朝實錄』 등의 문헌에 괴뢰목우희傀儡木偶戲나 그것을 놀았던 광대[演戲者]에 관한 기록이 나타나 있다. 그러나 이것은 어디까지나 그때그때의 단편적인 소개에 불과한 것으로 유랑예인집단의 연원까지를 가늠할 수 있는 것은 아니다. 이 땅의 민족이동의 경로와도 비길 수 있는 수렵·유목·농경의 과정을 거치는 동안 민중 취향의 떠돌이 민중놀이집단이 생겨나게 되었고, 이 집단은 부족의 이동을 따라 같이 유랑하던 나머지 하나의 예인집단으로 형성을 보게 되었을 것이다. 그리고 각 부족들이 정주하게 된 후로도 그들 집단은 계속 각처로 떠돌며 전문적인 예인집단으로의 발전을 보이면서 1900년대 초엽

까지 명맥을 이어왔던 것이 아닌가 한다.[1]

이런 남사당이 언제 생겨났는지 그 시점을 명확하게 밝힌 연구는 찾아보기 어렵다. 그리고 남사당패가 무슨 짓을 했던 패거리인가에 대해서도 밝혀놓은 책이 거의 없다. 조선시대의 사서나 문집들에서 간혹 보이는 '혹세무민하는 떠돌이 광대패' 가운데 남사당패도 들어 있으리라는 추측이 가능할 뿐이다.[2]

심우성과 이경엽 등의 연구자들은 조선후기부터 남사당이 전국의 여러 지역을 다니면서 공연을 펼친 것으로 보고 있다. 그리고 일부 연구자들의 경우에는 19세기 말 '사당패'에서 남사당이 분화된 것으로 보기도 한다. 장휘주는 줄타기 등의 기예를 중심으로 하던 '남사당패'가 1900년대 이전 어느 시점에 생겨나서 1930년대 이후 잠깐 사라졌다가 1960년대에 다시 결성되었다면 이런 흔적이 어디엔가는 보여야 하지만 '남사당패'에 대한 기록은 '사당패'와 관련된 것 이외에는 찾을 수가 없다는 점을 근거로 '남사당패'는 '사당패'에서 분화되어 오늘날까지 전해지고 있는 것으로 보았다.[3] 기존의 남사당패 연구를 종합해 보면, 조선시기부터 남사당이 존재했을 가능성이 높다. 실제로 조선후기까지만 하더라도 안성을 중심으로 여러 형태의 남사당이 활동하였다는 기록이 남아 있다.

개화기에서 일제강점기에 남사당은 전국을 무대로 활동하면서 공연을 펼친 것으로 보인다. 물론 조선후기처럼 활발하지는 못하였다.[4] 당시의 시대적 환경으로 인해 남사당 공연이 힘든 것이 첫

번째 이유일 것이다. 그리고 남사당이 오래전부터 사찰을 근거지로 활동한 것과 관련이 있는데,[5] 중요한 사실은 이 무렵에 오면서 사찰의 이러한 기능이 약해졌다는 것이다. 결국 남사당은 점차 설 자리를 잃게 되었고, 적극적으로 활동하던 예능인들 역시 자연스레 남사당을 떠나게 된다.

간헐적으로 활동을 펼치던 남사당은 일부 예능인들을 중심으로 1960년대 전후 다시 결성된다. 당시 남사당 결성에 적극적으로 참여한 인물은 최성구[6]와 남운용[7]이다. 두 사람을 비롯해 남사당에서 활동하던 몇몇 회원들은 민속학자 심우성의 도움으로 〈민속극회 남사당〉를 설립한다. 모임이 생겨나고 얼마 지나지 않아 1964년도에 남사당은 '꼭두각시놀음'이라는 명칭으로 무형문화재로 지정이 된다.[8] 무형문화재로 지정된 남사당은 근래까지 다양한 공연을 펼치며 한국을 대표하는 문화재로 인정을 받고 있다.

심우성은 1960년 발기한 〈민속극회 남사당〉에 의하여 재규합된 각 연희별 연희자 명단을 『남사당패 연구』에 소개한 바 있다. 여기에 지운하 명인의 이름이 명시되어 있다.

> 풍물: 최성구, 남형우, 임광식(이상 꽹과리), 양도일, 최은창(이상 장고), 송창선, 정일파(날라리), 황점석(징), 지수문, 박종휘(이상 북), 김문학, 송순갑, 지운하, 홍홍식(이상 벅구), 박용태, 남기환, 우종성, 곽복열, 남기돌(이상 무동)[9]

지운하 명인이 남사당에 입문하는 데 있어 결정적인 계기는 바로 아버지의 영향 때문이다. 도화동 풍물패의 상쇠 역할을 담당했던 아버지의 모습을 보면서 일찍부터 남사당패 예능인들과 접촉을 했다. 실제로 아버지는 남사당에서 활동하던 많은 예능인들과 긴밀한 관계를 유지했을 뿐만 아니라 그들을 인천 도화동으로 데려와 전국민속예술경연대회에 참가하였다. 지운하 명인이 학창시절 공부보다는 풍물소리에 매료되었던 연유도 아버지의 영향이고, 어린 나이에 남사당에 입문할 수 있었던 배경 부분도 아버지의 영향을 무시할 수 없다.

지운하 명인이 남사당에 입문하게 된 결정적인 동기는 크게 두 가지로 나눌 수 있다. 하나는 전국민속예술경연대회이고, 또 다른 하나는 1961년도 여주에서 열린 남사당패 공연이다. 전국민속예술경연대회는 대한민국 건국 10주년을 기념하기 위해 시작된 행사로, 사라져가는 전통 민속예술을 보존·전승하기 위하여 각 시도별로 대표를 선발하여 경연을 벌였던 대회이다.

제1회 대회는 1958년 8월 서울 육군체육관에서 처음으로 개최되었다. 이후 1959년과 1960년에는 대회가 개최되지 못했다가 4·19와 5·16을 맞이하고, 새마을 운동이 일어나면서부터 우리 것에 대한 관심이 일어나게 된다. 그래서 1961년 9월에 서울 덕수궁에서 제2회 대회가 개최되었다. 당시 우리 사회는 몹시 곤궁한 때이라 지방에서 대회를 여는 것은 엄두를 내지 못하던 때이다. 따라

서 6회(1965년)까지는 조촐한 형태로 덕수궁과 경복궁을 전전하면서 서울에서 개최하였다. 그러다가 7회 때 처음으로 남산 야외음악당에서 경연대회를 치르면서 조금씩 규모가 커지기 시작하였다. 그리고 8회 부산 경연대회를 시작으로 전국의 대도시와 중소도시를 순회하면서 개최하게 되었다. 이때부터 본격적으로 공설운동장을 장소로 사용하다 보니 참석하는 인원도 여기에 맞추어 대형화가 되기 시작하였다고 한다.[10] 1999년부터 문화관광부와 한국문화예술진흥원이 공동주최하면서 명칭도 한국민속예술축제로 바뀌었다.

우선 전국민속예술경연대회의 경우를 소개한다.

지운하: (그러면 남사당에 입문하신 게 일곱 살이신가요?) 남사당 입문은 정확하게 1961년도에 내가 입문을 했지. (그러니까. 그때 연세가 어떻게?) 1961년도면은, 내가 열두 살 땐가? (입문이라는 게 뭔가요? 그 당시 입문이라는 게) 남사당 입문이라는 건, 그 당시 딴 게 없어. 그 당시는 남사당이 문화재가 되기도 전이었으니까. 남사당에 첫발을 들여서 같이 순회공연을 하고, 남사당을 쫓아 다니면서 공연한 걸 가지고 이야기하는 거야. (그럼 그전에도 어떻게 기웃기웃 거리셨을 거 아니에요?) 그전에는, 인천 도화동에서, 내가 거짓말 시키지 말라니까 정확하게 얘기하는 거야. 일곱 살 때부터, 동네 풍물패 쫓아 다니면서, 아버지 꽹과리 치는 거.(2013. 7. 26)

지운하 명인이 남사당에 입문한 정확한 시기는 1961년도이다. 보는 관점에 따라 입문 시점이 달라질 수 있겠지만 지운하 명인은 1961년에 입문하였다고 한다. 아버지의 피를 물려받아서인지 지운하 명인은 초등학교에 입학하기 전부터 풍물이나 소리 등에 남다른 재능을 보였다. 그리고 부친의 다양한 공연을 보면서 많은 흥미를 느꼈다고 한다. 결국 이러한 덕분에 일찍부터 남사당패에 관심을 갖기 시작하였고, 12살이라는 어린 나이로 남사당에 입문하게 된다.

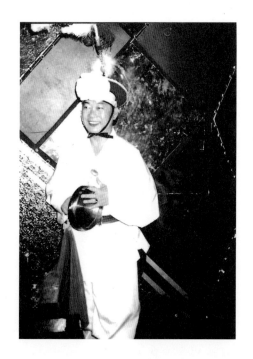

지운하: 근데 이제 우리들이 외부에서 왔다고 특대우 해준다고 국에다가 밥상을 차려 준거야. 그것도 딴 사람들 먹기 전에 떠가지고. 그 밥이 그렇게 맛있었어. 그걸 먹고 그 공연한 것이 인연이 되가지고서 이제, 그렇게 하고 우리는 대성목재로 되돌아왔지. 왔는데, 이제 남사당에는 이런 사람 저런 사람 다 있잖아. 그러니까 매일같이 천안에서도 어디서도 막 대성목재 정문에서 기다리는 거야. 그래서 막 꼬시는 거지. "거기 가면 돈도 많이 벌고 저기 하고…" 그래가지고서 우리 임광식 선생하고 나하고 이제 나오게 된 거야. 그건 이제 며칠만 다니다가. (임광식이란 분은 누구에요?) 아, 임광식이란 분은 아까 전에도 잠깐 나왔었지만, 국악예고 교사였었어. (그러니까, 그 8명중에 포함되어 있던 거예요?) 아니 대성목재는 그 당시엔 8명만 포함되어 있던 게 아니라, 농악 단체였어. 거기 평택 농악 보유자로 계신 김용래 선생도 계셨고, 임광식 선생도 계셨고. (아니 그러니까, 임광식 선생님이란 분은 선생님하고 몇 살 터울이었어요?) 7년 위에였지. (그러니까, 그분도 거기 있었는데, 그중에서 선생님하고 임광식이란 분만 남사당으로 가신 거군요?) 남사당으로 간 게 아니라, 남사당패 일원인 김복섭 씨라고, 비나리에 유명하신 이광수 선생이라고 있어. 이광수 선생. 그분이 총무를 봤었는데, 그 걸립패의. (아. 그 걸립패는 뭐에요?) 그 걸립은 사찰 걸립이라고, 절을 지을 적에 사중화를 띈다고 그래요. (선생님. 말씀 중에 죄송한데요, 임광식이란 분하고 선생님하고 간

단체 이름이 뭐냐고요.) 그 단체 이름이 김복섭 걸립패.(2013. 7. 26)

1961년도에 여주에서 열린 남사당패 공연 또한 그가 남사당에 입문하게 된 중요한 계기가 되었다. 1961년은 4·19혁명이 일어난 시기인데, 그 무렵은 지운하 명인이 인천에 있는 대성목재라는 회사의 농악단 단원으로 입단하던 때이다. 그곳에서 활동하던 도중에 농악단 단장이었던 남운용 선생의 부인이 여주에서 열리는 남사당패 공연을 가자고 해서 함께 간 것이 직접적인 동기가 되었다. 그곳에서 공연을 마치고 돌아온 후부터 전국 각지에 있던 남사당패 일원들이 대성목재까지 찾아와 지운하 명인에게 자기네 단원으로 들어오라는 권유를 하였다. 천안에서도 왔고 대전에서도 왔는데, 고민 끝에 대전에서 활동하던 김복섭 남사당패(걸립패)로 자리를 옮겼다. 당시만 하더라도 지운하 명인이 어린 관계로 대성목재 농악단에서 같이 활동하던 7살 위의 임광식과 함께 김복섭 걸립패로 옮겨 본격적으로 남사당패에서 활동을 시작하게 된 것이다.

그렇다고 처음부터 그쪽으로 완전히 자리를 옮긴 것은 아니었다. 처음에는 김복섭 걸립패에서 중요한 공연이 있는데 며칠 만 와서 도와달라고 요청하였다고 한다. 그러다가 여러 가지 대우 등이 좋아서 나중에 완전히 자리를 옮기게 된 것이다. 그렇게 대성목재를 떠나 김복섭 걸립패로 자리를 옮긴 지운하 명인은 전국을 돌며 다양한 공연활동을 펼쳤다.

대성목재 농악단 창단 단원이 되다

지운하 명인은 남사당에 입문하기 전부터 전국적으로 이름이 알려져 있었다. 그가 전국적으로 이름을 날리게 된 것은 제1회 전국민속예술경연대회에 출전하여 특별상을 받은 것이 계기가 되었다. 신상옥 감독의 영화에 출연한 것도 그 대회에서 지운하 명인이 보여준 실력과 관련이 있다.

1960년대 시대적 분위기 중의 하나가 바로 전통문화에 대한 관심이 높아졌다는 점이다. 그래서 다양한 형태의 농악단이 만들어지기 시작한다. 풍물이라는 명칭이 보편화되기 이전에는 농악이라는 명칭을 많이 사용하였다. 농악은 1936년 조선총독부에서 발간한 『부락제部落祭』에서부터 그 유래가 있는 것으로 보아 일제강점기부터 사용된 것으로 여겨진다. 1960년대 전국 곳곳에서 농악경연대회가 열리면서 농악이라는 용어가 일반화되었던 것으로 보인다.[11] 본래 우리 조상들이 사용하던 용어는 풍물·풍장·장풍장·두레·매구·걸궁·걸립·굿 등으로 지역에 따라 다양하게 사용하였다. 1970년대 말부터 대학가를 중심으로 일어난 탈춤부흥운동의 영향으로 '농악'의 용어에 대한 비판적 목소리들이 높아지면서 그 한계점과 문제점들의 대안으로 풍물·풍물굿의 용어가 전국적으로 확산되었다. 현재는 '농악'과 '풍물·풍물굿'이라는 용어가 가장 널리 사용되고 있다.[12]

지운하: 대성목재에 들어갔는데 그때 당시에 1962년도 63년
도가 여성농악단이 한참 아주 성행했었습니다. 그래서 이제 전
주에 대한여성농악단이라든가, 호남여성농악단, 아리랑농악단,
아리랑농악단은 천안에서 장영숙이하고 장영란이 이런 사람들
이 학습이 아주 대단했죠. 그때는 취직하는 게 하늘의 별따기
보다도 굉장히 어려웠던 시기에요, 그래서 대성목재 취직시켜
준다니까는 전부 그 양반들이 흥행이 잘 안되고 그러니깐 대성
목재로 들어온 거예요. 그래서 인천에 여성농악단 이렇게 들어
오고 또 그것이 전국적으로 소문나니까는 호남여성농악단에서
지금 임광식선생님의 부인되시는 분 있어요, 하은주라고. 그 하
은주 씨하고 신영자, 김옥화, 이성란이, 문재순이, 이런 여성농
악단 출신들이 다 들어오게 되죠.(2015. 7. 1)

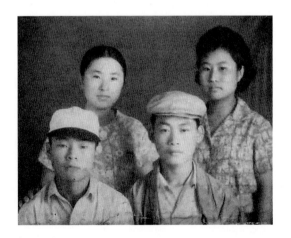

여성농악단은 1950년대 후반부터 1970년대 후반까지 전북지역을 중심으로 만들어진 여성공연자 중심의 유랑예인집단을 지칭한다. 이들은 전국을 유랑하면서 호남우도농악·토막창극·전통무용·민요·판소리 등을 레퍼토리로 활동을 하였다. 여성농악단에서는 상쇠·설장고·수버꾸(수소고) 등 농악공연에서 가장 중심적인 역할을 여성들이 담당함으로써 전문적인 여성공연자를 다수 배출하였다.[13] 지금까지 문헌이나 구전 등으로 알려진 '여성 농악단'은 〈대한 여성 농악단〉·〈호남 여성 농악단〉·〈한일 예술 여성 농악단〉·〈정읍 여성 농악단〉·〈전주 여성 농악단〉·〈전북 여성 농악단〉·〈부안 여성 농악단〉·〈춘향 여성 농악단〉·〈남원 여성 농악단〉·〈백구 여성 농악단〉·〈한미 여성 농악단〉·〈천안 여성 농악단〉·〈정읍 신태인 여성 농악단〉 등이다. 이들은 이합집산을 거듭하면서 약 20여 년간 공연활동을 하였다.[14]

1960년대 중반에 활발한 공연 활동을 벌인 단체로는 〈춘향 여성 농악단〉·〈정읍 여성 농악단〉·〈아리랑 여성 농악단〉 등으로, 이들 단체는 미국 공연의 준비 과정에서 당대의 농악 명인들로부터 전수된 기량과 다양해진 레퍼토리를 가지고 '여성 농악단'의 전성기를 구가하였다.[15]

지운하: 59년도에서 60년도. 그 사이지. 그러자 61년도에 4·19가 난거야. 그때 인천 대성목재에서 이 농악 잘하는 사람을

뽑는 거야. (왜요?) 지금으로 말하면 삼성 무용단도 있고, 이제 각 기업체에서도 운동선수 키우듯이, 그때 대성목재에 복싱 선수도 있고, 뭐 씨름 선수도 있었고, 근데 대성목재가 천우 회사였거든. 전택보 씨가 또 회장이었었고, 뭐 엄청나게 큰 회사였지. 근데 거기에서 농악단을 창설시키는 거지. 그래서 우리들 8명이 대성목재에 다 들어간 거야. 그것도 지금 말로 하면 오디션을 봐서 들어간 거지. 딱 들어갔는데, 우리가 역마기가 있어가지고, 한군데 오래 있질 못하잖아. 그런데 사람들이 가만히 놔뒀으면 좋았는데, 우리들이 잘한다는 소문 듣고 많이 가지고 다 부르러 오

는 거야. 그래 갖고 천안으로 평택으로 충청도 다 팔려 다니는 거지. (아, 팔려 다닌다는 게 공연하러 간다는 거죠? 여덟 명이 한꺼번에?) 아니지. 몇 명씩 몇 명씩 따로따로. 그러니까 한 단체 8명이었던 것이 대회장에 만나면 또 서로 싸우는 거야.(2013. 7. 31)

여러 단체가 생겨나면서 실력 있는 예능인을 자기들 단체로 영입하기 위해 많은 공을 들였다. 이러한 움직임은 인천 지역에서도 있었는데, 그러한 노력을 기울였던 곳이 바로 '대성목재'였다. 대성목재는 인천 동구 만석동 38번지에 위치한 1936년에 설립된 합판 및 particle board 생산업체이다. 대성목재는 목재업계에서 가장 오랜 역사와 전통을 가진 회사로, 대성목재의 성장과정은 우리나라 목재공업의 성장발전사라고 표현해도 과언이 아니다.[16]

목재업계의 선봉이었던 대성목재는 인천에서 꽤 규모가 큰 목재회사로, 농악단을 결성하여 여러 지역을 다니며 공연을 하였다. 1960년대에는 농악을 하나의 오락거리로 인식하고, 공연자는 일당을 받는 노동자로서, 그리고 농악공연은 돈을 주고 구입하는 상품으로서 취급되었던 것이다. 그리고 농경사회의 계절적 리듬에 맞추어 연행되던 농악이 당시에는 하나의 오락거리로 인식된다. 그래서 일이 없을 때 대중들은 '유원지'와 같은 곳에서 농악을 치며 놀았던 것이다.[17]

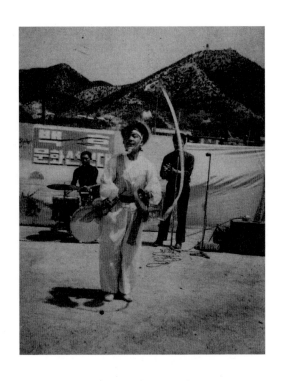

지운하: 그때 대성목재에서는 내가 알기로다가는 농악팀하고 그담에 씨름선수가 있었어요. 또 권투선수가 있었고. 그래서 이제 농악하시는 분들은 우리가 들어가니까는 강화에서 농악 했던 분들 몇 분이 먼저 들어와 계시더라구요. 그래서 대성목재 선생님들이 박산호 씨, 정복홍 씨, 박용삼 씨 그러고 김재호 씨, 강화사시는 김종원 씨라고 있어요 김종원 씨. 뭐 이런 분들 어르신네들이 있었고, 그담에 인천 도화동에서 우리 8명이 대성목재에 다 들어갔던 거죠.(2013. 7. 26)

대성목재에는 농악단 이외에 씨름과 권투선수들도 있었다. 그리고 지운하 명인이 대성목재에 들어가기 전부터 강화도에서 농악을 하셨던 몇 분이 먼저 있었다고 한다. 대성목재의 농악단에는 도화동 풍물패에서 활동하던 지운하 명인 또래의 아이들 8명도 함께 취직을 하였다. 지운하 명인을 비롯해 8명의 아이들 나이는 14살에서 15살이었다. 그래서 개중에는 대성목재에 노동일을 하러 가느냐고 묻는 사람들도 있었다.

대성목재 소속 농악단 회원으로 활동할 당시 지운하 명인은 단원들과 여러 차례 대회에 참가하여 상을 받았다. 지운하 명인의 구술 자료에 따르면 1회와 4~6회 전국민속예술경연대회에 참가한 것으로 보인다. 그가 참가한 모든 대회의 실상을 자세히 정리할 수는 없지만, 자료를 찾는 과정에서 제5회 대회에 참가했다는 사실을 확인할 수 있었다.

제5회 전국민속예술경연대회(1964.10.29.~31, 於景福宮)에 경기도 대표팀으로 출연한 인천 대성목재공업주식회사 팀의 연기 순서이며, 현재는 해산되어 타지방 농악대에 속해 있다.

① 인사, ② 판굿놀이, ③ 도형놀이(진법놀이, 8인벅구, 사통톨이, 8자놀이, 십자놀이, 태극 놀이), ④농부가, ⑤ 좌우치기, ⑥ 밀벅구, ⑦ 개인놀이(벅구놀이, 상쇠놀이, 12발 생채, 징수놀이, 무동타기, 쌍장고), ⑧ 끝인사[18]

　　과거 농경문화 중심의 마을굿에서 농악은 제의나 노동과 결합되어 있었기 때문에 연행시기가 1년을 주기로 반복되었다. 따라서 연행시기가 아닌 때에는 농악을 연행할 수가 없었다. 그러나 농악이 마을굿과 같은 제의와 분리되고, 하나의 상품으로 유통되기 시작하면서 연행시기에 대한 제약을 받지 않게 되었다. 대신 마을굿에서의 농악과 달리 연행절차를 단순화하면서도 집약적으로 구성하여 소요 시간을 짧게 하였다.[19]

　　지운하: 대성목재가 전국적으로 농악단이 아주 유명해졌습니다. 그래서 제가 기억하는거는 전국민속예술경연대회를 2회

는 기억이 안나고, 3회, 4회, 5회를 대성목재에서 계속 출전을 했던거죠. 경기도 대표로다 대성목재 이제 여기 사진도 있지만은, 저 사진이 제3회 때 한 거니까는. 내가 알기로다가는 59년도가 1회고, 60년도가 2회인데 그때 4·19 뭐 이런 거 등등 때문에 안 한 걸로 알고 있어요. 그래서 61년도, 2년도, 3년도 계속 한 걸로 기억을 하고, 그래서 이제 대회를 치를 때마다 내 자신도 모르게 학습이 늘고 연희가 늘고 굉장히 좀 성숙해지는 이런 저기죠. 그니깐 이제 도화동에서도 아~ 지운하면 참 그 친구 아주 농악 잘한다고 이렇게 소문이 난 거에요. 그래서 이제 그때 당시에는 전국적으로 각 대회가 있고, 동대회 있고, 면대회가 있고, 그런데 사실 거기 이제 팔려가는 거죠. 팔려가는 것이 그게 일본말인데 일본말로 마이낑이라고 그러죠. 선돈 받고 간다. 그래서 그때 당시에 천안으로 팔려가고 대전으로 팔려가고 막 이제 그런 거죠 대성목재 다니면서.(2015. 7. 1)

여러 차례 전국대회에 나가서 좋은 성적을 거두자, 대성목재 농악단은 자연스레 유명해졌다. 실력 있는 예능인들이 많이 모이다 보니 다른 단체와는 차별될 정도로 공연이 좋았기 때문이다. 그래서 농악단 소속으로 활동하면서 동시에 개별적으로 다른 지역에 가서 공연을 하는 경우도 많았다. 시대적 분위기가 국악 및 전통문화에 대한 관심이 고조되면서 유명했던 예능인들은 특정 단체에 소속

되었음에도 불구하고 전국을 다니며 공연을 할 수 있었던 것이다.

　　지운하: 그러니깐 대성목재에선 직장생활을 열심히 하고 직장에서 하는 것만 열심히 해야지 그렇게 외부로 나가니까는 별로 안 좋아했던 거죠. 그게 넝마살이 껴서 그런지 모르지만은, 그렇게 해가지고서 내가 기억하는 거는 1967년도에 또 걸립회를 나가게 돼요. 대성목재 이제 그땐 그만두고, 걸립회를 나가는데 걸립은 돌아가신 고 김복섭 씨라고 있는데 아주 비나리에 목성은 뭐 대한민국에서 제일 잘하시는 분인데, 그 양반이 대전에서 은행동으로 기억하는데 거기서 걸립을 하는데 저를 스카웃하러 왔어요. 그래서 그때 같이 근무하던 임광식, 사적으론 형님이라고 하는데, 임광식선생님하고 저하고 대전으로 내려가게 되죠. 그리고 김덕수는 그때 학교를 다녔고, 그때 대전에서 걸립 다니면서 처음 만난 게 지금 고 김용배라고 사물놀이 꽹과리에 아주 명인이었었죠. 그 김용배를 첨 만나게 돼요. 김용배가 그때 12살 땐가 13살 때, 제가 18~19살 때니까는. 그래서 그 김용배하고 같이, 김용배는 아무것도 할 줄 몰랐어요. 그때 9살 때니까는, 9살인가 하여간 11살, 12살 요 무렵인데, 그래서 어른들이 축원덕담하고 그럴 때는 단원들은 쉬니까는 앞마당이라든가 뒷마당에서 벅구를 가르치고 상모 돌리는 걸 가르치고, 이렇게 해가지고서 쭉 같이 걸립을 다니고 그러다가 제가 1969년도에 영장이 나

와요. 군대입대를 하게 돼요.(2015. 7. 1)

　　지운하 명인은 농악단에서 주로 벅구와 소고, 상모를 담당하
였다. 특히 열두 발 상모를 잘 돌려 관객들로부터 호응이 좋았다.
그렇지만 주도적으로 활동한 것이 아니라 걸립패를 따라다니며 경
험을 쌓는데 주력하였다. 다시 말하자면 나이가 어린 탓에 주도적
인 역할은 할 수 없었던 것이다. 대성목재에서의 생활도 그리 길게
가지 못하였다. 여러 가지 이유가 있겠지만 전속 농악단으로 활동
하기 위해서는 농악단에만 전념해야 하는데 외부로 불려 다니는
모습을 담당자들이 좋게 보지 않은 것이 주된 이유이다.

시장판의 어린 광대가 되다

예인집단을 경제적인 생활 근거지로 분류하면 크게 떠돌이 예인집단과 붙박이 예인집단으로 나눌 수 있다. 떠돌이 예인집단은 말 그대로 떠돌이 신세로 이곳저곳을 다니면서 공연 수입으로 살아가는 유랑예인 집단이다. 붙박이 예인집단은 특정 지역에 농업이나 향리로서 관청에 종사하면서 그 지역을 중심으로 연행하는 예인집단으로, 경우에 따라서는 여러 지역에 초청된 예인집단이다.[20] 지운하 명인의 경우는 전자에 해당한다.

지운하 명인은 남사당패에 입문하여 본격적으로 활동하기 시작하면서 시장에서 걸립 공연을 많이 하였다. 시장에서의 걸립 공연을 하던 당시만 하더라도 지운하 명인이 어렸기 때문에 주로 나이를 먹은 연희자와 함께하는 경우가 대부분이었다. 그가 남사당패에 입문하던 시기인 1960년대 전후만 하더라도 여러 남사당패들이 시장에서 걸립 공연을 많이 하였다.

> **지운하**: 그때 당시에 최성구 선생님하고 아주 잊지 못할 에피소드가 하나 있는데, 즉 뭐냐 하면. 이제 우리 남사당 사물놀이가 우리 후학들, 김덕수나 이광수, 최종실이, 김용배, 이런 친구들이 나하고 비하면은 다 5~6년씩 후배야. 근데 그 친구들이 남사당의 마지막 후예라 그래도 과언이 아니야. 그런데 그때 이제

남사당보고 이제 선배, 어르신들이 뜬쇠라고 불렀지. 뜬쇠 중에서도 최고 오야지를 꼭두쇠라고 불렀고. 그래서 이제 각 걸립패에 의해서 이제 화주부터 총무, 고사꾼, 비나리, 이런 이야기를 지난번에 대충 했는데, 나 같은 경우에는 최성구 선생님하고 둘이 장빠이를 다니기 시작을 한 거야. (시장 바닥을…?)(2013. 7. 31)

남사당패에서는 이를 흔히 '장빠이'라고 하는데, 시장을 찾아오는 손님들을 대상으로 공연을 해주면 관람객들은 일정한 돈을 낸다. 걸립을 다닐 때는 모든 남사당패가 같이 다니는 경우도 있었지만 대개 2~3명이 한 팀이 되어 여러 장을 돌아다니는 게 일반적이었다. 남사당패는 현장 중심의 연희형태를 가지고 있고, 유랑예술의 성격을 띠고 있기 때문에 자연스럽게 지역의 관객과 함께 호

흡할 수 있었다.

> **지운하**: 그렇지. 근데 옛날 시골에는 5일장 서는 데도 있고, 7일장 서는 데도 있어. 5일장 7일장을 장마다, 쉽게 얘기해서 충청남도 당진이다 그러면 그 당진군 내에는 예를 들어 각 면들이 많잖아. 근데 거기마다 '아 오늘은 대오진면 장날이다' 그러면 내일은 다른 면 장날이다, 그러잖아. 그거를 미리, 지금으로 말하자면 뭐 전화도 걸고 컴퓨터로 검색해서 어디다 어디다 이렇게 이야기하지만, 옛날에는 그게 각 마을에, 예를 들어 충청남도 고댐면에서 내가 하룻밤을 잤어, 공연을 하고. 그런데 그 고댐면이 마침 장날이었거든 그날.(2013. 7. 31)

예나 지금이나 한 지역에 가면 날짜별로 오일장이 서는데, 시장 걸립 공연을 다닐 때는 계속해서 장을 돌아다녀야 하는 관계로 무척 힘이 든다. 당시에는 변변한 교통 시설도 없고 컴퓨터도 없던 시절이다 보니 시장에서 공연을 하고 난 뒤에 다음에 어디에서 장이 서는지를 물어보면서 다녔다. 대개 공연을 하였던 장에서 하룻밤을 묵고 일찍 일어나서 다음 장이 서는 곳으로 이동하는 식이었다.

> **지운하**: 근데 한번은 잊지 못할 건 뭐냐 하면, 충남 당진에 고댐면이 있는데, 고댐면에서 이제 오지도꾸소로 가려면 저쪽 대

산 쪽에서 가는데 산으로 강으로 해서 해변가로 해서 간다고.
밤새도록. 가다가 어린 꼬맹이가 배고프고 춥고 그러면 여름 같
은 때 가다 산소 밑에서도 자고 그랬는데, 한 번은 이제 선생님
하고 같이 산 밑에서 자는데 뭐가 쉭~ 소리가 나 보니깐은, 밤
인데도 달빛에 비춰서 보니깐은 큰 구렁이 같은 게 그 옆으로 쉭
지나가는 거야. 근데 어렸을 때 그러면 굉장히 무서워했을 텐데,
무심코 봤어 그냥. 그래서 아침에 자고 일어나서 선생님한테 그
이야기를 했더니 선생님이 "야 너 그래도 참 용타. 어떻게 그걸
보고 기절을 할 텐데."(2013. 7. 31)

지운하 명인은 장에서 공연이 끝나고 다음 장을 가기 위해 길
을 나섰다가 산소 옆에서 잠을 자게 되었다. 그러다가 잠결에 큰 구
렁이가 지나가는 것을 목격하였다는 것이다. 그런 사실을 선생님
에게 이야기하자, "야 너 그래도 참 용타."라고 한다. 뱀은 일상생활
에서 인간에게 공포의 대상이 되거나 흉물로 배척당했다. 하지만
민속신앙에서는 신적 존재로 위해지면서 일찍부터 다양한 풍속이
전승되고 있다. 뱀이 크면 구렁이가 되고, 이 구렁이가 더 크면 이
무기(이시미)가 되며, 이무기가 여의주를 얻거나 어떤 계기를 통해
용으로 승격한다고 믿었다.[21] 오래 묵은 구렁이가 용으로 변한다는
것을 통해 우리 민족이 구렁이를 어떻게 생각해 왔는지를 알 수 있
다. 구렁이는 일반적인 뱀의 한계를 뛰어넘은 상서로운 동물로 여

겼던 것이다.[22]

　　지운하: 함계 다녔던 선생님이 꽹과리를 쳐서 사람들이 모아
지면 지운하 선생은 상모를 돌린다, 그러고 나서 이 판자로다가
송판지로다가 만들어, 그래서 거기에 선생님 꽹과리, 선생님 상
모, 내꺼 의상, 뭐 해서 우리 머릿보라고 있어. 상모 쓰려면 까만
수건부터 먼저 쓰잖아. 그렇게 멜빵을 해서 그걸 나한테 매줘.
그걸 이제 매고 가는 거야. 선생님은 지팡이 들고, 뒤에서 소 모
는 것 마냥 일로 가라 이러는 거야, 지팡이로다가. 그렇게 하고
그 장에 딱 도착을 하면 사람 한 열맷 명만 모이면 이제 선생님
이, '야 의상입어.' 그래서 나는 그때 열 살 정도 되는 꼬맹이였으
니까, 의상을 입는다고, 의상 입고 선생님이 막 이제 꽹과리 치
고 나는 이제 상모 돌리고.(2013. 7. 31)

　　장이 서는 곳에 도착하면 공연에 맞게 의상을 갈아입었다. 지
운하 명인은 어렸기 때문에 의상을 입을 때는 선생님이 많은 도움
을 주었다. 그리고 같이 다니던 선생님도 의상을 갈아입고 나면 바
로 공연할 시장으로 자리를 옮겼다. 대개 선생님은 지팡이를 들고
다녔는데, 시장에 도착하여 여러 사람들이 모이면 지운하 명인은
옷을 입고 상모를 돌렸던 것이다.

지운하: 그러다가 선생님이 꽹과리 개인으로 할 때 나는 상모 벗어가지고 걸음으로 하러 다닌 거야. 구경꾼들이 막 뺑 둘러섰잖아. 그럼 이제 그때 돈 5원짜리, 동전은 없었어, 그때. 이제 지폐, 1원짜리가 빨간 거 이만한 거 그런 걸 막 받는 거야. 그럼 그걸 받는 순간부터 이제 뒷간을 못가, 화장실을. 왜 그러냐하면 이제 그걸 삥땅쳐서 도망갈까 봐. 그래서 그 돈을 받으면 이제 전부다 안에 집어넣는 거야. 그리고 이제 이 띠를 매니깐. 그리고 남의 사랑방에 와서 선생님 앞에서 이 띠를 풀고 막 돈을 털어내, 다 털어 내면 돈이 막 우수수 쏟아져. 근데 그게 지금 돈으로 말하면 한 몇 만원에 불과한 거야. 그러면 그때 당시에는 큰 돈이지. 최고 비싼 게 10원짜리였으니까. 아니면 5원짜리 1원짜리 이런 거 줬으니까. 그러면 이걸 다 털어내면 선생님에 다 이걸 셋트를 해. 이걸 고무줄 같은데 1원짜리 껴서 안 나올 수도 있잖아. 그럼 이제 얻어터지는 거야. '이노무 자식 삥땅 쳐서 도망가려고 한다고.' 그래서 아닌 게 아니라 선생님하고 그 생활 하는 게 싫어서 몇 번 탈출하다가 걸린 적도 있어. 걸린 적도 있는데, 그렇게 해서 선생님하고 다니면서 이제 오지 독곳, 이제 사물놀이 앉은반 할 때 월산가라고 있어. 월산이라고 이제 거기 사랑방에 들어가면 모든 방물장수가 내일은 무슨 장, 내일은 무슨 장, 이렇게 서로 얘기들을 해. 거기가 바로 뉴스방이야.(2013. 7. 31)

열심히 공연을 하다보면 상모 돌리는 모습을 보기 위해 보다 많은 사람들이 공연장에 모인다. 상모를 돌려 사람들이 반응이 좋을 때쯤 상모를 벗고 관람객들에 돈을 받는다. 관람객들은 1원부터 10원까지 각자 형편에 맞게 상모에 돈을 넣는다. 그런데 돈을 많이 걷은 다음에는 절대 화장실도 가지 못한다. 혹여 돈을 가지고 도망을 갈까봐 같이 다니던 선생이 그렇게 하는 것이다. 그렇게 번 돈은 모두 선생이 관리하는데, 만약 몸을 다 털어 돈이 나오면 엄청나게 혼이 난다. 정신없이 걷다 보면 돈이 자기도 모르게 몸에 있는 경우가 있는데, 그럴 때도 가차 없이 혼이 났다고 한다.

사찰걸립을 목적으로 인천을 누비다

지운하 명인은 인천 대성목재 소속의 농악단에서 나온 이후 1964년도에 임광식 선생과 함께 대전 지역을 중심으로 활동하던 김복섭 걸립패로 자리를 옮기게 되었다. 여기서 그는 첫 제자인 김용배를 만났는데, 공연을 다니면서 그에게 여러 기예능을 가르쳐 주었다.

> **지운하**: (그럼 주로 다닐 때 사찰 타이틀을 많이 받으셨어요?) 주로 절 걸립을 많이 했지. 그리고 소반 걸립이나 장 걸립, 난장 걸립은 초청식으로만 일을 했어. 지금으로 말하자면 무슨 지역에서 무슨 축제가 벌어진다. 그럼 남사당 너네가 와서 좀 놀아줘라. 돈은 얼마를 주겠다. 그래서 초청공연을 많이 했지. 그리고 그렇지 않은 경우는 사찰 걸립, 우리가 찾아다니는 것을 많이 했지.(2013. 7. 31)

지운하 명인이 몸담았던 김복섭 걸립패는 주로 충청도와 경기도 일대를 다니며 공연을 하였다. 인천의 경우는 인근의 도서 지역까지 공연을 하러 다니기도 하였다. 걸립패라는 것은 남사당패 안에서 여럿이 따로 공연을 다니던 무리를 말하는데 대개 8~12명 정도로 구성된다. 이들 구성원들은 서로 이동이 가능하며, 별도로

일을 따와서 공연을 하는 경우도 있다. 당시 걸립패들은 주로 사찰 걸립을 하였다. 종래 절(사찰)걸립에 있어서 승려와 전문 농악인들이 하는 경우, 전문 농악인들만이 사찰의 위임을 받아 하는 경우 등이 있었다. 그래서 이보형은 근대의 경우를 들어 사찰 걸립은 전문 농악대를 동원해서 한다고 했다.[23]

지운하: 거기서는 꼭두쇠가 왕초 노릇을 하는 거지. 황제 노릇을 하는 거야. 그럼 꼭두쇠 밑에 뭐가 있냐면은 화주라는 게 있어. 화주는 곰뱅이 트는, 그런 허가받는 화주가 있어. 어디 내무부를 들어간다던가 치안부를 들어간다던가 뭐 경찰서를 간다던가 해서 "우리가 이 동네에서 이런 공연을 하고 이런 걸 하는데 권선문에다가 도장을 좀 찍어 주십시오." 그 권선문이라는 것은 이런 허가증이야. 거기에다 도장을 딱딱 받아. 그럼 막말로 뭐 뚜드리면 경찰들이 와서 뭐 못하게 하고 막 그러잖아. 그럼 그때 권선문을 보여주는 거야. 이거 너네 오야지가 허가해 준거다. 그래서 이제 그것을 갖다가 뭐 곰뱅이 트는 화주라 그래. 그리고 식화주가 있어. 식화주는 먹는 거 해결하는 사람. 그러니까 식화주가 뭐냐면은…. 뭐, '태고산 삼각사에서 왔습니다. 이렇게 고사를 하게 되면 이 댁에 만복이 있고, 일 년 열두 달 재수 소망하고…' 막말로다가 이렇게 해서 주인을 현혹을 시켜가지고 고사를 이제 만들게 돼. 그럼 이제 고사판에다가 쌀도 나

오고 돈도 나오고 거기다 촛불 키고 뭐 이제 여기에다가 국태민안이니 이렇게 고사를 해. 고사를 하면 여기에 쌀도 나오고 떡도 나오고 밥도 나오고 뭐 술도 나오고 돈도 나오고 다 나온단 말이야. 그래서 꽹과리나 꽹과리채나 장구 이런 거는 우리 선대 예인들이 주시는 큰 보물이다. 도깨비 방망이 따로 있는 게 아니라 이게 도깨비 방망이 아니냐. 그런데 그거를 해결할 수 있는 사람을 바로 식화주라 그래. 그래서 이제 그 식화주가 잘 고사판을 붙혀 놓으면 그날 수입이 좋고, 그렇지 않으면 그날 수입이 없고. 그렇게 하고 이제 식화주하고 곰뱅이화주하고 있고, 그 다음번에 각 뜬쇠, 파트별로 있으니까, 장구 파트에서는 맨 앞에 장구 치는 사람, 북 파트에서는 맨 앞에, 또 무동, 소고잽이 이런 데서는 보통 뜬쇠라 그러지. 보통 뜬쇠라 그러는데, 그 뜬쇠 밑에는 또 가열들이라고 있어. 가열들이라 그러는데 가열은 뭐냐. 이제 보통 단원들, 단원들을 가지고 얘기를 하는데, 그 가열들 밑에는 어설구라고 또 있어. 어설구는 이제 처음 배우는 사람들, 이제 사이드 사람들 보고 이야기를 한다. 그다음에는 또 삐리. 삐리는 개인적으로는 제일 얕은 거야. 애들, 처음 신입생 가지고 삐리라고 얘기를 하는 거야. 이제 그런걸 가지고 전체적으로 통솔을 하는 게 꼭두쇠가 통솔하는데, 꼭두쇠는 각 뜬쇠들한테 지시만 하면 돼. 지시만. 그러니까 지금 육군참모총장이 사병들을 다 모아놓고 그런 거 없잖아. 그냥 바로 자기 참모한테 이

야기를 하면 참모가 각 부대에다 공문 다 보내서 다 이제 어떻게 어떻게 하자. 이거랑 똑같은 거야. 그리고 이제 말을 안 들었다 그러면 단원들이 뭐 좀 해서 안 될, 남사당에서 가장 해서는 안 될 거는 꼭두쇠 애인을 누가 건드렸다.(2013. 7. 31)

이런 조직을 이끌어 가기 위해서는 남사당의 우두머리인 꼭두쇠의 역할이 중요했는데, 무형문화재로 지정되기 이전까지만 하더라도 남사당 내에서 꼭두쇠는 대통령 혹은 황제나 다름이 없었다. 꼭두쇠의 능력에 따라 단원들이 모여들기도 하고 흩어지기도 하였다. 꼭두쇠 밑에는 공연을 할 지역이나 장소를 섭외하는 화주가 있다. 화주는 남사당 내에서 일거리를 얻어오는 역할을 맡았다. 화주를 달리 곰뱅이라고도 불렀는데, 곰뱅이란 남사당패의 은어로 허가란 뜻이다. '곰뱅이 트면(허락이 떨어지면)' 의기양양하게 길군악(단악가락)을 울리며 마을로 들어서는 것이다. 그런데 대개의 경우 열에 일곱은 곰뱅이 트지 않았다고 한다.[24] 그만큼 걸립을 하기 위해서는 허가받는 일이 중요했던 것이다. 화주는 오늘날 기획자와 같은 역할을 수행하던 인물이다.

화주와 함께 중요한 역할을 담당하는 인물이 식화주이다. 식화주는 글곰뱅이쇠라고도 한다. 글은 남사당패의 은어로서 밤에 해당하므로 붙여진 명칭이다. 식화주는 회원들의 식사를 해결하는 사람이다. 그리고 본격적인 공연에 앞서 여러 집을 다니며 고사

를 지낼 수 있는 판을 마련하였다. 식화주가 잘 분위기를 만들어야 그날 수입이 많아지고 그렇지 않으면 수입이 적었다. 남사당패에서 수입의 많고 적음은 식화주에 의해 좌우되었던 것이다. 고사를 통해 얻은 쌀과 돈을 총체적으로 관리하는 일도 식화주의 몫이었다.

식화주 아래에는 각각의 파트를 인솔하는 '뜬쇠'가 있다. 대개 악기별로 뜬쇠가 있는데 이들은 맨 앞에 서는 사람이다. 그리고 뜬쇠 밑에는 가열이 있고, 가열 밑에는 어설구, 어설구 밑이 바로 제일 막내인 삐리가 있다. '삐리'는 파트에서 가장 어리거나 나중에 들어온 인물이다. 일반적으로 남사당은 꼭두쇠를 중심으로 화주와 식화주, 뜬쇠가 중심이 되는데, 특히 꼭두쇠와 각 파트를 책임지는 뜬쇠가 상호 긴밀한 관계를 유지하여야 원활하게 운영이 된다. 간혹 말을 듣지 않는 사람이 있으면 '멍석말이'라고 하여 멍석을 펼치고 말아 물에 축인 다음 돌아가며 막대기를 들고 때리기도 하였다.

지운하: 거기에서 이제 우리 선생님은 글씨 쓸 줄은 모르는데 자기만 알 수 있는 체크를 해. 옛날 선생님들은 돈 계산 같은 거 셈법 공부를 모르니깐은 성냥개비 갖고 계산을 해. 근데 뭐 암산으로 하는 것보다 더 빨라, 그 사람들은. 예를 들어서 5인이 같은 행중인데 돈이 67만원이 나왔다. 67만원이 나왔으면 67만원 가지고 정확하게 똑같이 나눠 가져야 돼. 여기에서 나는 단장

이라고 두 몫 먹고, 고사하는 사람이라고 두 몫 먹고, 꽹과리라고 몫 반 먹고, 계산을 한참 해야 되는데, 우리 선생님은 성냥개비 갖고 이렇게 이렇게 하면, 돈이 딱 떨어져 맞아. 그래서 남사당 말로 직가래를 한다.(2013. 7. 31)

시장에서 걸립 공연이 끝나면 숙소로 와서 얻은 수익을 서로 나누었다. 남사당패에서는 이를 직가래라 한다. 당시만 하더라도 연희자들이 배우지 못해 계산을 잘하지 못하였다. 그러다 보니 주로 성냥개비를 가지고 계산을 하였다. 일일이 나누는 방식이었던 것이다.

지운하: (그럼 궁금한 게 걸립패에 수입이 들어왔어요. 그럼 어떻게 나눠요?) 그건 우리 남사당 말로 직가래라고 그래. 직가래라 그러는데, 어떻게 나누느냐가 아니고, 전체적으로 하루에, 쉽게 얘기해서 10만원을 벌었다. 그러면 우리가 타이틀이 있을 거 아니야. 우리가 무슨 절 걸립을 해서 돈을 벌었다 그러면, 삼각산 태고사 타이틀을 갖고 다녀. 그럼 삼각산 태고사에서 허가를 받을 적에, 그 허가받는 사람보고 화주라 그래. 그 화주가 삼각산 태고사에 가서 우리가 사중아리를 내 보낼 테니까 당신네 절 타이틀을 걸고, 요즘 이야기로 로열티를 주고 허가를 받는 거야. 그럼 주지스님이 좋다. 그럼 10만원 수입에 4만원은 절에 들여 놓고 6

만원 가지고 니들끼리 갈라 써라. 그럼 10만원을 벌었어, 그럼 4만원은 떼 놓고 6만원을 가지고 직가래를 하는 거야. 직가래를 하면 화주는 두 몫을 먹어. 일반이 만원 가지고 가면 화주는 2만원을 가지고 가는 거야. 두 몫을 먹는 사람은 화주하고, 비나리꾼이야. 그리고 꼭두쇠하고 지게 들고 쌀 짊어지는 사람, 짐꾼은 한몫 반. 그리고 나머지 전부는 한 몫씩이라는 거야. (대개 그럼 몇 명이나 다닙니까?) 보통 많게는 열 한 두세 명, 적게 다니면 8명도 다니고 그러는데 (아. 그럼 거기서 화주는 빠지죠? 화주 포함해서?) 그렇지 화주 포함해서. 거기 사물놀이에다가 비나리 하는 사람 그리고 조금 단체가 크고 화주를 잘보고 수입이 좋은 걸립패는 벅구잽이 두세 명 데리고 다니고.(2013. 7. 26)

그를 비롯한 남사당 회원들이 걸립을 다녔던 첫 번째 이유는 생계적인 것 때문이었다. 집안 형편이 넉넉지 않은 시절에 남사당 공연은 그에게 많은 걸 주었다. 사찰 걸립을 다니던 당시 지운하 명인은 삐리였다. 그래서 주로 소고를 맡았다. 남사당패의 용어로는 벅구라고도 한다. 지운하 명인은 사찰 걸립을 다닐 때면 벅구를 주로 쳤지만 상모도 많이 돌렸다. 그가 상모를 돌리면 반응이 꽤 좋았다고 한다.

그리고 또 하나 중요한 이유는 사찰 건립 기금을 마련하기 위해서였다. 사찰 걸립을 통해 얻은 수익은 직가래식으로 분배를 하

는 게 원칙이다. 기본적으로 걷어 들인 수입 중에서 40%는 해당 지역에 주고, 나머지 60%를 서로 나눠 갖는다. 좀 더 자세한 비율을 보면 화주(공연을 따온 사람)와 비나리가 전체 수입의 20%, 꼭두쇠와 짐꾼이 각각 15%, 나머지가 10%의 비율로 나눠 갖는다. 그리고 규율이 매우 엄격했을 뿐만 아니라 각자 역할 분담이 명확하여, 회원들은 공연을 잡을 때부터 공연을 마치고 본거지로 돌아올 때까지 일사불란하게 움직여야 했다.

지운하 명인의 부친이 결성한 지동옥 걸립패도 이러한 성격을 지닌 단체였다. 지동옥이 결성한 걸립패는 전국을 다니며 공연을 펼치기도 했으나, 주요 활동 무대는 바로 인천이었다. 인천 여러 지역을 다니며 모은 기금 일부는 인천의 연화사와 칠성암, 서울의 태고사 등의 사찰을 건립하거나 중수하는 데 사용하였다. 특히 1965년에 만들어진 연화사를 짓는 과정에 많은 도움을 주었다.

1960년대 이후 지운하 명인은 여러 걸립패에서 활동했으나, 인천 지역에서는 주로 그의 부친이 결성한 지동옥 걸립패 소속으로 걸립 공연을 다녔다. 도화동을 비롯해 부평구 여러 곳이 지동옥 걸립패의 활동 무대였다. 1960년대 초부터 입대하기 전까지 그는 지동옥 걸립패에서 적극적으로 활동을 한다.

당시 인천 지역에서의 공연은 지역에 따라 두 가지 양상으로 구분할 수 있다. 내륙과 해안이 그것인데, 내륙의 경우는 특정 마을을 찾아 걸립하던 형태와 사람들이 많이 모이는 장소, 특히 시

장을 찾아가 공연을 통해 기금을 마련하던 형태로 다시 나뉜다. 이러한 공연 대부분은 추운 겨울보다는 주로 날씨가 따뜻할 때 행해졌다.[25] 당시 인천 지역에서 활동하던 남사당 예능인들은 오랜 기간 동안 숙소를 잡고 활동하였는데, 그들이 주로 묵었던 숙소 중에 하나가 바로 '개풍하숙'이다.

내륙 지역, 그중에서도 마을에서의 공연은 주로 설이나 추석, 그리고 상달 무렵에 많이 행해졌다. 대부분 가정을 방문하여 축원을 해주고 주인이 내놓는 돈과 쌀 등을 걷는 형태였다. 마을에서 걸립패를 초청한 경우도 있었지만 화주와 식화주가 공연을 잡아오는 경우도 적지 않았다.[26] 마을에서의 공연은 연희가 목적이 아닌 관계로 성주굿이나 안택고사가 중심이었다. 종종 풍물굿을 하기도 하였다. 걸립패가 집안에서 고사를 지내면 집주인은 상을 차려 내온다. 상에는 돈과 음식이 올라오는데, 그것들은 행사가 끝나면 모두 걸립패의 몫이 된다. 이렇게 걸립한 기금 중 40%는 마을에 주고, 나머지 60%를 가지고 걸립패 회원들끼리 나눠 가졌다. 물론 사찰 건립에 필요한 기금도 60%에서 일정 부분을 떼었다.

당시 지운하 명인이 활동하던 걸립패가 주로 찾았던 지역 대부분은 사람들이 많이 모이는 곳이었다. 그러다 보니 시장이나 역전驛前에서의 걸립 공연이 많았다. 구월동을 비롯해 송도, 동막동, 부평, 소래포구, 창영동 꿀꿀이죽 골목, 미군 부대가 있던 부평 산곡동 등이 당시 걸립패가 방문하던 지역이다. 그중에서도 특히 구

월동과 소래포구, 그리고 미군부대가 있던 부평 산곡동을 자주 다녔다. 지운하 명인은 가산동 미군부대에서의 공연을 다음과 같이 기억하고 있었다.

> **지운하**: 미군 부대에는 양공주들이 많았지. 1960년대에는 거기에서 공연을 많이 다녔었지. 그곳은 양공주는 물론 손님들을 대상으로 장사하는 사람들도 많으니 남사당패들이 많이 찾았지. 공연을 하면 수입도 참 좋았는데. 재미가 좋았으니까.(2014. 11. 21)

사람들이 많이 모이는 장소에서는 행인들의 시선을 붙잡는 것이 무엇보다 중요하였다. 발걸음을 멈추게 하고 공연을 보게 해야 그날의 수입이 좋았다. 공연 준비를 마치고 10여 명 정도의 관객이 모이면 각 파트의 뜬쇠가 삐리에게 의상을 입히고 상모를 돌리게 한다. 사람들이 더 많이 모이면 재능이 더 좋은 회원(곰뱅이쇠, 뜬쇠, 가열)들이 살판, 덜미, 덧뵈기, 덜미, 줄타기 등의 공연을 펼쳤다. 그리고 중간 중간에 탈을 쓴 광대가 나와 재미있는 재담도 하였다.

지운하 명인이 속했던 걸립패가 활동하던 지역은 내륙보다는 해안 지역, 그중에서도 특히 도서 지역이 많았다. 인천에 속한 여러 도서 지역 가운데 안 다닌 곳이 없을 정도라고 한다. 이들 걸립패는 수시로 도서 지역을 방문하였는데, 방문한 지역 대부분은 비교

적 풍요로운 곳이었다. 걸립패가 도서 지역을 방문할 때면 대개 10 여 명이 동행하였다. 동행한 회원들은 악기와 취사도구 등을 챙겼다. 걸립패가 다녔던 지역은 영흥도·영종도·살섬·띄엄·자월도·대부도·이작도·소야도·백령도 등이다.

> **지운하:** 명환이하고 같이 덕적도를 갔는데, 그래서 덕적도에서 진리에서 문갑으로 건너갈 때 새우잡이 배 타고 건너가고 그랬었어. 근데 바람이 불어서 배가 파산이 된 거야. 그 돛대에다가 천을 달잖아. 근데 이제 그게 부서진 거야. 그래서 배가 뱅그르르 돌면서 그냥 장구고 뭐고.(2013. 7. 31)

도서 지역인 관계로 배를 타고 갔는데, 항해 도중 풍랑을 만나 목숨을 잃을 뻔했던 적도 많았다. 그렇지만 도서 지역에서의 공연 수입이 나쁘지 않은 탓에 죽음을 무릅쓰고 도서 지역을 자주 찾았던 것이다.

도서 지역에 가면 보통 15~20일 정도 머문다. 물론 주민들의 반응이나 호응에 따라 다소간 차이가 있었다. 섬에 가면 숙소를 정하고 현지에서 식사를 해결하였다. 마을회관이 있는 지역에서는 그곳을 빌려 숙소로 사용하였다. 마을 주민들을 모아 놓고 공연을 하는 경우도 있지만 각 가정을 돌아다니며 덕담 고사를 할 때도 많았다. 마당에서 덕담 고사를 하고 나면 집주인이 상을 차리는데,

상에는 쌀과 돈이 올라온다. 공연이 성황리에 끝나면 상에 놓인 쌀과 돈은 남사당의 몫이었다.

도서 지역을 찾은 걸립패가 덕담 고사만 한 것은 아니었다. 호응이 좋으면 버나, 벅구, 무동춤, 광대공연, 땅재주 등의 다양한 공연도 펼쳤다. 옆 마을에서 공연을 해달라는 요청이 오면 자리를 옮겨 걸립을 하였다. 사찰 건립 기금을 마련하기 위해 찾았던 문갑도에서는 천막(포장)을 쳐놓고 굿을 한 경우도 있었다. 남사당에서는 이 굿을 '포장굿'[27]이라 불렀다. 포장굿을 진행하면 주민들은 쌀과 돈을 굿판에 내놓는데, 당시만 하더라도 수입이 좋았다고 한다. 모은 돈과 쌀은 각자의 역할에 맞게 분배한다. 내륙에서의 공연과 마찬가지로 공연을 잡아준 지역의 단체 내지 개인에게 40%를 떼어주고, 나머지 60%를 걸립패 회원들의 직위와 역할에 따라 나눠 가졌다.[28]

여러 지역을 다니며 공연을 했던 지운하 명인은 덕적도에서 있었던 일을 잊지 못하고 있었다. 섬 처녀와의 짧은 만남도 무시할 수 없지만, 예기치 못한 다양한 일들이 벌어졌기 때문이다. 다음의 구술 내용에서 보다 자세한 내용을 엿볼 수 있다.

지운하: 덕적도의 석포리라는 곳에 가면 이름도 안 잊어버리는데, 나보다 네 살 더 많았어, 그 누나가. 내가 누나라 그러는데. 우리가 저녁때 공연하면 처녀고 총각이고, 근데 이제 보통

섬에는 가보면 잘 알겠는데, 남자보다 여자가 더 많았어. 과부들도 많았고. 그러니 전부 횃불 들고 나와서 보고 그랬는데, 여자들이 서로 찍었어. 쟤는 내꺼 이런 식으로. 그러니 공연 끝나고 나면 서로 자기네 집에 가서 재우려고 한 거야. 그래서 이제 김정자라고 하는 그 누나는, 밤에 이제 공연 딱 끝나면 날보고 소라 잡아준다고 가자고. 그 물이 쫙 빠져나가는데 거기 소라가 그렇게 많아. 소라가 다닥다닥 붙는데 보니까 송장이야. 그래서 다 쏟아 버리고 그랬는데, 무서워서. 그래서 지금으로 말하자면 바지락. 바지락 한 2천 원어치만 사면 삼태기로 한 삼태기씩 퍼 줬다고 그때는. 그래서 큰 가마솥에 삶아 가지고서 그냥 들고 왔지.(2013. 7. 31)

덕적도는 인천항에서 70.4km 떨어진 지역에 위치하고 있는 면적이 20.66km²에 해안선의 길이가 36km에 이르는 덕적면의 중심 섬이다. 이 섬은 본래 덕물도德物島, 德勿島라고 했는데, 이것은 '큰물섬'이라는 우리말을 한자화한 것이라고도 한다. 과거 지운하 명인이 공연을 하였다는 석포리는 덕적도의 서쪽에 위치한 포구라는 의미에서 붙여진 이름으로, 주위에 넓은 모래사장이 있어 해수욕장으로 널리 알려진 곳이다. 과거 덕적도는 황해상의 유수한 어업 근거지로서, 중선中船 이상의 배로는 북으로는 평안북도 의주 앞바다까지, 서쪽으로는 대운선로에 따라 황해 일대에, 남으로는

제주도 칠산七山까지 출어를 했으며, 어기漁期에는 철마다 수많은 어선으로 대성황을 이루었다고 한다.[29]

인천 지역에서 활동하던 걸립패는 1970년대 후반부터 쇠락의 길을 걷는다. 지운하 명인의 경우는 1969년도에 입대를 하면서 차즘 인천에서의 활동을 소홀히 하게 된다. 잠시나마 한국국악협회 인천지부 농악강사로 후학을 가르치긴 했으나 그것도 잠시 뿐이었다. 지운하 명인의 부친이 만든 지동옥 걸립패도 이 무렵에 자취를 감추게 된다.

참된 예능인의 길로 안내한 최성구 선생을 기억하다

지운하 명인은 꼭두쇠로 지정되기 전까지 많은 사람들과 교류를 하였다. 또한 다양한 공연활동을 펼치기도 했으며, 여러 과정을 거쳐 남사당패에 입문하게 된다. 초창기 지운하 명인이 풍물이나 전통 연희에 관심을 갖게 된 연유는 아버지의 영향이 무엇보다 컸던 것으로 보인다. 아버지의 재능을 물려받은 탓도 무시할 수 없겠지만 마을에서 다양한 공연활동을 하던 아버지의 모습을 지켜보면서 자기도 모르게 관심을 갖게 된 것으로 볼 수 있다. 지운하 명인 역시 이점에 대해서는 공감을 하였다.

오늘날 무형문화재 제4호로 지정된 남사당패의 꼭두쇠 역할을 맡기 전까지 지운하 명인은 소고, 즉 벅구잡이를 주로 하였다. 소고는 손잡이가 달린 작은 북으로, 혁부革部에 속하는 타악기의 하나이다. 다른 말로는 벅구·매구북라고도 한다. 지방마다 크기와 모양이 조금씩 다르며, 농악과 민속악의 노래·춤 등의 소도구로도 많이 쓰인다. 두드리는 소리보다 벅구를 가지고 노는 모양을 더 중시하였다. 사모에는 '줄상모'와 '깃상모'가 있다. 줄상모는 열두 발 상모라고 하여 긴 종이가락을 전립중자(꼭지)에 매달아 쓰고 좌우로 내두르는 것이다. 지운하 명인은 벅구와 열두 발 상모가 주 종목이다. 그의 특기라 할 수 있는 상모는 어린 시절 도화동에 있었던 남사당패의 예인들에게 배운 것이다.

지운하: 최성구 선생과의 학습은 얼추 그 3년 동안 다니면서 많이 배운거지. 그런데 그때 당시에 최성구 선생님하고 …(중략)… 그런데 한번은 진짜 하기는 싫고, 어린 나이에도, 머리는 진짜 아프고 그러는데, "선생님 나 아파서 도저히 못하겠어요." 하니까 아파도 하라는 얘기야. 나는 죽으면 죽었지 못하겠다 하니 선생님이 약방에 가서 쌍화탕을 사온거야. 근데 그때 당시에 활명수라는 것을 처음 먹어본 거야. 선생님이 활명수를 한 병 사왔어. 근데 이걸 딱 먹으니까 쏴- 하고 화- 하고 아주 그냥 맛있는 거야. 그래가지고서 선생님 보고 "아 이거 가지고는 안 되니까 두어 병 더 먹어봐야겠다고." 그래서 선생님이 활명수를 박스로 돼있는 거를 다섯 개인가? 있더라고. 다섯 개를 앉은 자리에서 다 먹었어. 그러니 취하더라고 그게. 취하는데 그래도 그거 먹고 좀 쉬었다가 내일 하자고 하니까 선생님이 안 된다고 오늘 여기 해야 된대. 그래가지고서 여기 옆에 조그만 구멍가게 가서 삶은 계란을 세 개를 사왔었어. 그땐 삶은 계란이면 최고의 식품이었었어. 세 개를 사왔는데, 소금을 찍어 주면서 먹으라고 하는데, 그게 침이 꼴딱꼴딱 넘어가는데, 먹고는 싫은데 먹으면 상모 쓰고 공연을 해야 되잖아. 그래서 참고 안 먹은 거야. 그래서 선생님이 한꺼번에 다 먹으면 좋은데 일부러 조금씩 조금씩 먹고 아 맛있다 이러는 거야. 그래서 먹으면 상모 쓰고 공연을 해야 되고, 먹고는 싫은데 침은 꼴깍꼴깍 넘어가는데, 그런 것이

지금도 안 잊어 먹혀.(2013. 7. 31)

당시 남사당 예인 중에서 최성구 선생은 지운하 명인에게 연희를 비롯해 인생에 대해 많은 걸 알려준 분이다. 최성구 선생은 1959년부터 1961년까지 지운하 명인을 데리고 시장을 돌며 걸립을 한 인물이기도 하다. 지운하 명인이 최성구 선생을 따라나선 것은 열두 살 때의 일이다. 그 뒤 2년 정도 최성구 선생과 함께 유랑예인 활동을 하면서 최성구 선생의 기예를 익히며 장터 등을 전전하였다.

지운하 명인은 최성구 선생을 따라다니며 그분의 기질과 기예를 조금은 배울 수 있었다. 전국민속예술경연대회가 끝난 뒤 지운하 명인은 최성구 선생을 따라서 풍물 공부를 떠날 수 있는 행운을 얻게 된다. 지금은 고인이 된 최성구 선생은 쇠도 잘치고, 먹중 역도 잘 소화하였으며, 대접 돌리기 등 다재다능한 기예를 갖추고 있었다. 뿐만 아니라 전국적인 명성을 갖고 있던 분으로 그 시절 남사당을 이끌어 가던 뜬쇠였다. 하지만 최성구 선생의 성격은 독특했다. 단체생활을 잘하지 못해서 독단적인 공연 활동을 많이 펼쳤다. 그러다보니 많은 제자들을 양성할 수 없었다.

지운하: 이튿날 월산리라는 곳을 간 거야. 그래서 거기 가가지고서 공연을 하는데, 어린 꼬맹이가, 진짜 그때까지만 해도 코

를 좀 흘렸었던 것 같아. 그러니까 이제, 그때는 공기는 좋았잖아. 지금 같은 아스팔트길이 아니고. 전부 이제 시골 흙길이잖아. 그래서 바람만 불면 먼지고 뭐고 그냥 막 이러니까 콧물 반 눈물 반, 그래서 여기를 이렇게 보면 눈물 자리엔 탱크 지나간 자리가 나고 콧물 자리엔 여기가 쌍고속도로가 딱 난거야. 그렇게 해서 그런 생활을 쭉 하다가, 이제 대오진면에서 배만 타면 인천 간다는 건 알고 있으니까, '아 이제 탈출을 해야겠다' 마음을 먹고 그날 저녁에 선생님 마음을 놓기 위해서 공연도 진짜 잘하고 돈도 많이 걷혔어. 그래서 선생님에다가 다 털어 놓고 내일은 탈출을 해야겠다 맘을 먹고 내가 약주 받아다가 무릎 꿇고 선생님께 속으로 '죄송합니다.' 하고 술을 한잔 따라 드리고 잤어, 이제. 이제 선생님 팔베개 딱 해주고. 그땐 선생님 품에 꼭 안겨서 잤어야 돼. 옛날 선생님들은 어린 나이에 꼬마가 선생님 품에 꼭 안겨 자면 선생님들이 수염 같은 걸 제대로 못 깎잖아. 그리고 수염 깎는다는 게 칼 같은 게 없으니까 사금파리 같은 거 검은 양잿물 비누 해서 깎으면 버걱 버걱 소리가 나 털이 굉장히 뻣뻣해서. 그러니 그게 얼마나 따가울 거야. 그리고 선생님이 예쁘다고 스킨십을 막 하는 거지. 그런데 뭐 양치질을 제대로 하겠어, 몸을 제대로 닦기를 하겠어. 뭐 냄새가 있는 대로 나고. 그래서 이제 안 안길라고 이제 등 돌리면 반 죽는 거고, 그리고 선생님이 힘이 세니까 막 조여 들어올 거 아니야. 그렇게 하

니깐은 이제 막 그것이 나중에는 정이 들더라고. 그래서 어느 때는 선생님 품에 안겨서 자지 않으면 잠이 안 올 때도 있었어. 근데 이제 그런 정이 들었는데, 막상 이제 떠난다고 결심을 하고, 그래서 이제 막걸리 한 되를 사다가 선생님 따라 드리고, 선생님 자자고. 그래서 일부러 이제 선생님을 꼬신 거지. 그래서 내가 원하는 대로 내가 해주고 이제, 선생님이 쿨쿨 주무시더라고. 그래서 이제 새벽에 그 길도 모르는데, 이제 남쪽 방향만 찾아 가는 거야. 새벽에, 그래서 얼추 재 넘어 등재기만 넘으면 배터가 나오는데, 그 꼭대기에서 선생님이 벌써 대기하고 있는 거야.(2013. 7. 31)

최성구 선생과 함께 장을 돌아다니며 했던 걸립은 어린 나이였던 지운하 명인에겐 결코 쉬운 일이 아니었다. 하루 종일 장에 모인 사람들에게 재능을 보여주고 돈을 걸립하다 보니 몸이 성한 곳이 없었다. 제때 챙겨 먹지 못한 탓도 있었지만, 무엇보다도 어린 지운하 명인을 힘들게 했던 것은 바로 부모님에 대한 그리움이었다. 어린 나이에 부모님과 떨어져 지내다 보니 공연을 마치고 밤에 숙소로 돌아오면 늘 부모님이 그리웠던 것이다. 결국 그는 위의 사건이 있었던 다음 날 새벽 최성구 선생의 곁을 몰래 떠나기로 결심을 하였다. 하지만 이를 눈치채고 있던 최성구 선생은 지운하 명인이 도망가는 길목에서 그를 기다리고 있었다. 어린 시절의 스승이

나 다름없던 최성구 선생은 매우 독특한 분이었다. 무엇보다 교육 방식이 독특했다. 눈물과 애환의 세월을 견뎌야 했던 지운하 명인은 최성구 선생이 가르쳐 주는 채상놀이와 벅구 등을 일정 정도 익힐 수 있었다.[30]

> **지운하**: 그래서 하염없이 울고, 얻어터지고 선생님한테 끌려서 다시 또 왔어. 그렇게 1년을 더 다녀서 3년을 다녔는데, 거기서 꽹과리, 열두 발 상모, 연희하는걸 선생님한테 많이 배우기 시작한 거지. 그러다가 나중에 이제 우리 아버지가 찾으러 온 거지. 그래서 아버지하고 우리 선생님하고도 아니깐, 그래서 이제 얘는 학교도 보내야 되니깐 데리고 가야겠다 해서, 정식적으로 아버지 쫓아서 와서, 대성목재를 들어간 거야. 그게 이제 61년도야. 그렇게 해서 대성목재에 들어갔지.(2013. 7. 31)

도망치다 붙잡힌 지운하 명인은 최성구 선생에게 대통 혼이 난 다음 다시 장을 따라다니며 공연을 하였다. 그러면서 꽹과리, 열두 발 상모, 각종 연희 등을 최성구 선생으로부터 배우게 되었다. 그 일이 있은 뒤로 일 년이 지나고 나자 그의 아버지가 찾으러 와서 집으로 돌아갔다. 그렇게 집으로 돌아온 지운하 명인은 최성구 선생과의 유랑 생활을 접고, 얼마 후에 대성목재 농악단에 단원으로 입단을 하였다.

 스승이라 할 수 있는 최성구 선생 이외에 지운하 명인에게 많은 도움을 주었거나 함께 공연을 다녔던 인물은 더 있다. 김복섭 걸립패에 함께 들어간 임광식 선생, 그리고 그에게 고등학교 명예 졸업장을 받게 해준 박귀희 선생, 훗날 국립국악원에 발령을 내준 한명희 원장 등이 지운하 명인에게 도움을 준 은인들이다. 이들의 도움으로 지운하 명인은 힘든 시절을 잘 이겨낼 수 있었을 뿐 아니라 남사당보존회의 회장까지 역임할 수 있었던 것이다.

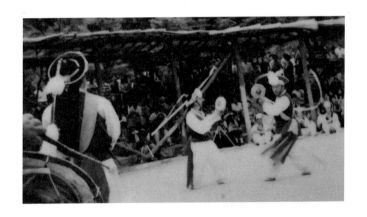

세 번째 무대

새로운 예술무대를
경험하고 개척하다

지운하, 윤금옥과 결혼하다

어릴 때부터 전국을 누비며 남사당 공연을 펼친 지운하 명인은 20살이 되던 해에 결혼을 한다. 가난한 농부의 아들로 태어나 어린 동생들을 책임지다보니 늘 자신보다 먼저 가족을 생각하며 살아왔다고 한다. 적어도 가족은 지운하 명인이 결혼하기 전까지 그에게 큰 기쁨을 주는 대상임은 분명했지만 그가 짊어지고 가야 할 커다란 짐이었던 셈이다.

지운하 명인은 잘생긴 외모와 뛰어난 재능을 지닌 덕분에 어느 무대에서든 주목받는 존재였다. 당시 그의 인기는 오늘날 유명 스타 못지않았다고 한다. 공연을 하다보면 처녀들이 보내는 눈길이 유독 지운하 명인에게 집중적으로 쏠리곤 하였다. 어떤 지역에서는 공연하는 첫날부터 끝나는 날까지 찾아와서 지운하 명인의 공연을 본 처녀들도 있었다. 물론 지운하 명인에게 적극적으로 마음을 표현한 여성들도 적지 않았다. 지운하 명인은 당시에 '연예인병'이라는 병도 걸렸었던 것 같다고 이야기한다. 의식을 하지 않으려 했지만 그러한 모습을 보고 자신도 모르는 사이에 손동작이나 눈길을 보낸 적도 많았다는 것이다.

지운하: 근데 나는 객지 생활하다가 진짜 오랜만에 집에 들어오면은, 친구들 지간에서도 동네 아가씨들한테 인기가 많고 세련됐다는 소리를 많이 들었지. (그렇지요. 객지 생활을 많이 하시니까) 그때 당시에 아닌 말로 백구두 신고 뭐 맘보바지 입고 막 젤 바르고 캉캉구두 신고 다니고 뭐 이랬었으니깐.(2013. 7. 26)

젊은 시절 지운하 명인의 인기는 고향인 인천 도화동에서도 마찬가지였다. 비록 제대로 된 교육을 받지 못하고 국민학교도 졸업하지 못했지만, 도화동에서 그를 모르는 사람이 없었을 정도였다. 그것은 적은 금액이긴 하나 돈도 벌고 그렇게 번 돈으로 좋은 옷을 사 입고 다니다 보니 더욱 그러했던 것 같다고 지운하 명인은 말한다. 전국을 다니며 다양한 공연을 펼쳤던 지운하 명인은 같은 마을에 살던 윤금옥이라는 동창 여성분과 결혼을 하게 된다. 그녀와 결혼을 하게 된 연유는 지운하 명인의 아버지와 장인어른이 친구 사이였기 때문이다. 두 사람은 오래전부터 친한 친구였는데 각자 나중에 사돈을 맺기로 약속을 한 것이 결정적인 이유였다.

지운하: 우리 집사람하고 만난 것은. 우리 집 옆에 할머니가 살았어, 도화동에. 우리 집사람은 파평 윤씨인데, 우리 장인어른하고 우리 아버지하고는 친구야. 그래서 농담으로다가 우리 사돈 맺자 뭐 그랬는데, 사실 나는 객지생활을 많이 했기 때문

에 잘 몰랐는데, 우리 친구들이 먼저 알은 거지.(2013. 7. 26)

과거 우리나라의 혼인 관행은 "네 딸을 내 며느리로다오.", "오냐 네 아들을 내사위로 삼으마." 하면서 부모 간에 서로 언약이 이루어져서 성립되는 경우가 많았다. 전통사회에서 배우자가 부모의 뜻대로 정해진 것은 개인이 아닌 집안의 가장을 중심으로 한 가족과 문벌 본위로 혼인이 이루어졌기 때문이다. 따라서 정작 혼인당사자들의 역할은 전무하거나 미미하였다.[1] 지운하 명인의 경우도 과거 전통적인 혼례방식을 따랐던 것으로 보인다. 친구들은 아버지와 장인의 약속 내용을 알고 있었다. 지운하 명인은 외지를 떠돌아다니다 보니 결혼하기 전까지 그러한 사실을 알지 못했다. 그러던 와중에 결정적인 사건이 크리스마스이브 때 일어났다. 이러한 일이 있은 후 지운하 명인은 지금의 부인과 결혼식을 올리게 되었다.

지운하: 근데 그때 당시에 통행금지가 다 있었어. 그리고 유일하게 통행금지가 없는 하루가 언제였냐 하면 크리스마스이브 때. 통행금지가 해제가 돼. 그러니깐 뭐 그때 통행금지 있었을 적에 오랜만에 친구들끼리 모여서 오랜만에 내 방에서 통기타치고 막 이러다가, 뭐 우리 동네 우리 친구 여자들 쭉 있는데, 우리 집사람이 거기 놀러온 거야. 옆에 할머니네 집을. 근데 우리 친구들 하고 그 여자 친구들도 다 알어 우리 집사람이. 그래서 같이

우리 집에서 놀다가, 이제 같이 이제 자게 된 거지.(2013. 7. 26)

전국을 다니며 공연을 다니던 지운하 명인은 결혼 직전의 크리스마스이브 때 부모님도 뵙고 친구들도 만나기 위해 도화동엘 오게 된다. 당시만 하더라도 고향집에 오는 일 자체가 쉽지 않았다. 워낙 바쁘게 공연을 다니다 보니 시간적 여유가 없었다. 그러다 보니 도화동에 오면 친구들과 밤새도록 술을 마시는 일이 다반사였다. 그날도 어느 때처럼 부인 윤금옥을 비롯해 여러 명의 친구들과 통기타를 들고 노래도 부르며 술을 마시며 즐겁게 놀았다.

지운하: 그때 새벽까지 막걸리 마시고, 뭐 남자 여자 섞어서, 이상하게 생각하지 마시고. 그래가지고서 한방에 뭐 열 명씩 이렇게 잔거지. 자다 보니깐 아침에 보니 우리 집사람이 내 팔을 베고 자거든. 그렇게 이제 동네 애들이 놀린 거야. 이야 뭐 지운하하고 윤금옥이 하고 뭐 좋아하는 사이다 뭐 이렇게. 사실 아무런 짓도 안했는데, 근데 옛날에는 그런 것이 금방금방 퍼지잖아. (그래서… 마지못해 갔다는 거예요?) 그렇지. (하하하) 그렇게 해가지고서 이제 간 게 아니고, 그러고 나서 아이 이제 놀리거나 말거나 나는 또 이제 걸립패로 나간 거지. 나갔는데 우리 아버지가 찾아오신 거지. 찾아 오셔서 "너 이놈 자식아. 남의 집 귀한 처녀 버려놨으면 책임져야 할 것 아니냐. 결혼해라." 이래서 옛날

에 구식으로 결혼했던 거지.(2013. 7. 26)

그렇게 즐겁게 놀았던 친구들은 같은 방에서 모두 잠을 자게 되었다. 술을 많이 마신 지운하 명인도 친구들과 함께 잠을 청했고, 지운하 명인의 부인 역시 같은 방에서 잠을 자게 되었다. 문제는 다음날 아침에 벌어졌다. 함께 잠을 자던 부인이 지운하 명인의 팔을 베고 잠을 자고 있었다. 옆에서 같이 잠을 자다 깨어난 친구들이 장난삼아 동네에 소문을 냈다. 아무런 짓도 한 것도 없었는데 소문은 금세 온 동네에 퍼졌다. 지운하 명인과 부인 윤금옥이 좋아하는 사이를 넘어 함께 잠을 잤다는 소문이 퍼지자 마을 주민들 사이에서 결혼을 시켜야 한다는 이야기가 흘러나왔다. 아무런 일도 없었는데 친구들의 장난이 일을 키운 셈이다. 도화동이란 지역이 좁다보니 며칠 뒤 그 소문은 아버지의 귀에도 들어갔다. 부친은 불쑥 지운하 명인이 공연하던 곳까지 찾아와 책임을 져야 한다는 말을 하면서 결혼식 이야기를 하셨다. 지운하 명인은 부친의 말씀에 따라 같은 동네 친구인 윤금옥이라는 부인과 조촐하게 결혼식을 올리게 된 것이다.

우여곡절 끝에 결혼식을 올린 부부는 얼마 되지 않아 딸을 낳는다. 현재 큰 딸의 나이는 마흔 아홉 살인데 지운하 명인이 군대 가기 몇 달을 앞두고 낳았다. 그리고 작은 딸과 군대를 다녀온 아들을 낳았는데, 아들은 현재 지운하 명인이 운영하는 남사당 인천

지회 사무국장을 맡고 있다. 그의 아들은 군대에서 경호를 많이 해서 제대 후 삼성 회장 경호를 맡아 돈을 많이 벌었다고 하는데, 아버지의 권유로 경호 일을 그만두고 인천지회에서 아버지의 일을 돕고 있다.

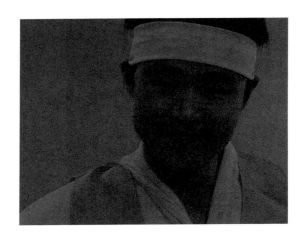

지운하: (아드님은 77년생인가 보네요) 응. 다 이제 시집보내고 얘만 이번 8월 17일에 결혼을 시키는데, 이 친구가 군대생활 할 때 특수부대에 있었어. 그래서 군대에서도 경호를 많이 해서, 제대하면서 삼성 회장 경호를 맡게 된 거야. 그러니 돈도 꽤 많이 벌었지. 잘 받았지. 근데 2005년도에, 그래서 피는 물보다 진하다고 하는 게, 국립국악원에 처음 우리 식구들을 초청했어. 그때 우리 집사람, 우리 가족, 사위들까지 다 와서 보는데, 워낙에 아버지지만 존경스럽고 대단해 보여서, 아버지 뒤를 잇겠습니

다. 그렇게 해서 좋은 직장 다 때려 치고, 여기 남사당패에 들어온 거지. 들어와서 열심히 공부하고 기획하고, 사단법인 유랑의 사무국장 역할을 하고 있는 건데. 그래서 이제 아들이 이걸 하기 때문에. 나보다도, 내 후학들을 위해서. 중앙대학교건 한예종이건 남사당이고, 여기 사무국이고 가르쳐 줄 줄만 알았지. 가르쳐 줘서 뭐하냐는 거지. 여기 라운드가 미약한데. 그러니까 나는 나이 먹었다는 핑계대고 문화관광부나 인천시청이나 문화재과나, 어딜 들어가면 우리 후학들이 열심히 선대 예인들께 좋아서 이걸 배웠으면 이걸 발휘를 해야지.(2013. 7. 26)

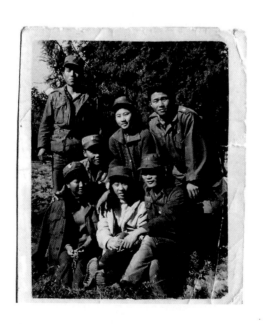

결혼을 하고 큰 딸을 낳은 지 얼마 되지 않아 지운하 명인은 입대를 하게 된다. 아이를 낳고 입대를 하다 보니 신경 쓸 일이 많았다. 부인은 가끔 아이를 업고 면회를 오곤 하였다. 그런 일이 있은 후 동료들은 총각이 아니라고 놀렸다고 한다. 처음엔 총각인 줄 알았다가 부인이 아이를 업고 면회를 오다보니 장가간 사실을 알게 된 것이었다.

제대 후 경아대에서 후학을 가르치다

> **지운하**: 69년도 1월 6일날 입대를 했으니까는 69년도 11월 달까지는 한국에서 군대생활을 저기하고 그러다가 그때 이제 집사람이 우리 큰애를 업고 면회 오고 막 그런데 군대에서는 다 총각인 줄 알았는데 서로 동료들끼린 너 장가갔구나 해가면서 약간 놀리는 거 이런 게 싫고.(2013. 7. 26)

지운하 명인은 결혼을 하고 큰 딸을 낳은 지 얼마 되지 않아 군에 입대하게 된다. 정확하게 말하자면 1969년 1월 6일에 입대하여 논산훈련소에서 훈련을 받고 강원도 양구에 있는 21사단에 배치를 받게 된다.

지운하: (그럼 큰따님을 낳고 몇 개월 안 되서 바로. 군대를 간 건가요?) 응 그리고 군대를 갔지. 군인을 가서 21사단이라는, 논산훈련소에서 훈련받고 양구 21사단. 그래서 그때 당시 우리 친구들이 있어. 이름 대면 알거야. 텔런트 한인수라고 있어. 한인수, 현석, 그리고 이영한은 우리 5년 후배고. 그래서 인수하고 같이 논산훈련소에서 21사단 군악대로 같이 간 거야. 그래서 군악대에서 그땐 나팔 같은 건 전혀 못 부르니까. 장구 같은 건 잘 치겠는데. 근데 군대에서는 무조건 해야 되는 거야. 그러니까 쫄병 때는 맨 뒤에서 큰 나팔 짊어지고, 인수하고 같이. 그건 베이스만 넣으면 되. 북 북 북 이러면서. 그렇게 하면서 군악대 내에서 특수문화선전대를 뽑게 되지. 그래서 그때 발탁이 돼서 한인수는 또 5분 드라마 김삿갓. 그리고 나는 장구쳐가면서 상모 돌리고. 그래서 군대에서 연예생활을 했지.(2013. 7. 26)

그는 군대에서 군악대 생활을 하였다. 군악대에는 텔런트 한인수, 현석을 비롯해 후배 이영한 등이 있었다. 군악대에 풍물이 필요가 없어 지운하 명인은 따로 나팔을 배웠다. 다행스럽게 금방 터득한 덕분에 이등병 때부터 큰 나팔을 들고 맨 뒤에 서서 나팔로 박자만 넣어주는 역할을 하였다. 그러다 특수문화선전대에 뽑혀 한인수와 함께 드라마를 찍었다. 이를 계기로 지운하 명인은 난생처음 텔레비전에 나오게 된다.

지운하: 그래서 군대에서 연예생활을 하다가, 69년도 12월 달에 우리 집안이 이러니까 난 돈을 벌어야 된다. 이때가 기회다. 그래서 월남을 차출하게 되는 거지. 월남을 가게 되는데 '너는 21사단에서 독보적인 존재니까 월남 가면 안 된다.' 그래서 1차에 빠꾸 당했어. 못 간다는 얘기야. 그래서 이제 그때 당시 돈 좀 들여서 인사계를 꼬셔가면서. 우린 사복입고 군 생활 했으니깐. 그때 최일영 장군이 그때 당시 21사단 사단장이었는데, 나를 굉장히 이뻐했어. 그래서 그 양반한테, 사단장한테 직접 얘기한 거야. 그러니까 군대 별 두 개짜리 빽이니까 일사천리로 확 된 거지. 그리고 별로 교육도 안 받고 월남을 가게 된 거야.(2013. 7. 26)

우리나라는 베트남전쟁이 치열해지기 시작한 1964년부터 휴전협정이 조인된 1973년까지 8년간에 걸쳐 자유 베트남을 돕기 위하여 국군을 파견하게 되었다. 21사단에서 군악대 활동을 하던 지운하 명인은 가정 형편이 어려운 이유로 돈을 벌어야겠다는 생각에 월남 파병을 자원한다. 그때가 1969년도 12월의 일이다. 그런데 처음부터 월남 파병에 발탁된 것은 아니었다. 그는 여러 차례 도전을 한 끝에 월남에 파병되었다. 지운하 명인은 반드시 돈을 벌어야겠다는 생각으로 이리저리 알아본 끝에 당시 21사단 사단장님의 지원으로 결국 월남으로 파병을 갈 수 있었던 것이다.

지운하: 그런데 그때 당시에 재구 2호 작전하고 맹호 16호 작전에 맹호사단이 전멸을 하다시피 해. 69년도에. 내가 그때 69년도 12월달에 갔는데, 그 추운 날에. 근데 이제 우리 집사람한테 월남 간다는 말도 안하고 그런데 우리 집사람이 어떻게 알아서 우리 큰애를 안고 춘천에다가 면회를 온 거야. 면회를 왔는데, 뭐 그때만 해도 월남 갔다 오면 다 죽는 줄 알았지. 그래서 "걱정하지 말아라. 난 보직을 좋게 받고 가니까, 군악병 가니깐은 죽을 일은 없다." 달래서 이제 부산 9호청대로 간 거지. 그러니 여고생들이 태극기 흔들면서 그럴 땐데, 이제 월남 가니깐은 병과고 뭐고 소용이 없는 거야.(2013. 7. 26)

월남으로 파병을 간다는 소식을 집에 알리자 부인이 어린 딸을 데리고 춘천으로 면회를 왔다. 혹시 파병을 갔다 죽을지도 모른다는 생각에 부인은 걱정이 많았던 것이다. 당시에는 월남으로 파병 갔다 죽는 경우가 많다보니 그렇게 생각한 것은 당연한 일이었다. 1964년부터 1972년까지 총 5차의 파병기간동안에 월남전에 투입되었던 한국군의 총병력은 연인원으로 31만7000명이었다. 이 중에서 전사자 4960명(전투중: 3806명, 비전투: 1154명)으로 부상자는 1만1062명이었다(전투중: 8480명, 비전투중: 2582명).[2] 지운하 명인은 군악대라는 보직을 받아 가는 만큼 걱정하지 말라는 말을 부인에게 해주며 안심을 시켰다. 그런데 어렵게 월남에 도착해보니

보직은 전혀 필요가 없었다. 언제 죽을 줄 모르는 처지에 보직이라는 것은 아무런 의미가 없었다.

지운하: 전방으로 다 실어 나르는 거야. 작전을 내가 스물 한 번을 했다고. 그래서 이 옆구리에 보면은 솔방울만한 흉터가 있어. 갈비뼈 사이에 총알이 박힌 거야. 근데 그때 106병원으로 후송도 못가고, 그냥 우리가 고립된 상태에서 3일 동안 밥 한 끼 못 먹고 뭐 그냥 굶은 거야. 근데 4일 만에 멧돼지가 하나 해서 그냥 부시인 줄 알고 크레모아 격발기 눌렀더니, 그게 전부 다 멧돼지야. 그래서 털하고 똥하고 뼈 빼놓고 뭐…. 소금만 남은 거야. 월남에선 소금 떨어지면 죽어. 그래서 단도 칼로 고기 베어 가지고 전부 다 정글인데 나무도 없잖아. 그래서 크레모아 떡, 거기에다 대검으로 해서 소금으로 쳐서 그냥 먹고. 그렇게 먹고 그러니까 소금을 많이 먹었는지, 그때 나는 여기 부상을 당했었으니까, 지혈을 못해서 그냥 런닝구 찢어가지고 구녕 틀어막고, 강장운 소령이라고 이 사람이 우리 중대장이었었는데, 나를 허리띠로 양쪽 꼭 묶어놓고, 무슨 영화의 한 장면 마냥 칼에다 불 달려가지고 총알을 빼내는 거야. 그래가지고 월남 술 럼주라고 그걸 막 붓고 그랬었는데, 그걸 먹고 나서 한. 지금 이 이야기를 딴 사람들을 믿지를 않아.(2013. 7. 26)

월남에 도착하자마자 같이 갔던 군인들은 모두 차에 실어 전방으로 보내졌다. 전방에 있는 동안 20번 넘게 작전에 투입되었는데, 그 과정에서 총에 맞아 죽을 뻔한 적도 있었다. 다행스럽게 중대장의 도움으로 몸에 박혔던 총알을 빼내었는데, 아직도 영광의 상처가 남아 있다고 한다. 지운하 명인은 월남에 파병될 당시에 썼던 일기를 갖고 있었는데, 1984년 망우동 살 때 물난리가 나서 전부 없어졌다고 한다.

지운하: 그때 당시 월남에서 3일 굶고, 그다음 멧돼지 만나서 뭐 먹고, 그다음에 이제 짜가지고서 물을 찾는데, 물을 잘못 먹어. 내가 은반지를 꼈는데, 부시들이 이제 독약을 타 가지고, 그래서 내가 이거, 은시계를 꼭 찬다고. 이게 조금 악취적인 거나 독약 같은 게 들어가면 까맣게 죽어요. 근데 그 멧돼지를 먹고 나서 갈증은 나고, 옆에 상처 난 데는 욱신욱신 쑤시고 막 그러는 거야. 이거 관리 잘못하면 막 여기 구더기 생기고 그래. 근데 이렇게 호를 파놓고 세 명씩 세 명씩 근무를 하는데, 앞에 뭐가 출렁출렁 하는 게, 철모에 물이 잔뜩 뱄더라고. 그래서 포복을, 한 50m 이렇게 포복을 해가지고 보니까. 그 목마른데도, 반지부터 담궈 보니까 아주 반짝반짝 빛나더라고. '아 독은 없구나.' 그래서 깔짝깔짝 다 마신거지. 나중에 덜컥 하고 넘어가. 그러니까 쭉쭉 빨아먹은 거지. 그렇게 하고 다시 내 벙커로 돌아왔는데,

30분 지나니까 얼굴에 열꽃이 피기 시작하는 거야. 그냥 온몸이 울끈울끈 솟아나는 거야. 아 그래서 이제 죽는구나. 내가 여기 총 맞았다 그랬잖아. 거짓말 하나도 안하고 여기 그냥 푹, 푹 막 이렇게 새살이 나오는 거 같아. 그래서 답답해서 런닝구 찢어서 구녕을 막아 놨는데, 방탄복 입고 옆에 동료한테 '이것 좀 뽑아봐라' 그러니까 뽑는데 피가 안 나오는거야. 그런데 여기가 시원하더라고. 그런데 여기가 울끈울끈 하면서 얼굴은 시뻘개져서 열꽃이 막 나고, 온몸이 가려워서 죽겠는 거야. 철모 벗고 머리 한번 쓱 하면 한 움쿰씩 빠지는 거야. 그 순간부터. 그러니 참다 참다 못 참아서 맥주 같은 거 그냥, 맥주는 흔하니까, 그걸 철모에다 해서 머리를 감고 그런 거야. 그땐 물이 없으니까. 근데 아침에 자고 일어나서 확인해보니깐 사람 해골바가지 물을 모르고 그냥 다 마신거야. 그냥 구더기 바글바글한 거를 그냥 다 마신 거야.(2013. 7. 26)

죽을 고비를 간신히 넘긴 지운하 명인은 얼떨결에 썩은 물을 마시게 된다. 배가 고파 크레모아를 폭파시켜 멧돼지 등을 잡아먹은 적이 있는데, 너무 짜게 먹은 탓으로 근무를 서던 새벽에 목이 말라 철모에 들어 있는 물을 마셨다. 그런데 얼마 지나지 않아 몸에서 열꽃이 피기 시작하고 온몸에서 열이 나기 시작하였다. '이러다 죽는구나.' 하는 생각을 하고 있는데, 신기하게 총알을 맞았던

부위에서 새살이 올라왔다. 조금 답답해서 입고 있던 방탄복과 쓰고 있던 철모를 벗었다. 철모를 벗는 도중에 열이 나기 시작하다보니 머리카락도 한 움큼씩 빠지기 시작하였다. 무척 고통스러워 맥주를 마시고 잠시 눈을 감았다. 정신없이 자고 통증이 사라졌다. 그런데 철모에 들어있다고 생각했던 물을 보니 해골바가지에 고인 물이었다. 해골에 고인 물과 함께 구더기를 마셨던 것이다. 하지만 그 이후로 총에 맞았던 부위는 많이 치유가 되고 통증도 사라졌다고 한다.

> 지운하: 월남에서 돈 얼마 벌어 왔다, 이런 건 빼고. 그 바람에 한 놈 또 나한테 죽다 살아난 놈 있긴 한데. 그래서 우리 같은 경우는 진짜 내가 돈 벌라고 월남을 갔었지만, 돈 한 푼 못 벌고 죽다가 살아온 거고, 고생만 뒈질 나게 하다 온 거고.(2013. 7. 26)

월남으로 파병을 갔던 지운하 명인은 아픈 몸을 이끌고 한국으로 돌아왔다. 죽을 고비를 넘긴 적도 있었고 여러모로 힘든 군대 생활이었다. 그리고 목표했던 돈도 제대로 벌어오지 못했다. 고생만 무진장한 셈이었다. 한국에서 남은 군대 생활은 마친 그는 1971년도에 제대를 한다. 당시에는 36개월 만에 제대를 하는 게 일반적이었는데, 김신조 사건으로 20일을 더 하였다. 제대를 한 지운하

명인은 곧바로 인천에 있는 '경아대景雅台'에서 아이들에게 풍물을 가르쳤다.

> **지운하**: 그때 거기 원장선생님이 이두칠 선생님이었는데, 풍류 하시는 분. 그때 당시에 월급을 만원인가 얼마 받고 이제 가르치기로 했는데, 3개월 동안, 솔직히 말해서 라면만 먹고, 월급 한 푼 못 받고 한 거지. 월급은 주기로 했는데, 돈이 안 들어오니깐 월급을 못주는 거야. 그래서 거기서 여기 박문여고 학생들, 인화여고 학생들 한 20명을 가르쳤었는데, 내가 군대 갔다 와서는 24살, 25살 그러니까 이제 10대 때는 지난 거죠, 그리고 24살 때 군대에서 막 제대하고 나와 가지고 인천 경아대라고 있어요, 그게 이제 국악협회 인천지회였었는데 율목동에 있었어요.(2013. 7. 26)

경아대는 한국 국악협회 경기도 지부가 1963년 2월 27일 율목 공원에 대지를 얻어 회관을 건설하고 명명한 것이다. 이후에 회원의 증가에 따라 시조부·기악부 이외에 민요부·농악부를 두게 되었다.[3] 이곳에서 지운하 명인은 고등학교 3학년 여학생 이십여 명을 대상으로 풍물을 지도하였다. 국악협회 인천지부에서 학생들을 지도하는 일에 참여한 것이다. 그리고 돈을 벌기 위해 동춘서커스단은 물론 약장수까지 따라다니며 공연을 했다. 이 무렵 남사당

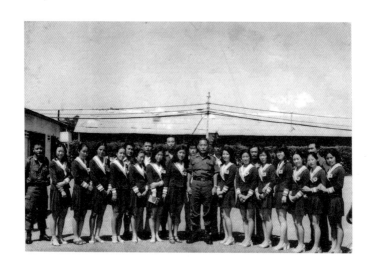

보존회 결성에 지대한 영향을 준 심우성 선생은 지운하 명인에게
공부할 것을 권한다. 국악예술고등학교에 입학해 학교를 다녀볼
것을 권하였다. 하지만 동생들과 부모님의 생활비를 벌어야 하는
관계로 기회를 놓치고 말았다. 공연을 통해 돈을 벌어야 하다 보니
꿈을 접을 수밖에 없었던 것이다.

해외 무대에서 공연을 시작하다

지운하 명인은 여러 차례 해외에서 공연한 경험을 가지고 있
다. 일본을 비롯해 대만, 미국, 유럽, 러시아 등이 그가 공연을 다녔

던 국가이다. 그중에서도 첫 번째 해외 공연을 잊을 수가 없다. 한국민속예술단에 포함되어 일본 후쿠오카에서 펼친 공연인데, 그해가 1968년이다. 같이 간 한국민속예술단과 함께 펼친 해외에서의 첫 공연은 반응이 좋았다. 지운하 명인도 새로운 경험을 통해 남사당을 비롯한 국악이 해외에서도 충분히 성공할 수 있다는 사실을 깨달았다.

지운하: 경아대에서 음악하시는 지금 돌아가신 이두칠 선생님이라고 그 양반이 저를 초청을 해가지고 학원 학생들을 모아 놓고 가르쳤으면 좋은데 돈이 예산이 별로 없어서 돈은 많이 못 주고 한 달에 지금으로 말하자면 백만 원 이상 받아야 되는데 한 20~30만 원뿐이 없다. 그래서 사실 그때 박문여고하고 선일여고 애들을 가르치게 되죠. 가르치는데 3개월 동안 돈 하나 못 받고 사실은 라면만 먹고 애들을 가르친 적도 있었어요. 그렇게 하다가 도저히 돈도 못 벌고 집안 형편을 제가 꾸려 나가야 될 형편이었어요. 아버지 혼자 힘들고 제 밑으로 4남매, 저까지 5남매가 있는데 제가 본의 아니게 장손이 돼갖고 살림을 거들어야 될 형편이어서 돈을 벌어야 되기 때문에 사실 경아대에서 그렇게 있을 수만은 없었던 거죠.(2013. 7. 26)

지운하 명인은 군대에서 제대한 후에 다시 한 번 일본에서 공

연할 기회를 얻는다. 경아대에서 학생들을 가르치고 있던 도중 당시 국악예고 이사장이었던 박귀희 선생님의 제안으로 일본을 가게 된 것이다. 그가 경아대를 그만둔 이유는 경제적인 이유 때문이었다. 그곳에서 받는 월급으로는 가족을 책임지기에 턱없이 부족했다. 그러다 보니 오래 다닐 수가 없었다. 예산이 부족하다는 연유로 월급을 받지 못해 3개월 동안 라면으로 끼니를 해결하기도 하였다.

지운하: 그렇게 하면서 돌아가셨지만 국악예술학교 설립하신 분 고 박귀희 선생님이라고 있었어요. 가야금병창하시는, 그 박귀희 선생님이 저를 하는걸 보고 일본을 가자 그래요. 그래서 그때 1972년도 최초의 일본사람들이 우리나라 춘향전을 오페라식으로 엮어가지고서 공연을 한 적이 있어요. 어 그래서 박귀희 선생님은 아까 말씀드렸다시피, 국악예술학교 재단 이사장이었었어. 그 박귀희 선생님 남편이 일본 사람이야. 하라모토 상이라고. 근데 종로 3가에 지금 삼양기업. 그 자리가 운당여관 자리라고. 이제 다 박귀희 선생님 건데 다 국악예술고등학교에 헌신하고 돌아가셨지. 그 박귀희 선생님한테 발탁이 되가지고 그때 국립무용단에 전황 선생님이 단장이었었어. 그래서 오디션을 봐가지고 내가 데려간 김옥화라고 지금 일본에서 어마어마하게 잘 살고 있지. 한데, 거기 그 김옥화하고 같이 발탁이 돼서 일본을 1971년도에 가게 돼. (어디로요?) 저기, 일본 동경, 신주쿠 고마게

끼조라고 그때 그 타이틀은 일본말로 슌쿄데, 우리나라 말로 춘
향전, 그 춘향전을 일본 오페라 식으로 만든 거야. 그래서 민속
예술단의 열 명을 대한민국에서 내가 이제 뽑힌 거야. 그때만 해
도 일본 간다고 하고 그러면요 신원조회가 굉장히 까다롭습니
다, 그리고 신원조회 교육을 받을 적에 일본 가서 조총련들하고
는 절대 얘기하지 말아라. 얘기하면 한국에 와서 큰일 나는 줄
알았죠. 그래서 조총련들이 용돈처럼 몇 만 엔씩 주는 것도 못
받았어요. 무서워가지고서.(2013. 7. 26)

경아대를 그만두고 가게 된 일본 공연은 신주쿠 고마게끼조에
서 두 달간 펼쳐졌다. 신주쿠 고마극장에서 주관하였는데, 박귀희
선생의 제안으로 우리네 춘향전을 오페라식으로 엮어 준비한 공
연이었다. 공연 준비는 한 달 동안 진행되었다. 당시만 하더라도 일
본을 가기가 무척 까다로웠다. 요즘은 해마다 휴가철만 되면 인천
공항은 해외여행을 위해 출국하는 사람들로 붐빈다. 시간과 약간
의 여유만 있다면 해외여행은 국내여행 못지않게 일반적인 여가문
화로 여겨지고 있다. 서점의 여행 코너에는 해외여행 가이드북으로
넘쳐난다. 여행 작가라는 이름의 직업이 생겨날 정도로 최근 대한
민국은 여행의 열풍 속에 휩싸여 있다. 그러나 불과 30여 년 전만
하더라도 우리나라에서 해외여행은 공무원이나 기업의 공무나 출
장이 아니면 거의 어려운 일이었다. 당시 해외여행을 하는 사람들

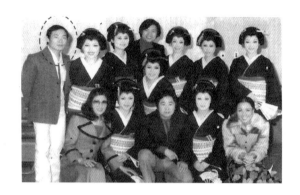

이 반드시 통과해야 할 다소 경직된 과정이 있었으니, 그것은 반공교육이었다. 당시 여권 신청자는 한국관광공사 산하 관광교육원이나 자유총연맹, 그리고 예지원 등에서 일정액의 수강료를 내고 하루 동안 소양교육을 받아야 했다. 해외에서의 한국인 납북사례와 조총련 활동 등에 관한 안보교육 등을 받았다.[4] 지운하 명인은 당시 소양교육을 받으면서 일본에 가서 절대로 조총련들하고 이야기하지 말라는 내용을 들었던 것이다. 그래서 일본 공연 때 조총련들이 팁으로 주던 돈도 받지 못했다고 한다.

지운하: 그래서 이제 총책이 누구였었냐 하면 박귀희 선생님이었고, 그 남편이 주관을 한거지. 그래서 그때 최고의 이찌방, 사무라이 배우 마쯔가타 히로키 상이라고, 그 사람이 와카사바, 즉 이도령 역을 맡고, 우리나라로 말하자면 패티김이나 이미자

같은 배우, 가수가 있어. 미소라 히바리라고 에리제미에. 그 사람들이 슌코 역, 춘향역과 향단역을 맡았었어. 그래서 이제 그 춘향전을 일본에서 오페라 식으로 하는데, 그 신주쿠에 가면, 우리나라로 하면 명동 같은 데지. 동경 안에. 그래서 옆에 사이드에는 곡사이게끼죠라고 있고, 그다음엔 주니치게끼죠라고 있어. 주니치게끼죠는 중앙극장, 또 국제극장. 그리고 나는 고마게끼죠, 고마극장이라고. 그래서 주니치게끼죠에서는 그때 이북 애들 피묻은 바다, 그리고 곡사이게끼죠에서는 다카라스 무용단이 하고, 우리 고마게끼죠에서는 슌코뎅이라고 해서 하고. 그때 처음에 갔을 때 누구누구 갔냐 하면은. 이게 이제 중요한 건데, 나하고 지금 한예종 교수로 있는 김덕수하고, 최종실이 하고 그리고 이제 죽은 김용배 하고 그리고 신영자 선생님이라고 있어 판소리하시는. 신영자 씨, 이제 김옥화. 뭐 이렇게 열 명이서 간 거야. 그리고 미국으로 간 태평소 불던 함석주 뭐 이렇게. 그래서 이제 우리가 갔다가, 이제 거기서 두 달을 공연을 했는데, 일본의 프로모타가 너무 좋으니깐, 너무 인기가 많으니깐, 그리고 우리는 또 한국에 와서 두 달 공연을 하고. 근데 거기 갔을 때 통일교에 다니는 야마구치 아이코라고, 통일교에 있는 사람은 우리 한국보고 아버지 나라라 그래. 문선명이가 교주니깐.(2013. 7. 26)

박귀희는 경상북도 칠곡군 태생으로 가야금 산조와 병창의 명인이다. 호는 향사香史이며, 본명은 오계화吳桂花이다. 그녀는 조선성악연구회에서 활약하고, 1939년 동일창극단에서 〈일목장군〉에 출연했으며, 1946년 국극사에서 〈선화공주〉, 〈만리장성〉에 출연하였다. 1954년 여성국극동지회를 창설하고 〈반달〉에 출연했다. 이후 1968년 중요무형문화재 제23호 가야금병창의 예능보유자로 지정되었다. 1960년 국악예술학교를 설립해 1973년에 이사장을 지냈던 인물이다. 공연 총책이었던 박귀희 선생이 발탁한 사람들은 지운하 명인을 비롯하여 김덕수, 최종실, 김용배, 신영자, 김옥화, 함석주, 진명환 등이다. 당시 공연에는 일본에서 유명했던 배우와 한국에서 간 예인들이 함께 무대에 올랐으며, 일본 텔레비전을 통해 일본 전역에 방영될 정도로 인기가 많았다.

지운하: (그럼 일본에 그렇게 오래 계셨어요? 왔다 갔다 하신 거예요?) 그렇지. 왔다갔다, 이제 72년도부터 이제 가가지고서. 그래 가지고 73년도에 앵콜송을 받아서 또 간 거야. 일단은 이제 나고야로 해서 오사카로 해서 북해도까지 들어간 거야. 그래서 이제 이 여자가 007가방에다가 돈을 싸 짊어 가지고서 오사카까지 온 거야. 와가지고서 노골적으로 박귀희 선생님한테 이야기를 하고, 호텔 방을 따로 잡아서 한 달 동안 있으라고. 매일 그냥 극장 공연 끝나면은 지가 직접, 그리고 밥도 같이 안 먹어. 밥 먹

으면 시중 다 들어주고. 그래서 목욕탕 욕조에다 물을 딱 받아 놓으면 이제 온도계로 딱 재서 뒤에 와서 등 싹 밀어주고. 이 풍물을 하기 때문에 그런 대우도 받아봤다 이거야. 그 이야기를 하고 싶고. 그렇게 하고서 이제 한국에 딱 왔는데 그 오빠가 이제 카지노 같은 거 해서 돈을 몇 백만 원씩 잃고 이래도 고스카이스라고 몇 만 원씩 나를 주고이랬어. 그래서 그때 당시에 자기 동생하고 결혼을 하게 되면은 한국에다 빌딩을 지어 주겠다. 그러니 욕심이 생긴 거지 나도. 솔직히 얘기해서 없이 살다가 아무리 사랑이 좋고 이렇지만은. 그래서 고민을 많이 했지. 고민을 많이 했다가, 이제 아버지한테 얘기를 한 거야. 그러니 아버지가 작대기를 들고 몇날 며칠을 쫓아 다니는데, 너희 아버지가 왜정 때 창씨개명 안한다고 해서 주재소에 끌려가서 돌아가셨다 이거야. 근데 니가 일본여자하고 결혼하는 게 말이 되냐고. 그러다 74년도에 문세광 사건이 딱 일어난 거야. 문세광 사건 나면서 한국하고 일본하고 교류가 딱 끊긴 거야 1년 동안.(2013. 7. 26)

공연을 성공적으로 마치고 한국에 돌아오자, 다시 한 번 공연을 해달라는 부탁을 받아 1973년에 다시 일본으로 가서 공연을 하였다. 나고야, 오사카, 그리고 북해도까지 가서 공연을 하였다. 그러던 중에 1974년도에 문세광 사건이 발생하였다. 1974년 8월 15일 서울 장충동 국립극장에서는 각계 인사 1천여 명이 참석한 가

운데 제29주년 광복절 행사가 진행되고 있었다. 재일교포 2세인 문세광이 박정희 대통령이 경축사를 낭독하는 순간 대통령을 암살하기 위해 권총을 발사했다. 이때 귀빈석에 앉아 있던 영부인 육영수 여사가 머리에 총탄을 맞고 사망했다. 1974년 8월 19일 육영수 여사 장례식에 다나카 일본 총리가 조문사절로 참석했지만, 그 이후 일본 정부는 한국과 문세광 수사에 대해 다른 시각을 표출했다. 당시 박정희 정권은 만약 일본이 성의 있는 조치를 취하지 않는다면 국교단절, 대사소환까지 포함한 정치·경제상 제반조치를 취할 것이라고 강경하게 말했다. 한편 9월 6일 광복회원 200명으로 구성된 서울의 시위대가 주한일본대사관에 난입하여 기물을 파괴한 사건이 발생하였으므로 한일관계는 더욱 냉각되었다.[5] 문세광 사건을 계기로 한국과 일본 사이의 교류가 단절되면서 지운하 명인이 참가하기로 했던 공연은 없어졌다.

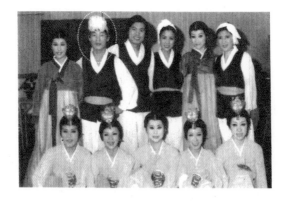

선운각과 워커힐 무대를 주름잡다

제대 후 경아대를 그만두고 성황리에 일본공연을 마치고 돌아온 지운하 명인은 새로운 무대에 눈을 돌린다. 1970년대를 대표하던 선운각과 워커힐이 그곳이다. 그는 남사당에서 활동을 하면서 선운각과 워커힐 소속으로 남사당 기예를 펼쳤다.

지운하: 선운각은 요정인데 그때 당시에 70년대 초에 일본사람들이 한국으로 전부 관광으로 기생관광을 온다 그랬었어요. 그래서 이제 그 모든 뭐 선운각에 보통 우리 다 이제 최하 고등학교 출신이고, 대학교 나온 이런 여자들도 많고, 그랬었는데 보통 이삼 백 명이었어요. 그래서 이제 선운각에서 우리의 전통 국악 지금으로 말하자면, 이제 그런 거를 소규모로다가 민요 하는 사람, 무용하는 사람, 뭐 상모 돌리는 사람, 장구 치는 사람, 악기 하는 사람, 뭐 이런 식으로 한 7~8명이서 이렇게 이제 조를 짜가지고서 일본 관광객들이 들어오면 거기서 음악을 해주고 춤을 추고하는 그런 요정이었었죠. 비록 일본 놈들한테 몸은 팔고 했지만, 그때 당시에 그 여자가 지금 돈으로 말하자면 하루에 보통 돈 백만 원씩은 벌었으니까. 하루 저녁 거기 하면. 그때 당시 일본 놈들 처음에 한국에 관광 오면, 우리나라에서 지금 우리가 제주도 관광 가고 뭐 부산 해운대고 어디고 우리 다섯 명이

룸살롱 가서 술 먹으려면 다 남자라 그리고 보통 가서 술 먹으면 얼마를 써야 돼. 좀 썼다 그러려면 (한… 3~400?) 그렇지. 근데 그 돈을 가지고 우리가 연변을 간다고 생각해봐. 이거랑 똑같다는 거지. 그때 당시에 동경이고 오사카고 나고야 같은데서 술 먹으려면 돈 어마어마하게 들지. 근데 한국으로 관광 나오는 거는 뭐 아무것도 아니라는 이야기야. 그렇게 그놈들이 와가지고 공식적으로 세방여행사라고 아주 최고 컸었는데, 여행사에다가 1인당 백만 원씩만 주면, 지들 갈 때까지 일류 요정 이런데서 여자들 끼고서 얼마든지 먹고 놀고 그러고 간다는 거지.(2015. 7. 1)

선운각은 경관이 수려한 북한산 자락의 대지 1만5,000평에 자리 잡은 한옥 건물로, 김재규 전 중앙정보부장의 후처로 알려진 인물이 1967년에 문을 연 고급 요정이었다. 선운각은 1960~70년대 삼청각, 대원각과 함께 서울을 대표하는 요정 중 하나였다. 1970년대 세계적 공황에 직면한 정부는 기술이나 자본의 투자 없이 외화를 벌어들이기 위해 국가정책으로 관광 산업을 장려하게 된다. 이미 1965년 한일 국교 정상화 이후 증가하기 시작한 일본인 관광객들을 중심으로 시작된 '기생 관광'은 1970년대 초반 이후 정부의 적극적인 지원 정책에 따라 본격적으로 확산되기 시작한다.[6]

지운하 명인이 선운각에 들어간 1970년대만 하더라도 일본인

들이 한국의 밤을 마비시키던 때이다. 그즈음 서울의 관광지는 어디나 일본인으로 득실거렸다. 일본의 일용잡급이나 막 노동자 수입으로도 한국에 오면 한껏 기분을 낼 수 있었던 것이다. 그만큼 엔화 가치가 높았다. 제 나라에서는 숨도 제대로 쉬지 못했던 사람들이 한국에 와서는 푼돈을 나부끼며 허세를 부렸다. 1972년 일본 교통공사가 발행한 관광안내서에 "한국은 인간이 가질 수 있는 모든 욕망을 충족시키는 나라"라는 문구가 들어 있었다. 관광회사들도 "한국에선 하루 30달러만 쓰면 최고의 서비스를 받을 수 있다."며 최소 비용으로 최대의 향락을 누리는 곳이라며 한국 유객작전을 폈다. 관광단 모집 명칭부터 아예 '기생파티 관광단 모집'이라고 한 곳도 있었다. 한국만 가면 바로 기생을 끼고 놀 수 있으며 매매춘도 할 수 있다고 선전한 것이다.[7] 선운각에는 200~300명이 넘은 아가씨들이 찾아오는 손님들을 맞이하던 곳이었다. 내국인들보다는 주로 일본인 관광객을 대상으로 한 요정이었다. 당시만 하더라도 한국 물가가 저렴하다보니 일본 관광객들이 선운각에 와서 돈을 많이 썼다. 7~8명이 한 팀이 되어 손님의 방에 들어가 짤막하게 공연을 해주었다.

지운하: 내가 선운각 다니게 된 동기는 바로 그때 1971년도에 군대 제대하고 나와서 고 서영석 선생님이라고 있어요, 아쟁도 하고 대금도 불고 아주 명인이셨는데, 그 양반이 선운각에 단장

으로 있었고, 그때 당시에 단원들이 지금 한예종 교수인 김덕수 교수나 누구하면 이름은 다 알 수 있는 이런 분들이 거기, 그때만 해도 우리 국악인들이 서야할 무대가 별로 없었어요. 그러다 보니깐 밤업소에서 생계를 꾸려갈 수 있는 아주 유일하게 돈 벌 수 있는 이러한 계기가 됐던 거죠. 그래서 이제 그 선운각에 군대 제대를 막 해서 그 선운각에 다녔을 때, 진짜 남달리 정말 상모를 잘 돌리고 열심히 했기 때문에 선운각 사장 그 임성기사장님이라고 있었는데 그 임성기사장님이 이제 처음에 이제 말하자면 엑스트라, 객원으로 이제 출연을 했던 거죠. 근데 이제 전속 계약을 맺자고 해가지고서 전속으로 들어가게 돼요.(2015. 7. 1)

그가 선운각에 들어간 연유는 경제적인 이유 때문이다. 운이 좋게 당시 선운각에서 단장 역할을 하던 서영석 선생의 도움으로 그곳에서 일을 할 수 있게 되었다.

지운하: 우리는 그 선운각이란데 전속이니까는 저녁 5시면 5시까지 출근을 합니다. 출근을 해서 손님 오는 대로 그 무대가 따로 있는 게 아니고 그 방에서 손님들이 여기 뭐 10명이 앉았다. 그러면 10명 앉은 방에서 이제 공연을 하고, 20명이면 20명 앉은자리에서 공연을 하고, 그래서 이제 우린 팁을 받는 게 아니고 선운각 사장님께서 고정적으로 전속이니까는 한 달에

내가 알기론 그때 이만원인가 이렇게 월급을 받았어요. 71년도에, 그렇게 이제 쭉 하다가 문세광사건 나고 일본하고 한국하고 약간 교류가 이제 끊기면서 일본 손님들이 안 나오고 이러니까는.(2015. 7. 1)

지운하 명인은 선운각에 저녁 5시 경이면 출근을 하였다. 따로 무대가 있는 것이 아니기에 손님이 오는 대로 순서에 맞춰 손님방으로 들어가서 공연을 펼쳤다. 공연이 끝나고 나서 고정적으로 월급이 나오다보니 손님들이 주는 팁을 받을 수가 없었다. 지운하 명인은 본인의 장기를 살려 상모돌리기를 주로 하였다. 상모를 돌리기 전에는 꽹과리를 쳤다. 그곳에서의 생활은 오래 가지 못하였다. '문세광 사건'이 일어나자 일본인 손님들이 찾는 횟수가 줄어들었기 때문이다. 지운하 명인은 할 수 없이 선운각에서 나오게 되었다.

지운하: (그럼 워커힐은 어떠한 계기로 가셨어요?) 워커힐에는 그때 당시에 지금 이제 씨름대회 때마다 나오는 김중자 무용단이라고 있었어요. 그래서 이제 그 김중자 씨가 사적으론 내가 누님 누님하고 그 김중자 씨 동생 김영희라고, 어어 김영희라고, 그 양반이 장구치고. 그 양반들이 학습이 저기 이제 워커힐에서 있었는데 (먼저?) 에, 있었는데 나를 이제 워커힐은 그래도 고정적

인 월급이고 돈이 좀 많이 주니까는 워커힐로 와라. 그래서 이제 워커힐로 간 거예요.(2015. 7. 1)

선운각에서 나온 지운하 명인은 선운각에 들어가기 전에 잠시 다녔던 워커힐에 다시 입사를 하였다. 워커힐호텔은 1963년 4월에 개관하였으며, 호텔 사명인 워커힐은 1950년 한국전쟁 당시 초대 주한 미8군 사령관인 워커Walton H. Walker 장군에서부터 유래된 것이다. 당시 워커힐에는 김중자 무용단이 있었는데, 그 무용팀 단원으로 들어가게 되었다. 지운하 명인이 본인의 기예능과 거리가 있는 무용단에 들어간 연유는 김중자 무용단 대표의 동생인 김영희의 권유 때문이었다. 김영희는 지운하 명인에게 무용단에 들어와 자기와 함께 안무를 짜자고 제안하였다.

지운하: (가서 처음에 무슨 일 하셨습니까?) 워커힐에 이제 처음 가서 이제 그 무용도 좀 하고 내가 무용 전문가는 아닌데 그 안무자 선생님이 연희 비슷하게 무용을 짭니다. 그래서 무용도 좀 하고, 그담에 이제 거기서 뭐 그때는 사물놀이 개념이 아니고 개인기 풍물 이제 열두 발도 돌리고 상모도 돌리고 이렇게 이제 했던 거죠. 그니깐 이제 평 단원으로다가 이제 있었던 거예요. (그러면 그 아까 말했던 그 무용팀에 단원으로 들어가신 거예요?) 그렇죠. (그럼 그 팀에 몇 명이나 계셨습니까?) 한 30명 됐었죠, 그때는. (그럼

그 사람들은 무슨 일을 해요?) 거기서 이제 무슨 일을 하는 게 아니고 거기서 이제 쇼를 하는 거죠. 그때는 우리 하니비민속예술단이고, 그러고 이제 쇼는 이제 외국 사람들한테 했던 거고.(2015. 7. 1)

워커힐 소속의 김중자 무용단의 단원은 30명 정도였다. 지운하 명인은 그들과 함께 공연을 하기도 했지만 중요한 역할은 워커힐 무대에 올릴 무대의 기획과 안무를 짜는 것이었다. 외국인들도 많이 있다 보니 각별히 신경을 써야 했다. 워커힐의 하니비민속예술단 쇼는 당시 국내 최고의 스테이지쇼로 워커힐 상품의 대명사였다.

지운하: 대만 가서는 그때는 외국을 그렇게 많이 안다니고 일본 월남 뭐 이렇게만 다닐 땐데, 이제 대만이라는 덴 이제 처음 간 거죠. 처음 갔는데 이제 그 뭐 향신료 땜에 그런지 하여간 음식도 그렇고 이제 여러 가지로다가 그때 이제 그런 기억이 이제 많이 이제. (분위기는 어땠어요? 공연 분위기는?) 공연분위기는 굉장히 좋았죠. (무슨 공연하셨어요?) 우리가 할 수 있는 거는 풍물, 풍물뿐이 없잖아요 우리는. 하니비민속예술단하고 같이 갔지만은 워커힐 쇼하고는 똑같이 한 거야. (순회공연을 다니셨어요? 대만에서?) 아니야, 대만 이제 한 군데서 극장에서 이제 그렇게 한 거

고.(2015. 7. 1)

워커힐에서 그는 다양한 예인들과 함께 공연을 하였다. 지운하 명인이 함께했던 인물로는 당시에 유명했던 무용가 김중자 씨, 가수 패티김 등이었다. 이들과 함께 지운하 명인은 국악을 활용한 공연을 손님들에게 선보였다. 그곳에서의 공연이 알려지면서 지운하 명인이 속해 있던 예술단은 대만에서 초정을 받는다. 워커힐 소속의 '하니비민속예술단' 단원들과 함께 대만에서 공연을 하였다.

1975년 5월 15일자 『경향신문』에 "지난 3월 23일부터 해외순회 공연길에 오른 워커힐 하니비 쇼단은 그동안 자유중국自由中國 대중시臺中市에서 공연을 갖는 동안 선풍적인 인기를 모았다는 소식. 이 쇼단이 공연을 해온 대만성립臺灣省立도서관의 음악당은 객석이 1천7백석으로 매일 3회 공연에 5천여 명이 입장. 입장권이 매진되는가 하면 암표까지 거래되고 있다"는 기사가 실려 있다. 성황리에 대만공연을 마치고 돌아온 지운하 명인은 워커힐에서 다시 나오게 된다. 그 해가 1975년경이었다. 그만두게 된 연유는 많지만 무엇보다 해외 공연이 많아지면서 한 곳에 몸담기가 힘들었기 때문이다. 지운하 명인은 이 무렵부터 1980년대 초까지 여러 차례 해외 공연을 다녔다.

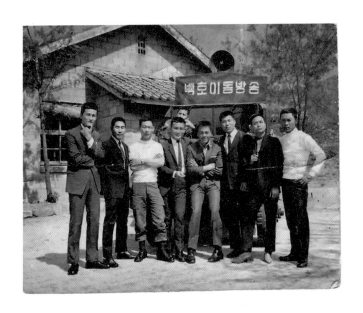

남사당으로 국내외 무대를 평정하다

남사당에서 중추적인 역할을 하다

심우성은 남사당의 역사를 다음과 같이 간략하게 요약한 바 있다.

주로 마을이나 장시를 떠돌며 연행을 전개한 남사당패는 1930년대 이후 걸립패와 제휴하는 등 변질과정을 겪는다. 그 이후 겨우 명맥을 유지하던 남사당패는 1954년 남형우 외 몇 명이 남사당패가 아닌 안성농악대로 재규합하여 소소한 활동을 전개한다. 1963년 남형우, 최성구, 양도일, 송창선 등의 원로 연희자들과 후예들이 모여 포장굿 연행을 시작으로 남사당 재건의 첫 발을 내딛는다. 그리고 1964년 남사당의 여섯 종목 중 덜미(꼭두각시 인형극)가 중요무형문화재 제3호로 지정되면서 민속극회 남사당이 본격적으로 출범하여 현재는 남사당놀이보존회로 활동하고 있다.[1]

이러한 역사를 지닌 남사당은 오늘날까지도 여러 지역에서 다양한 형태로 전승되고 있는데, 그중에서도 중요무형문화재 제3호인 남사당놀이보존회가 남사당을 대표하는 단체라 할 수 있다. 오

늘날에는 과거에 비해 조직이 많이 와해되긴 했으나 남사당은 다음과 같은 조직 체계로 운영되고 있다.

꼭두쇠 - 곰뱅이쇠 - (뜬쇠: 각 연희 종목의 연희자 중 선임자)
(우두머리) (企劃에 해당)

 - 상공운님(상쇠)

 - 징 수 님(징)

 - 고장수님(장고)

 - 북 수 님(북)

 - 회적수님(날나리 · 땡각)

 - 벅 구 님(벅구)

 - 상무동님(무동) - 가열 - 삐리(初者)

 - 회 덕 님(선소리꾼) (각 뜬쇠 밑에 있는 기능자들)

 - 버 나 쇠(대접돌리기)

 - 얼 른 쇠(요술)

 - 살 판 쇠(땅재주)

 - 어름산이(줄타기)

 - 덧뵈기쇠(탈놀이)

 - 덜 미 쇠(꼭두각시놀음)

 - 저승패(기능을 잃은 노인) - 나귀쇠(등짐꾼)[2]

한국을 대표하는 연희단체인 남사당은 특정 지역의 색이 비교

적 약한 편이다. 바우덕이와 관련된 안성 지역이 이름을 떨치긴 했지만 남사당은 본래 전국적인 색채가 강한 단체였다. 1930년대까지 전승되었던 남사당패로 '개다리패', '오명선패', '심선옥패', '안성복만이패', '원육덕패', '이원보패' 등이 있었다. 심우성 선생의 연구에 따르면 이들 단체는 1960년대 초반 남사당패란 이름으로 재규합되기 이전까지는 한 집단만을 대상으로 일컬어졌던 집단명이 아니었다는 것이다. 예능 집단을 이룬 우두머리를 중심으로 남사당의 유사 연희 종목들을 연행하는 다양한 유랑연예인집단들이 '행중(패)'이란 형태로 존재했던 것이다. 이렇듯 도처에 활동하던 각각의 예인들은 행중 간 인적교류나 행중의 적을 아예 옮기는 등 상호 왕래를 통해 전국의 뛰어난 예인들의 정보를 어느 정도 공유하고 있었다.

행중에서 활동했던 개인들이 특별한 계기로 1963년 하나로 결합하게 된다. 그들이 중심이 되어 현존하는 남사당패의 시발점이 된 것이다. 이때 참여했던 연희자들의 정확한 규모는 알 수 없지만 중심적인 인물은 남운용, 양도일, 송복산, 최성구 4인이 주축을 이루었다고 남기문은 밝히고 있다. 그런데 여기에서 주목해야 할 것은 이들과 더불어 그 시기에 참여했던 많은 예인들이 한 행중에 소속되어 있었거나 한 스승의 계열에서 파생된 예인들이 아니었다는 점이다. 서로 다른 행중활동을 전개하다가 결합되었기 때문에 남사당패의 단일 계보로 묶어 정리하기에는 무리가 있다.[3]

일찍이 어린 시절에 남사당에 입문한 지운하 명인에게 있어 남사당보존회라는 단체는 특별한 의미를 지닌다. 그의 부친인 지동옥을 비롯해 어린 시절에 만났던 수많은 스승과 동료, 그리고 후배와 지인들 대부분이 이 단체와 관련이 있기 때문이다. 그런 지운하 명인을 주변 사람들은 남사당의 산증인이라고 하는데, 이 말이 결코 과장된 것은 아니다.

지운하 명인은 1964년도에 심우성 선생을 중심으로 한 남사당보존회[4]가 결성되던 과정을 직접 경험했을 뿐만 아니라 유네스코 지정, 그리고 남사당의 최고의 자리인 꼭두쇠까지 역임을 하였다. 물론 1960년대의 남사당보존회가 만들어지는 과정과 무형문화재 지정을 하는 데 있어 지운하 명인이 지대한 공헌을 한 것은 아니다. 나이가 어린 관계로 주도적인 역할을 담당할 수는 없었다. 당시에 그는 무게감 있는 역할을 하진 못했지만 벅구와 열두 발 상모를 담당하고 있었다. 이런 모습은 1968년 『무형문화재조사보고서』에서도 확인할 수 있다. 이 자료에는 당시 연행에 참여했던 연희자들이 소개되어 있는데, 여기에 지운하 명인이 벅구와 열두 발 상모를 담당했다는 기록이 보인다.[5]

번호	이름	출생년도	본적	주소	담당
1	임광식	1941	경기	인천	상고운님(상쇠)
2	최성구	1907	미상	서울	부쇠

번호	이름	출생년도	본적	주소	담당
3	지수문	1908	충남	본적지와 상동	징
4	양도일	1907	충남	충남	고장수(상장고)
5	최은창	1915	경기	본적지와 상동	부장고
6	박종휘	1920	호남	호남	상북
7	홍홍식	1919	경기	본적지와 상동	부북
8	남운용	1914	충남	충남	상벅구
9	송순갑	1910	충남	충남	벅구
10	최금동	1907	충북	서울	벅구
11	지운하	1946	인천	본적지와 상동	벅구, 열두 발
12	곽복렬	1919	경기	본적지와 상동	벅구
13	우종성	1911	경기	본적지와 상동	벅구
14	정오동	1910	충북	충북	벅구
15	박용태	1944	경남	서울	무동
16	남기환	1938	충북	서울	무동
17	정연민	1939	충남	충남	무동
18	남기돌(문)	1956	충북	서울	새미
19	송복산	1911	경기	본적지와 상동	회적수님(날라리)
20	박계순	1929	경남	서울	잡색(양반광대)

1960년대 남사당풍물의 참여 연희자

1968년도는 지운하 명인이 군대 입대를 앞둔 시기이기도 하다. 따라서 그가 당시 남사당보존회였던 남사당이라는 조직에서 할 수 있는 일은 그리 많지 않았을 것이다. 다만 벅구와 열두 발 상모를 돌리며 당시 선배 남사당 구성원들과 함께 공연을 다니는 일이 전부였다. 이러한 실상은 그의 구술자료를 통해서도 엿볼 수 있다.

지운하: (그럼 선생님은 남사당이 지정되는 과정에서는) 있었지. 내가 62년도에 남사당 입문을 했으니까. (그러니까, 남사당에 입문은 하셨지만, 제 이야기는 남사당의 지정 과정에서 선생님이 특별히 노력을 하셨다던가 이런 건 없다는 거죠?) 아, 그땐 꼬맹이니까. 근데 우리가 어느 단체가 이렇게 다닌다 하더라도, 소속은 남사당 소속이고. (그럼 제가 궁금한 게요, 64년도에 남사당이 여러 군데가 있었을 것 아닙니까.) 아니지. 허허. 남사당이 64년도에 지정이 된 것은 남사당 단원이라는 거야. 예를 들어 우리 이영재 선생도 남사당이고 나도 남사당 단원이란거지. 근데 나는 지금 인천에서 활동을 하지, 그리고 우리 이영재 선생님은 강서구에서 활동을 하고 있고. 자 그러면, 인천 소속이냐 강서구 소속이냐 이렇게 물어보는 거랑 똑같은 거야. 본부는 우리 서울 남사당에 있다는 거야. 거기 다 소관 되어 있는 거야. (그러니까 62년도에 입문하는 게 남사당에 전반적으로 회원이 되셨다 이말 이네요.) 그렇지. 그렇게 해가지고서. (이게, 입문하고 회원은 좀 다른 의미로 제가 이해해서 그런 거예요. 뭔 말이냐 하면, 입문하는 거하고 회원이 되는 거하곤 약간 다르게 생각을 해서.) 아니지. 입문을 하면 남사당에 소속이 되어 있고 회원이니깐 쉽게 얘기해서 1964년도에 남사당이 중요무형문화재 제3호로 지정받았을 당시에, 지금 생존해 계시지만, 민속학자인 심우성 씨가 만든 거야, 이걸. (그러니까 심우성 선생님이 중심으로 남사당이 다 모이고) 그리고 그때 국악예고 교장이었던 박헌보 교

장 선생님하고, 또 미국에서 돌아가신 지영희 선생님하고 등등 이런 전문위원들이 많았었지.(2013. 7. 26)

지운하 명인은 나이가 어린 탓에 특별히 노력한 건 없었다. 다만 위의 자료에서 지운하 명인이 기억하고 있는 당시의 실상과 회원과 입문이라는 용어 정리를 눈여겨볼 필요가 있다. 지운하 명인은 군대를 다녀온 뒤에도 남사당이라는 연희 단체에서 특별난 역할을 한 것은 아니었다. 어찌 보면 그런 역할을 할 수 있는 능력이 되지 못하였다. 한 가정의 생계를 꾸려야 하기에 남사당이라는 단체만을 바라볼 수 없는 처지였다.

지운하: 내가 이야기했잖아. 걸립패라는 것은, 남사당이 64년도에 중요무형문화재가 됐어도, 중요무형문화재가 정부에서 월급 주고 정부에서 맥여 살리는 게 아니잖아. 그러니 각자 먹고 살아야 될 것 아냐. 민생고를 해결해야 될 것 아냐. 그러니까 각자가 따로 걸립패를 만들어서 다니는 거야. 그리고 남사당의 발표공연이다, 뭐 특별난 거 있으면 다 같이 모여서 같이 하는 거고.(2013. 7. 26)

남사당 단체에서 열심히 활동을 하지 못하고 1970년대부터 선운각과 워커힐에 소속되어 활동한 것도 어찌 보면 가정 형편이

어려운 것과 관련이 있었다. 지운하 명인은 남사당과 완전히 담을 쌓은 것은 아니지만 살아가면서 그런 맘이 한구석에 자리를 차지하고 있었다고. 그런 연유로 남사당에 대한 미안함 마음은 지금도 가지고 있다고 한다.

지운하 명인이 본격적으로 남사당 회원으로 활동한 시기는 1980년대부터이다. 그 이전까지는 소극적이었다면, 1980년대 이후에는 적극적으로 활동하고자 노력하였다. 남사당에 전념할 정도의 가정 형편은 아니었지만, 그래도 이전과는 다른 자세로 임하였다. 실제로 지운하 명인은 1981년에 남사당을 이수하고, 1994년에는 남사당 예술단장으로 활동하였다. 그리고 1996년에는 전수조

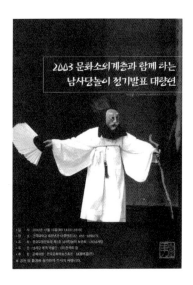

교 준 보유자로 지정되었고, 2011년 4월에는 남사당놀이보존회장
과 남사당 이사장으로 선임되었다.

남사당으로 국내 무대를 평정하다

1980년대에 접어들면서 지운하 명인은 국내에서 다양한 활동
을 펼치기 시작한다. 지운하 명인은 1982년도, 그만두었던 워커힐
에 다시 입사하여 1999년 3월까지 대략 18년 동안을 다닌다. 지운
하 명인이 다시 워커힐에 들어갈 수 있었던 것은 워커힐 예술 감독
이었던 이수형 씨의 도움이 컸다. 이수형 씨의 제안을 받고 그는 자
기 혼자는 들어갈 수 없다고 한다. 그러면서 자신과 활동하는 사물
놀이패와 함께 들어가는 조건이라면 수락하겠다고 하여, 본인을 단
장으로 한 사물놀이패를 결성하여 워커힐에 들어가게 된 것이다.

지운하: 워커힐에 예술 감독으로 있던 이수형 씨라고 있어.
사적으로는 형님 형님하고, 이수형 씨는 멜로송 가수였었는데.
거기 이제 가야금 식당에 총예술감독이었는데, 스카웃 제의가
들어와서. 그때 "나 혼자서는 안 간다. 내 그룹이 있으니 그룹을
같이 쓰려고 하면 들어간다.", 좋다. 그래서 사물놀이 네 명을 엮
어서 들어갔는데, 그때 당시에 월급이 82년도에 보통 얼마를 받

앉었냐면 12만 원에서 15만 원. 최고 15만 원이야. 근데 그때 당시에 나는 월급이 70만 원이었고, 단원들은 35만 원씩, 이렇게 계약을 한 거야. 그때 35만 원이 지금으로 말하자면 한 350만 원 가치가 되지. 82년도에. 그래서 이제 워커힐하고 계약을 하게 돼. 1년 동안. 1년 동안 초창 멤버가 나하고 아까 얘기한 최종석이 그리고 진명환 선생 그리고 내가 덕수네로 보냈던 강민석이라고 있어. 같이 갔던 친구. 이 네 명이 딱 연습을 해 가지고 오디션도 안보고 워커힐 특혜로 들어간 거야. 그렇게 하면서 워커힐에 근 18년을 근무를 한 거야. 99년도 3월까지 근무를 했으니까.(2013. 7. 26)

사물놀이는 꽹과리·징·장구·북 등 네 가지 농악기로 연주하도록 편성한 음악을 말한다. 사물놀이란 명칭은 원래 1978년 공간사랑 소극장에서 창단한 놀이패의 이름이었다. 이 놀이패의 명칭이 지금에는 꽹과리, 장구, 북, 징 등의 네 가지 악기를 기본으로 해서 연주하는 하나의 예술장르를 일컫는 말이 된 것이다. 이런 사물놀이는 크게 세 개의 시기로 나눌 수 있다. 제1기는 사물놀이가 창단되고 음악적 골격이 완성되는 1980년대 중반, 제2기는 네 명으로 구성된 공연 단체로써 사물놀이가 가장 활발한 국내외 활동을 전개하였던 1990년대 초중반, 제3기는 사단법인 한울림을 중심으로 한 현재까지의 활동으로 나눌 수 있다.[6] 지운하 명인이 워커힐에서

사물놀이를 공연한 시기는 제1기와 제2기에 해당하는 것이다.

> **지운하:** 워커힐로 들어가서 워커힐에서 5년 동안은 쉬는 날
> 이 하나도 없었어. 계속 공연이야. 그것도 하루에 두 번씩 공연
> 이야. 저녁에만 계속 5년 동안 하루도 쉬지 않고 공연을 했는데,
> 그 공연을 어떻게 했느냐. 그렇게 공연하면서도 일본 8·15 광복
> 절 행사고 뭐고 해서 일본 가서 공연 하고 또 비행기 타고 와서
> 그날 워커힐 무대를 섰다는 얘기야. 그래서 사실 지운하라는 사
> 람이 이제 신임을 받게 돼. 거기서부터 진짜로. 그래서 남사당
> 공연이고 뭐고 워커힐에서 내가 예술부장하고 이야기를 해서 다
> 이제 남사당 공연도 하게하고, 안숙선이도 거기서 공연을 하게
> 하고, 이제 내가 다 주관을 해서, 그리고 민속반은 내가 총무, 코
> 치를 하게 된 거지.(2013. 7. 26)

워커힐에서 사물놀이를 공연하던 지운하 명인은 5년 동안 쉬
는 날도 없이 공연을 하였다. 하루에 두 번 정도 공연을 했는데, 간
혹 다른 곳에서 공연이 있으면 거기에서 공연을 마치고 돌아와 저
녁에 공연을 해야만 했다. 오전에 일본에서 공연을 마치고 비행기
를 타고 곧바로 와 공연을 한 적도 있었다. 지운하 명인은 본인들
공연 외에도 남사당과 중요무형문화재 제23호 가야금 산조 및 병창
예능 보유자이며 판소리 명창인 안숙선 씨의 공연도 주선하였다.

지운하: 어, 연습을 안했다는 얘기죠. 그리고 1부 공연하고 2부 공연 그 사이에 항상 한 시간 반 정도 인타발이 있었어요. 그래서 나는 그 한누리무용단 애들을 밥 먹고 나와서 한 시간 반 쉬는 동안에 한 40분쯤은 계속 이제 설장구도 가르치고, 상무도 가르치고 그랬었어요. 그런데 나머지 이제 내가 있는 단원들은 기본적인 실력이 있으니까는 연습은 안하고 계속 쉬는 시간에 그야말로 술이나 먹고 이러는 등 그런 식으로.(2013. 7. 26)

지운하 명인은 사물놀이 공연을 위해서 워커힐에 뽑혔지만 시간이 날 때면 무용단 단원들 지도하는 일도 담당하였다. 그러다보니 쉬는 시간이 많지 않았다. 사물놀이 단원들은 워낙 실력이 뛰어나다보니 특별히 연습을 하지는 않았다고 한다.

지운하: 그렇게 하다가 1981년도에 이수를 받게 돼요, 남사당에서. 1981년도에 이수를 받고 남사당에서 강습을 그때부터 시작을 하게 된 거죠. 처음 강습은 그때 남기수가 있는데 남기수가 첨에 강습을 시도했다가 그때 당시 현대건설에 이사로 계셨던 김충원 씨가 그때 남사당 이사장을 했었어요. 그래서 무슨 사고 때문에 남기수가 그걸 못하게 돼요. 그래서 김충원 이사장이 그때 워커힐에 와가지고서 지선생이 좀 강습을 해야 되겠다 그래서 사실 남사당에서 처음에 강습을 할 적에 3명을 놓고 가르

첬어요. 지금 전수회관이 2층 건물 이었을 때. 그래도 1년 정도 되니깐 3명이던 강습생들이 40~50명이 된 거죠, 40~50명이 되고.(2013. 7. 26)

지운하 명인은 워커힐 소속으로 활동하던 가운데에서도 남사당 회원들을 비롯해 국내의 내로라하는 국악인들과 다양한 공연을 펼쳤다. 남사당 회원들과 정기 공연을 펼친 것도 그 무렵의 일이다. 남사당만 독자적으로 한 경우도 있지만 여러 무형문화재 단체와 함께 정기공연을 한 적도 많았다. 이러한 공연은 그동안 닦아온 기량을 점검하는 의미도 지니고 있어 지운하 명인은 시간이 허락되면 빠지지 않고 참가하였다고 한다.

남아 있는 자료를 정리하는 과정에서 지운하 명인이 1983년과 1986년 남사당놀이 발표공연에 참가했음을 알 수 있었다. 공연은 사단법인 민속극회 남사당 주최로 문화재관리국·한국문화재보호협회 등의 후원을 받아 진행하였다. 1986년도 공연은 1986년 10월 25일 석촌호수 내에 있는 서울놀이마당에서 펼쳐졌다. 길놀이를 시작으로 고사-꼭두각시놀음-풍물놀이-버나 순으로 진행되었는데 지운하 명인은 고사에서는 소리꾼으로, 풍물놀이에서는 소고로 출연하였다. 그리고 남사당 이수자로서 남사당에서 학생들을 대상으로 강습을 시작한 것도 이 무렵의 일이다. 처음에 강습할 때는 3명이던 강습생이 지운하 명인의 열성적인 가르침 덕분에 1

년 후에는 40~50명으로 강습생이 늘어나게 되었다.

1980년대의 다양한 국내 공연 중에서 지운하 명인이 생생하게 기억하고 있는 것은 바로 '국풍81' 때의 공연이다. 아래의 내용은 당시 이 행사에 대한 신문기사의 평가이다.

> 1981년 5월 28일부터 닷새 동안 서울 여의도 광장에서 열리는 '국풍81' 행사는 우리의 전통문화를 창조적으로 계승하고 국민들의 일체감을 다지는 계기를 만든다는 점에서 그 뜻이 높이 평가되고 있다.(『경향신문』, 1981년 5월 23일자)

'국풍81'은 1981년 5월 28일부터 6월 1일까지 서울 여의도광장에서 '전국대학생 민속국악 큰잔치'라는 부제를 달고 개최된 관제적 성격의 문화축제로, 한국신문협회가 주최하고 KBS가 주관하였다. KBS에 따르면 '국풍81'은 민족문화의 주체성을 고취하고 우리 국학에 대한 젊은이들의 관심을 제고시키기 위한 의도였다고 한다. 5일 동안 열린 이 행사는 28일 개막 행사를 시작으로 민속제, 전통예술제, 젊은이 가요제, 연극제, 국풍장사 씨름판, 팔도굿, 남사당놀이 등의 본행사와 함께 '팔도 명물장'을 열어 엄청난 구경꾼을 끌어들였다. KBS는 여의도 일원에 야간 통행금지가 해제된 가운데 행사기간 동안 1만3천여 명의 대학생과 일반인이 출연했고, 연인원 1천여만 명이 참관한 성공적인 행사였다고 발표하였다.[7]

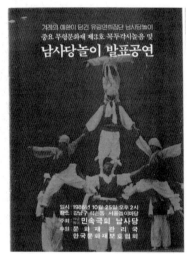

공연 순서

길놀이

고사

꼭두각시놀음

풍물놀이

버나

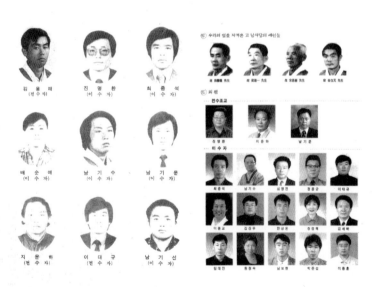

김용래 (전주자)　진명환 (이수자)　최광석 (이수자)

배운매 (이수자)　남기수 (이수자)　남기문 (이수자)

지문하 (전주자)　이대규 (전수자)　남기선 (이수자)

우리의 얼을 지켜온 큰 남사당의 예인들

전수조교

이수자

　이런 '국풍81'은 1979년 동양방송의 주최로 개최되었던 '제1
회 전국 대학생 축제 경연대회'에서부터 파생된 것이다. 동양방송
이 전두환 정부의 언론통폐합 정책으로 인해 KBS로 통합된 후, 두
번째 대학생 축제를 준비하는 과정에서 정부의 개입으로 대규모
축제화 된 것이 '국풍81'이다.[8] '국풍81'은 개막행사, 민속제, 전통
예술제, 젊은이 가요제, 연극제, 국풍장사 씨름판, 팔도굿, 남사당
놀이 등의 본 행사와 함께 '팔도 명물장'이 열렸다.[9]

　이 행사에서 하회별신굿을 비롯해 무형문화재 19종의 공연이
펼쳐졌다. 당시 국악인들에게 지금과는 다른 세계를 경험하게 해
주었을 뿐만 아니라 국악의 우수성을 널리 알려준 행사이다. 특히
정부에서 이 행사를 기획한 목적을 두고 불순한 의도를 지적하기
도 하지만 우리의 전통문화를 국민들에게 널리 알리는데 지대한
역할을 했던 것만은 분명하다.

지운하: 그 1981년도에 지금 같이 남사당에서 활동하고 있는 최종선이라고 있어요. 최종선 씨가 그때 거기 현장에서 풍물 가락에 맞춰서 결혼식을 했습니다. 그때 이제 장구 치는 배순애라고 배순애하고 같이, 그리고 이제 내가 사실 라인을 만들어서 꽹과리치고 풍물치고 웨딩마치를 이제 그렇게 해가지고서 거기서 이제 결혼식을 하고, 그리고 이제 1981년도에 국풍81로 인해서 우리 국악이 조금 성행하게 되죠.

'국풍81'에는 당시 널리 유행되었던 민속놀이를 비롯해 젊은 인기 연예인들이 대거 출연한 프로그램이 공연되었다. 지운하 명인 역시 당시 남사당 회원으로 '국풍81'에 참가를 하였다. 남사당에서는 풍물에 맞춰 결혼식 퍼포먼스를 준비하였다. 남사당 회원인 최종선과 배순애의 실제 결혼식을 '국풍81' 행사에 맞춰 올렸다.

지운하: (그 수입도 또 별도?) 그렇죠. (와 짭짤하셨겠다?) 짭짤한 게 아니고 차가 별로 안 막히고 그리고, 그때 당시에 내가 이제 직접 운전하고 워커힐에서 끝나고 평택까지 가서 공연을 하고 내가 그랬어. 보통 밤 12시, 1시 돼서 집에 들어가기 일쑤고. 아침에 그 대신 10시 11시까지 자는 거죠. 그게 문제가 아니고, 일본에서 조금 알려지기 시작하니깐 초청이 많이 와요.(2013. 7. 26)

비록 워커힐 소속으로 활동을 하긴 했으나 지운하 명인은 남사당 공연도 등한시 하지 않았다. 그래서 시간이 날 때마다 여러 지역을 다니며 회원들과 함께 공연을 펼쳤다. 그렇다고 반드시 남사당 회원들과 함께 공연을 한 것만은 아니다. 발이 넓다보니 여기저기서 불러주는 경우가 많았는데, 워커힐 일정과 겹치지 않는 선에서 공연을 다녔다. 본인이 직접 차를 몰고 다니다 보니 공연이 끝나면 밤늦게야 집에 들어갈 수 있었다. 쉬지 않고 공연을 펼친 연유로 당시만 하더라도 수입이 참 좋았다고 한다.

지운하: 그러고 나서 이제 워커힐에서 각 미군부대 위문공연도 하고 자선공연도 하고 그렇게 이제 근 18년을 워커힐에서 근무하다가 하숙생 부른 최희준, 그 형님이 이제 뭐 어렸을 때 송해 선생님 하고, 지금은 국회의원이지, 김을동 의원님 하고 뭐 다 누님 형님하고 그때 당시 웃음따라 관광열차라고 송해 선생님이 단장이었었어. 그리고 돌아가신 서영춘 씨, 구봉서 씨, 양석천이, 또…. 그리고 이주일 씨, 전부 다 같이 공연을 다녔었는데, 그때 이제 최희준 그 형님이 하숙생 부르고 막 뜰 적에, 지금은 죽었지만 김치타령 부른 김상범 씨라고 있었어, 오뚝이 부른. 그 상범이 형이 이제 현숙이 매니저까지 했던 거지. 그래서 밤업소라는 밤업소는 내가 다 다녔어.(2013. 7. 26)

워커힐 소속으로 활동하는 과정에서 지운하 명인은 국내 여러 곳을 다니며 공연을 하였다. 미군 부대를 가서 위문공연도 펼쳤으며 간혹 자선 공연도 하였다. 그런 활동을 하던 중에 당시 유명했던 '웃음따라 관광열차'라는 단체 회원들과 공연을 한 적도 있었다. 단체의 단장이었던 송해 선생님을 비롯해 당시 유명 코미디언 서영춘·구봉서·양석천 등과 함께 밤무대를 다니며 공연을 하였다. '웃음따라 관광열차'의 단장이었던 송해는 1927년 황해도에서 태어나 해주음악전문학교(현 평양음악대학) 성악과 출신의 엘리트였다. 1954년 27세의 나이에 제대한 송해는 이듬해부터 본격적인 악극단 생활을 시작했다. 전국을 떠도는 역마살 팔자가 이때부터 시작됐다. 송해라는 유랑의 역사는 이때부터 근 60년이 지난 지금까지도 이어지고 있다.[10] 그리고 1984년 워커힐 사물놀이 단장으로 근무시절에 판소리 양경애씨와 일본 공연 등 많은 활동을 함께했다.

지운하: 여기 무교동 가면 엠파이어, 무랑루즈, 카네기, 그냥 뭐 안다닌 데가 없다고. 그러니까 하루 저녁에 보통 5~6개를 뛴 거야. 그땐 뭐냐, 지금으로 말하자면 퍼포먼스. 퓨전. 양악 음악에 맞춰서 국악을 한 거야. 그러니까 쉽게 얘기해서 징고 음악. 이 음악이 나오면 여기 맞춰서 열두 발도 돌리고 소고도 돌리고 했던 거지. 그만큼 양악에 최초로 국악을 접목시킨 게 나였어. 그리고 그때 이제 방송 이름도 몰랐지만 방송도 많이 출연했고,

그래서 그때 밴드로 유명했던 사람이 신중현이라고 있었어. 그 신중현 씨가, "아 그러지 말고 우리 음악하고 한번 협연을 해보자." 그래서 우리 휘모리 가락, 자진가락하고 재즈 음악, 재즈도 즉흥적이고, 뭐 우리는 말할 것도 없고, 우리는 꾕과리, 꼭두쇠 리드에 따라서 덩덕쿵으로도 갔다가 굿거리로 갔다가, 자진모리로 갔다가 자진가락으로 갔다가, 뭐 여러 가지 형태로 바뀌니까, 그때마다 기타하고 트럼펫하고 드럼하고 신디사이즈라고 알지? 그게 이제 최초로 우리나라에 유행했을 때. 그래서 그걸 처음에 이제, 최초로 그걸 하니까, 음악 자체가 너무 좋으니까 이제 엠파이어에서 콜이 들어온 거지. 그래서 이제 그 엠파이어에서는 돌아가신 이주일 씨가 황제였었잖아. 그래서 이주일 씨가 이야기해서 이제 코미디언 이상해 씨하고 우리 국악하는 김영임이하고…(2013. 7. 26)

밤무대를 다니던 시절에 지운하 명인이 무대에서 공연을 펼쳤던 곳은 무교동의 엠파이어, 무랑루즈와 카네기 등이다. 이들은 모두 당시에 물이 좋기로 유명했던 곳이다. 다른 연예인들과 무대를 펼쳤던 지운하 명인은 주로 그의 장기인 국악을 많이 보여주었다. 퓨전이든 양악이든 간에 음악에 맞춰 열두 발 상모도 돌리고 소고도 쳤다. 그런 점에서 양악과 국악을 맨 처음 접목시킨 주인공이 바로 지운하 명인인 것이다. 심지어 밴드로 유명했던 신중현이 찾

아와 자기들 음악과 지운하 명인의 음악을 협연해보자는 제안을
받고 함께 연주를 하였다. 꽹과리와 양악기로 새로운 음악을 시도
한 것이다. 그런 활동을 하면서 만났던 사람이 이주일을 비롯해 코
미디언 이상해와 그의 부인 김영임이다.

지운하: 전에 아 그런 걸 내가 빼먹었다. 우리가 올림픽을 88
년도에 했지. 그리고 아시안게임을 86년도에 했어. 그때 내가 죽
은 정재만이하고 내가 그때 워커힐에 있을 때니까는 장구로만
국악예고 애들하고, 계원예고 애들하고, 그때 내가 또 계원예고
도 나가고 그랬으니까. 한 300명이서 장구로다만 짜가지고 한강
고수부지에서 공연한 적 있어. (자세하게 좀 얘기해주세요, 자세하
게 그걸 어떻게 준비하셨는지) 그때 한강의 날이라고 제1회 땝니다.
그게 근데 워커힐 다닐 적에 워커힐에선 민속으로선 최고의 내
가 권위자고 안무자고 이러니까는. 돌아가신 고 박귀희 선생님
이 지운하 불러다가 같이 저기 근데 정재만이도 우리 국악예고
출신이란 말야. 나한텐 2년 후배지만 박범훈이 하고 다 동깁니
다. 그래서 이제 정재만이는 숙명여대인가 거 무용과 교수로 있
으면서 그래서 그 무용과 애들하고, 나는 이제 국악예고 애들하
고, 계원예고 애들하고, 다 합해서 한 300명을 놓고, 장구 예를
들어 덩따따쿵따쿵을 가르치면 이제 일일이 300명이 똑같이 그
걸 맞춰야 되는데, 조금 빠르게 치는 사람이 있고, 조금 느리게

치는 사람이 있을 거 아녜요. 근데 이게 호흡적으로 맞추기가 굉장히 힘든 거예요. 그런데 그 계단에 올라가지고서, 이제 처음에 가르칠 때는 각 강사선생을 몇 명씩 파견을 보냅니다. 예술학교에 보내고, 계원예고로 보내고, 어디로 보내고 이렇게, 그래가지고 이제 아시안게임 할 때 총 모여서 합동연습을 하는 거예요. (합동연습을 며칠 하셨습니까?) 합동연습은 며칠이 아니죠, 한 달 동안 하다시피 한 거죠. (반응이 어땠습니까? 그 당시) 그래서 이제 한 달 동안 이렇게 하다가 어느 정도 맞으니까 아시안게임 때 공연을 종합운동장에서 보여줬던 거죠. 보여주고 그때 서울시장이 너무 좋았다고, 그러면서 그때 표창을 준 거예요.(2013. 7. 26)

지운하의 국내 공연 중에서 빼놓을 수 없는 것이 아시아게임 공연이다. 86년 아시안게임은 우리나라에서 개최하는 최초의 종합 국제대회로, 2년 뒤에 개최될 88서울올림픽을 대비한 일종의 리허설 성격을 띤 대회였다. 지운하 명인은 88년 올림픽 때도 기념식 도중에 공연을 하긴 했으나 86년 아시아게임 때 국악예고와 계원예고 학생 300명과 펼친 공연이 기억에 남는다고 한다. 본 공연에 앞서 학생들과 함께 한강 고수부지에서 장구를 치는 연습을 하였다. 그런데 학생들이 치는 장구 속도가 달라서 고생을 했다는 것이다. 그렇게 한 달 동안 연습을 한 끝에 종합운동장에서 관객들 앞에서 무대를 펼쳐보였는데, 호응이 정말 좋았다고 한다. 그래서 그

공연을 지켜본 서울시장이 공연이 끝나고 나서 감사의 의미로 상
장을 주어 받았다고 한다.

해외에 남사당놀이의 진수와 가치를 알리다

다른 무형문화재도 가치가 있긴 하나 남사당놀이만큼 기예능
이 다양하고 뛰어난 무형의 문화재는 찾아보기 어려울 것이다. 단
순히 하나의 연희만을 익히는 일도 버거운데 여러 가지 연희는 물
론이거니와 관련 악기도 다뤄야하다보니 그만큼 가치가 높았던 것
이다.

남사당의 가치는 국내보다 세계에서 먼저 인정을 받았다 해도
과언이 아닐 것이다. 일찍부터 일본에서 초청을 했다는 사실도 그
렇지만 그들 나라에서는 흔히 볼 수 없는 수준 높은 다양한 볼거
리를 제공한다는 점에서 적지 않은 외국인들이 남사당에 매료되었
던 것 같다. 풍물을 바탕으로 버나, 살판, 어름, 덧뵈기, 덜미로 이
어지는 과정은 관람객들의 눈을 사로잡기에 충분하였던 것이다.
특히 남사당의 풍물은 인사굿을 시작으로 돌림벅구·선소리판·당
산벌림·허튼상치기 등 다양한 내용으로 구분될 정도로 기예가 뛰
어났다.

지운하 명인은 앞서 소개하였듯이 일찍부터 해외에서 공연을

하였다. 입대 전부터 일본을 다녀왔고 제대 후에도 여러 국악인들과 함께 해외 공연을 다녔다. 초기에는 주로 일본이 주요 무대였으나 시간이 흐르면서 점차 다양한 국가에서 공연할 기회를 얻었다. 지운하 명인은 선운각과 워커힐 등에 소속되어 활동 했음에도 불구하고 다양한 공연을 펼칠 수 있었던 것은 무엇보다 좋은 기예능을 지녔기 때문이다. 특정 단체에 소속되지 않았더라면 더 많은 기회가 있었을지도 모른다.

1970년대의 해외 공연에서 빼놓을 수 없는 곳이 바로 대만에서의 공연이다. 워커힐 소속으로 있었던 때에 초대를 받아 대만을 갔던 것이다.

> **지운하**: (대만에서는 주로 무슨 고생하셨어요?) 대만 가서는 그 때는 외국을 그렇게 많이 안다니고 일본 월남 뭐 이렇게만 다닐 땐데. 이제 대만이라는 덴 이제 처음 간 거죠? 처음 갔는데 이제 그 뭐 향신료 땜에 그런지 하여간 음식도 그렇고 이제 여러 가지로다가 그때 이제 그런 기억이 이제 많이.(2015. 7. 1)

일본을 자주 다녔지만 처음으로 대만에 가서 펼친 공연이 기억에 많이 남는다고 한다. 그 해가 1975년인데, 머물러 있는 동안 음식 때문에 고생을 많이 하였다. 처음 먹어본 향신료가 입에 맞지 않다보니 그랬던 것이다.

지운하: 그러다 1975년도에 제가 대만에 가게 돼요. 대만에 가가지고서 3개월 동안 대만에 가게 됐는데. 한 달 공연했는데 그때 장개석이가 타개를 해요. 장개석이가 죽게 되죠, 1975년도 에. 그래서 사실은 공연도 못하고 한 달 동안 대만에서 있었던 적이 있었어요. 그래가지고 다시 한국에 와서 워커힐 그만두게 된다.(2015. 7. 1)

당초 3개월 공연 일정으로 계약했으나 장개석이 죽는 바람에 한 달 정도만 공연하고 귀국하였다. 아쉬움이 많이 남았지만 사정 이 그러하니 어쩔 수가 없었다. 지운하 명인은 대만에서 돌아와 그 동안 다니던 워커힐을 그만두고 본격적으로 외국 공연을 다니게 되었다. 워커힐에서 나온 것도 해외공연을 다니고 싶은 마음이 컸 기 때문이었다.

지운하: 제가 어디로 가게 되냐면 CIOFF라고 전세계민속포 크페스티발이라고 있어요. 그래서 첨에 미국에 갔는데, 박금론 사건 알거에요. 그래서 그때 숭의여전에서 우리가 연습을 해가 지고서 거길 가게 되는데 거기서도 이제 사실 돈 한 푼 못 받게 되죠. 미국 한 달 동안 LA로 해서 뉴욕으로 해가지고서 워싱턴 이렇게 들렀다가 온 기억이 납니다.(2015. 7. 1)

1970년 중반 워커힐에서 나와 지운하 명인이 공연을 목적으로 간 곳은 미국이다. 지금까진 동아시아가 주요 무대였다면 처음으로 미국이라는 큰 무대에 서게 된다. 당시 미국에서는 '세계민속포크페스티발'이 열렸는데, 한국을 대표해서 그 축제에 참가하였다. 이 축제는 여러 나라에서 자기네 나라의 민속연희 공연을 준비해 와 행사 기간 동안 공연을 하던 형태로 진행되었다. 지운하 명인이 속한 예술단은 숭의여전 등에서 열심히 준비해 미국을 가게 된다.

지운하 명인이 언급한 CIOFF(국제민속축전기구협의회)는 1970년에 창설된 유네스코 산하 기구로, 민속예술과 전통분야에 대한 이해 및 세계 국민들 간 우의증진, 전통예술과 아마추어 예술 활동의 증진 보호, 민속축제에 관한 문화적·예술적·조직적 수준 향상을 목적으로 한다. 우리나라는 1980년 핀란드 총회 개최 시에 가입하였다.[11] 남사당 전통 민속공연은 유네스코 자문협력기구인 국제민속축전기구협의회CIOFF 회원 축제로 인정돼 2012년 안성

세계민속축전을 유치했다.

> **지운하**: 아니 소문이 나는 게 아니고, 국내 공연은 우리가 이제 우리 전통문화를 보여주니까. 국립국악원이라는 데는 퍼포먼스나 창작하는 데가 아니라 전통을 사수하는 데야. 우리 남사당도 마찬가지고, 근데 외국에서는 우리 전통만 가지고 하면 안 되지. 그니깐 나부터도 꽹과리 칠 때 꽹과리 가락이 틀려. 국내에서는 진짜 그야말로 더 잘해야 되고. 외국가면은 한마디로 쇼 비슷하게 아주 경쾌하게 보기 좋게, 그런 것은 즉흥적으로 떠오르는 거죠.(2015. 7. 1)

해외 공연은 지운하 명인에게 있어 더없이 소중한 경험이었다. 국내에서의 공연도 중요하지만 우리 것을 외국인들에게 보여준다는 사실 자체도 뿌듯했고, 공연을 보고 환호하는 모습을 보면 가슴이 뭉클해질 때도 많았다. 무엇보다 앉아 있는 관람객들과 호응을 하기 위해 준비해간 내용을 외국인들이 호응해줄 때의 기분은 뭐라고 표현할 수 없을 정도였다고 한다.

> **지운하**: 이제 1981년도에 국풍81로 인해서 우리 국악이 조금 성행하게 되죠. 그리고 1982년도에 그때 문화부 장관이 이중희 장관이었었고 차관이 허문도 씨가 차관이었었는데, 그때 당시에

다시 CIOFF라고 전세계민속포크페스티발을 또 떠나게 돼요. 그렇게 국풍81 끝나고 82년도에 CIOFF라고 전 세계 민속 페스티벌. 그걸 떠나게 되는 거지. (어디로요? 그게 어딨어요?) 그때는 문화관광부였었지. 그랬을 때 중앙대학교 무용과하고 엮어가지고 돌아가신 진도북춤 명인이었던 박병천 선생하고 나하고 이제 같이 간 거야. (어디에요? 장소가?) 이제 유럽, 11개국을 돌고 온 거야. 2개월 간. 그래서 유명한 대금의 원장현 선생이라던가, 다 같이 돌고 김덕수 사물놀이에다가 강민석이, 얘네들하고 떠나게 되는 거지. 그래서 이제 82년도에서부터, 82년도 봄에 출발해서 7월 달 정도 왔을 거야.(2015. 7. 1)

지운하 명인은 '국풍81' 행사 이후 더 많은 해외공연 기회를 얻게 된다. '국풍81'은 여러 가지 면에서 국악의 대중화에 기여를 하였던 것이다. 지운하 명인 역시 이 행사가 끝난 다음해(1982년)에 다시 한 번 전 세계민속페스티벌에 참가하게 되었다. 문화관광부의 후원을 받아 중앙대학교 무용학과 학생들과 고인이 된 진도북춤의 명인 박병천 선생, 대금의 원장현, 사물놀이로 이름을 날리던 김덕수와 강민석 등도 예술단에 포함되었다. 이들은 유럽 11개국을 순회하는 일정으로, 주요 국가는 프랑스, 영국, 독일, 스위스, 스페인 등이었다.

> **지운하**: 이제 유럽, 11개국을 돌고 온 거야. 2개월 간 거지. 82년도 봄에 출발해서 7월 달 정도 왔을 거야. 그러고 나서 워커힐에서, 그때 워커힐이 선경재단이었었거든. 그래서 워커힐에 예술 감독으로 있던 이수형 씨라고 하는 분한테 연락이 와서 다시 워커힐에 입사를 하게 된 거지.(2015. 7. 1)

　　유럽 순회공연을 마치고 7월 정도에 한국에 도착했는데, 전 직장이었던 워커힐의 예술 감독으로부터 연락이 왔다. 그가 연락을 한 이유는 워커힐 가야금 식당에서 사물놀이패를 만들어 저녁 시간마다 공연을 해주었으면 하는 제안을 하기 위해서였다. 평소 친분이 있었던 분이고 전 직장이었던 만큼 지운하 명인은 흔쾌히

제안을 받아들였다.

> 지운하: 2개월 동안, 그리고 2개월 동안 공연하고 한국에 와
> 서 이제 또 한국에 오면 그렇게 돈 버는 그게 별로 안 되니까. 그
> 때는 밤업소가 수입이 괜찮으니까는 그렇게 할라 그러는데, 워
> 커힐에서 이수형감독이라고 그 양반이 한번 찾아왔어요. 그래
> 서 너가 74년도에 워커힐에 있었기 때문에 그때 그 실력가지고
> 니가 사물놀이를 만들어서 워커힐에 단장으로 들어와라. 그럼
> 내가 사장님하고, 그때 신광일 사장이었었는데, 사장하고 얘기
> 를 해서 만들테니까는. 그럼 아주 굉장히 좋은 조건이잖아요.
> 그래서 그때 당시에 유럽 같이 갔던 강민석이 하고 최종석이 하
> 고 나하고 진명환이 하고, 진명환이는 유럽에 안 갔지만은. 그때
> 가 이제 1984년도에요. 1984년도 남사당이 일본에서 초청을 받
> 아서 또 가게 된 거에요.(2015. 7. 1)

그렇지 않아도 경제적인 부분 때문에 고민하고 있던 찰나 그
의 제안을 받고 다시 워커힐에 입사를 한다. 워커힐에 사물놀이가
필요하니 지운하 명인을 단장으로 하여 예술단을 만들어 들어오
라는 제안이었다. 조건도 무척 좋아 망설임 없이 바로 입사를 하게
된다. 당시 사물놀이패 멤버는 강민석, 최종석, 진명환이었다. 워커
힐에 입사를 한 뒤로는 5년 동안 한 번도 빠지지 않고 열심히 공연

을 하였다. 그곳에서 공연을 하다 보니 1984년도에 일본에서 초청을 받아 공연을 한 적도 있다.

워커힐에서 활동하는 동안에는 사정상 해외 공연을 자주 다닐 수는 없었다. 가까운 일본정도면 가능했지만 특별한 사유가 없이 유럽이나 미국 등 먼 나라로의 공연은 거의 불가능하였다. 그럼에도 지운하 명인은 기회가 되면 지친 몸을 이끌고 해외 공연을 다녔다. 돈을 벌기 위한 목적보다는 우리나라를 대표하는 남사당을 해외에 널리 알리고 싶은 마음이 더 간절하였다. 무엇보다 외국인들을 대상으로 공연을 펼치고 그들과 호응하며 판을 벌이는 일이 재미가 있었다. 그래서 해외 공연을 갈 때면 그들의 눈높이에 맞는 특별한 무언가를 준비해 가곤 하였다. 우리나라에서 벗어나 남사당놀이를 한 차원 더 발전시키기 위해서는 반드시 필요한 작업이라는 것을 일찍부터 깨달았기 때문에 그러한 부분을 소홀히 할 수 없었던 것이다.

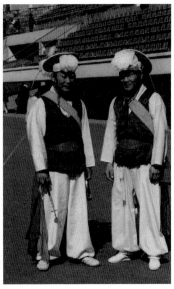

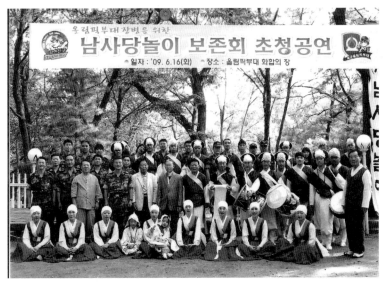

수장으로 남사당보존회의 발전을 도모하다

지운하, 남사당보존회를 이끌다

지운하 명인은 1990년대 이후 남사당보존회의 핵심인물로 자리 잡게 된다. 1986년 이수자로 임명되면서부터 2011년 남사당보존회 이사장으로 추대되어 퇴임하기까지 남사당 발전에 많은 공을 세운다.

지운하: 꼭두쇠는 남사당의 판을 이끌어 갈 수 있는, 그래서 꼭두쇠의 규율은 군대의 규율보다 더 엄하고. (규율이 따로 있습니까? 어떤 규율이 있습니까?) 남사당의 규율은 뭐 어마어마하지. 꼭두쇠. 지금은 뭐 그런 규율은 없지만, 우리 삐리 때만 해도, 어렸을 때만 해도 꼭두쇠는, 여기 상이 없잖아? 상이 없으면 붓통이라도 갖다 놓고 독상을 차려줘. 그리고 단원들은 큰 함지박에다가 반찬이고 뭐고 비벼서 섞어 먹잖아. 꼭두쇠는 자기 밥그릇이 있어. 그래서 자기 밥그릇에다가 동작 빠른 사람들은 뭐 두 번 세 번씩 갖다 먹고. 이제 저승태라 그래서 한 7~80 되신 분들은 연희를 상실하게 되지, 연세가 들어서. 그래서 그런 경우에는 다른 삐리들이 존경하는 차원에서 이제 대접을 해 드리고, 꼭두쇠는 상징적으로 하는 거고. 근데 계급이 어떻게 되냐면

은, 지금은 이사장 뭐 이러지만 옛날에는 우리가 중요무형문화
재 제3호 남사당놀이, 이러면 남사당놀이 보존회가 있잖아. 그
럼 보존회 회장, 지금은 사단법인도 내고 이랬으니까 사단법인
이사장, 그런 게 있으니까 그렇지만 옛날엔 그런 게 없잖아. 우리
가 중요무형문화재 되기 전에는 그냥 남사당 자체. 거기서는 꼭
두쇠가 왕초 노릇을 하는 거지. 황제 노릇을 하는 거야.(2013. 7.
31)

남사당패는 일정한 거처가 없이 꼭두쇠라는 우두머리를 중심
으로 대집단을 이루었던 남색男色조직으로, 전문적 예능을 통해 생
계를 유지하며 전국을 떠돌았다. 많게는 40~50명이 한패거리를
이루었기 때문에, 그 조직은 일사불란하게 움직였으며 획일적이라
는 평을 들을 정도로 엄격하였다.[1] 즉, 남사당은 단체의 특성상 규
율이 엄격했던 것이다. 선후배 간의 체계도 그렇지만 꼭두쇠까지

올라가는 과정은 결코 만만한 길이 아니다.

남사당놀이는 풍물을 비롯하여 버나, 살판, 줄타기, 인형극, 덧뵈기 등을 연행하였는데, 이처럼 여러 명이 함께 돌아다니며 공연을 펼친 관계로 체제가 잡히지 않으면 조직이 제대로 굴러갈 수가 없었다. 그래서 위계질서가 굉장히 중요했던 것이다. 지금이야 그런 모습을 찾아보기 어렵지만 지운하 명인이 삐리로 활동하던 시절만 하더라도 위계질서를 중요시하는 분위기가 그대로 이어져 왔던 것이다. 남사당의 최고 자리에 있는 꼭두쇠의 힘은 절대적이었다. 조직체계가 바뀌면서 그러한 힘이 이사장으로 옮겨오긴 했으나 그 시절엔 누구도 건드릴 수 없는 존재가 바로 꼭두쇠였던 것이다.

지운하: (그러면⋯ 죄송한데요, 한 단체는 보통 몇 명씩 있어요? 선생님이 인간문화재 되기 전에.) 그게 이제⋯. 지금은 통합돼가지고⋯. 예전에 걸립패 다닐 때 잘 되는 단체는 보통 열대여섯 명, 그리고 이제 평균적으로 열 명 내외로 다녔었다. (그럼 대충 그 정도 하고⋯. 거기서 세분화 될 수도 있고, 사람마다 다르기 때문에⋯. 그러니까 규율은 꼭두쇠가 한마디 하면 다⋯. 100프로.) 그렇지. 그래서 이제 그런 것이 진짜⋯. 배신이거든. 해선 안 되는 거야. 그래서 전체적으로 각 뜬쇠들을 다 집합시켜서 잔대미 공사라고 있어. 잔대미 공사는 기합, 말하자면. 그래서 남사당의 멍석말이라는

게 나와. 그래서 그 잘못한 사람은 멍석에다 말아서 물을 축여서 단원들이 돌아가면서 빠따를 치는 거야. 그러면서 내쫓아. (뜬쇠들끼리 합의를 보는 거네요? 이 뜬쇠가 문제가 있으면 나가라.) 그렇지. 그렇게 해서 나가라 해가지고 나간다고. 그건 법적으로 그렇게 돼있으니까. 그건 남사당만의 법이야, 솔직히 얘기해서. 그래서 남사당엔 그런 규율이 있다. 그래서 남사당에서는 잘못했을 적엔 잔대미 공사를 한다. 그런데 그건 꼭두쇠가 하는 게 아니고, 꼭두쇠가 각 뜬쇠를 불러. "야 장구파트에서 누가 이런 행동을 하더라. 북파트에서 이런 행동을 하더라, 소고 파트에서 이런 행동을 하더라, 주의 좀 줘라." 말 한마디 딱 하면은 그다음 뜬쇠들이 자기 파트 다 집합시켜. 집합시켜서 이유도 없이 단체기합을 주는 거야. 단체기합을 주면 거기서 또 고참들이 있을 거 아냐. 그러니까 군대로 말하자면 줄빠따야. 이제 꼭두쇠 말 한마디가 무서운 거지.(2013. 7. 31)

남사당패의 규율은 명문화되어 있지는 않았지만, 규율의 전권은 꼭두쇠가 쥐고 있었다. 지운하 명인이 남사당에서 활동하던 시절엔 잘못을 저지르면 남사당 규율에 따라 처벌을 받았다. 이를 일명 잔대미 공사라고 한다. 그래서 꼭두쇠가 각 파트를 담당하는 '뜬쇠'를 불러 "누구누구는 손 좀 봐야겠다."는 이야기를 하면 뜬쇠가 단체로 기합을 주었다. 군대보다 더 가혹할 정도였다. 간혹 그

런 생활을 버티지 못해 나가는 경우도 있었다.

남사당패에서 똑같이 엄격했던 것은 도망자에 관한 것이다. 그 외에 식구들의 물건을 훔치지 말 것과 패거리 내의 이야기를 밖에 내지 말 것 등은 남사당패에서 꼭 지켜야 할 규율이었다. 이를 어겼을 때의 징벌 방법은 볼기를 치는 경우가 많았으나 때로는 끼니를 굶기기도 하였다.[2] 하지만 다양한 사람이 모인 단체를 이끌어 가기 위해서 이러한 규율은 반드시 필요한 것이다. 지운하 명인 역시 어릴 땐 불만도 많았지만 지금에 와서 돌이켜보면 조직을 이끌고 나가기 위해서는 반드시 필요한 부분으로 생각하고 있었다.

> **지운하:** 그리고 비가 오거나 날이 춥거나 그러면 공연을 못할 거 아냐. 공연을 못 하면 시골 같은데 가면 이런 큰 사랑방이 있어. 이런 사랑방에 묵게 돼. 그러니까 이걸… 배를 누가 채워 줄 거냐고. 그러니까 삐리들이 다니면서 구걸을 하는 거지. 밥도 얻어오고, 국도 얻어오고, 쌀도 얻어오고, 그래서 삐리들이 절 공부를 많이 하게 되지. 천수심경이라던가 반야심경이라.(2013. 7. 31)

그리고 공연이 없어 쉬는 날이면 삐리는 선배들의 식사를 해결하기 위해 밥이며 국을 얻어 오는 일도 해야만 했다. 그리고 목탁을 두드리며 천수심경이나 반야심경을 외우기도 하였다. 삐리는 꼭두쇠들의 판별에 의하여 적당하다고 인정되는 놀이에 배속되

어 잔심부름부터 시작하여 한 가지씩의 재주를 익히는 사람을 일컫는다. 남사당 패거리 사이에는 이 삐리의 쟁탈전이 치열하였는데, 그것은 자기 몫의 암동모를 갖기 위한 방편도 되겠지만 그보다도 반반한 삐리가 많은 패거리가 일반적으로 인기가 있었기 때문이다.[3]

지운하: (그럼, 주로 선생님이 몸담고 어릴 때부터 봐 오셨지만, 그럼 선생님이 지금까지 본 꼭두쇠는 몇 분이셨어요?) 내 위에 처음엔 남운용 씨 하다가 그다음엔 최은창 씨 하다가, 그다음엔 송수갑 씨 하다가, 그다음엔 김재원 씨 하다가. (그게 위로 올라가는 순서죠? 김재원 씨가 제일 나이가 많으신 거예요?) 아니지, 남운용 씨가 제일 나이가 많고, 그다음엔 송수갑, 그다음이 최은창, 뭐, 박계순 씨 그다음이 김재원 씨. (그럼 그다음에 선생님이세요?) 그렇지. (아, 그럼 선생님 위로 다섯 분을 보신 거네요?) 그렇지. 그렇게 쭉 내려와서 보통 남사당 판을 끈다 그러지. 그런 사람들이고, 지금은 나 이외에도 판 끄는 사람은 많지.(2013. 7. 31)

예전의 조직화된 모습이 약화되긴 했으나 지금도 남사당은 여느 단체보다 규율이 강하다. 시험과 일정한 절차를 거쳐 보직이 주어질 뿐만 아니라 추대를 통해 이사장 등을 정하기 때문에 그러한 자리를 차지하기 위해선 인품이 무엇보다 중요하다. 이러한 과정을

거쳐 지운하 명인은 1990년대 중반부터 본격적으로 남사당보존회를 이끌어갔다. 1995년도에는 남사당놀이보존회 단장으로 선임되었으며, 같은 해에 풍물부문 전수조교로 위촉되었다. 2011년에는 남사당보존회 이사장으로 추대되었다.

지운하 명인이 이사장으로 추대되기 전에도 많은 선배들이 남사당을 이끌었다. 지금이야 이사장의 책임권한이 크지만 예전엔 꼭두쇠의 역할이 중요하였다. 지운하 명인이 기억하고 있는 남사당의 꼭두쇠는 남운용, 송수갑, 최은창, 박계순 선생이 실질적인 남사당의 지도자였다. 그 뒤로 김재원 선생이 남사당보존회의 리더 역할을 담당하였다.

지운하: (그럼 선생님. 문제는요, 인간문화재가 되기 전에는 꼭두쇠의 역할이 커요. 근데 문제는 인간문화재 지정이 되는, 그런 사람이 꼭두쇠가 되는 거예요?) 아니지. 인간문화재라고 해서 다 꼭두쇠가 되는 것은 아니고. (그러니까 제 말은, 인간문화재가 되면 꼭두쇠 역할이 축소가 되는 거 아니에요?) 축소가 되는 건 아니지, 예를 들어서. (지정 이후에, 제 이야기는, 인간문화재로 지정되기 전과) 지정되기 전에는, 예를 들어서 꼭두쇠가 됐던 뜬쇠가 됐던 삐리가 됐던 상관이 없어. 상관이 없고, 예를 들어서 내가 인간문화재가 됐잖아? 인간문화재가 됐어도 꼭두쇠는 변함이 없다 이거야. 그리고 엄격히 따지면 인간문화재라는 것은 정부에서 인정을 해주고 지

정을 해주고 전승비가 나오니깐 그런 거고. 꼭두쇠는, 이거는 우리 남사당에서만 지켜갈 수 있는 그런 역할이야. 그러니까 파워로 보면 인간문화재 보다는 꼭두쇠가 더 쎄다고 볼 수 있지. (지금도?) 그럼 지금도. 박용택 씨 같은 사람은 인간문화재고 나는 인간문화재가 못 됐잖아. (그런데도 꼭두쇠죠?) 그렇지. (박용택 씨는 이사장이고?) 아니. 이사장이 아니고 그냥 인간문화재지. (아…! 그러면 꼭두쇠는 전반적으로 공연 중심의 판을 움직일 수 있는 사람이고.) 그렇지.(2013. 7. 31)

남사당의 실질적인 힘을 지니고 있던 꼭두쇠의 역할은 인간문화재 제도가 등장한 이후에도 그 역할이 막중하였다. 삐리를 시작으로 꼭두쇠까지 올라오는 과정 자체가 힘들뿐만 아니라 아무나 될 수 없는 자리이기에 구성원들의 존경을 받게 되었던 것이다. 국가에서 지정해주는 인간문화재의 힘도 결코 무시할 수는 없지만 지금도 남사당 내에서 꼭두쇠의 힘은 막강한 것이다.

지운하: 이제 물론 그런 것도 있지. 그런 것도 있는데, 그런 것은 논리적으로 따져서, 만약에 자네가 꼭두쇠 능력이 돼, 근데 지금 내가 꼭두쇠를 하고 있어. 그럼 이제 내가 어느 정도 나이가 먹고 기능을 상실했을 적에, 사람들에 이런 말이 있잖아. 박수 칠 때 뒤로 떠나라. 그게 현명한 것이다. 그래서 이제 임명을

하게 되지. 다음번엔 니가 꼭두쇠를 해라. 그걸 이제 꼭두쇠가 하는 거야. (아…, 이제 꼭두쇠가 후대 사람들을 임명을 해 주는구나) (2013. 7. 31)

예전에는 지금과 달리 한패의 남사당을 이끌던 꼭두쇠가 자신의 능력을 상실해가면, 능력이 좋거나 성품 등이 뛰어난 다음 꼭두쇠를 정하는 경우가 있었다. 일종에 차기 꼭두쇠를 점찍어 놓는 것이다. 그런 경우에도 역시 다른 회원들에게 미리 의견을 물어보았다.

지운하: 이제 그런 것은 나중에…, 논리적으로, 합법적으로 선거를 해. 선거를 해서 누구를 이제…, 너도 나도 학습적으로 다가는…, 내가 판굿 다 가르치고, 꽹과리 역할 다 가르치고 다 가르쳐. 또 다른 사람들도 판굿 다 가르치고 다 가르쳐, 내 동료들도 말하자면. 자, 그러면은 실력이 셋이 다 똑같은데, 자네는 내 제자고, 한 사람은 우리 진명환 제자고, 한 사람은 최종국 제자고, 그러면 지금 현재는 내가 꼭두쇠야. 그래서 나는 자네를 시키고 싶은데, 내가 자네를 시키게 되면, 이 두 사람들은, "아. 자기 제자니깐은…" 하면서 삐뚤어져. 그럼 합심을 안 할라 그러지 보통. 그러니까 합리적으로 논리적으로 규율을 해서, 그럼 너들 세 명이 똑같이 놓고 했을 때, 사이드에서 밑에 삐리들이나 가열들한테 선거를 하게 돼. 그래서 인기가 많은 사람. 자

네가 아무리 학습이 좋고 판을 리드를 잘한다고 하더라도, 밑에
사람들한테 별 볼 일 없으면은 떨어지는 거야. 근데 학습은 조금
별 볼 일이 없어도, 단원들한테 잘해주고, 호감을 갖게끔 그렇게
하고 그러면 그 사람이 되는 거야. 그런데 그 사람이 됐는데, 과
연 실제 판을 이끌었을 때, 엉망진창으로 이끌게 되면, 그건 그
냥 볼 것도 없이 바로 낙향이야. 그럼 그거는 이제 밑에 단원들
이 다 알잖아. 그럼 그건 어쩔 수 없는 거야.(2013. 7. 31)

남사당패는 상당히 엄격한 조직이었는데 이 중 우두머리를 꼭
두쇠라고 불렀다. 꼭두쇠란 명실상부하게 패거리의 대내외적인 책
임을 지는 우두머리로 남사당의 생활 전반 및 놀이에 모든 결정을
내렸다. 따라서 그의 능력에 따라 한패거리의 운명이 좌우되기도
하였다. 남사당의 최고봉인 꼭두쇠가 되기 위해서는 여러 가지 조
건을 충족해야 한다는 사실은 예나 지금이나 마찬가지이다. 걸립
을 다니던 시절에도 삐리에서 뜬쇠, 그리고 꼭두쇠로 올라가기 위
해서는 회원들에게 인심을 잃으면 높은 자리로 오르기 어려웠다.
꼭두쇠는 의외로 투표를 통해 선출되었으며, 특별한 사유가 없는
한 별다른 임기의 제약이 없이 우두머리 직을 수행했다. 다만 이렇
게 선출된 꼭두쇠가 제 역할을 하지 못하면 그에 대한 책임을 지고
낙향을 하였다는 것이다.

지운하 명인은 삐리에서 시작하여 꼭두쇠는 물론이거니와 남

사당보존회의 이사장직을 역임하였다. 아무나 걸어갈 수 없는 길을 걸을 수 있었던 이유는 재능도 중요했지만 무엇보다 다른 사람들에게 공감을 얻을 수 있었기 때문이다. 다만 선배 꼭두쇠와 이사장들에 비해 그에게 놓인 짐들이 생각보다 무거웠다. 시대적 흐름에 따라 남사당을 발전시켜야 했고, 흩어져 있던 회원들의 힘을 모아 미래지향적인 단체로 발돋움하기 위한 노력을 기울여야 했기 때문이다. 항상 이런 부분을 생각하면서 단체를 이끌어 가기 위해 부단히 노력하였다. 앞선 선배들이 남겨놓은 지대한 공을 무너뜨리지 않으려고 신경을 많이 썼던 것이다. 그래서 남사당보존회 이사장에서 물려나고 지금까지도 어느 누구보다 남사당 발전에 기여하고자 노력하고 있다.

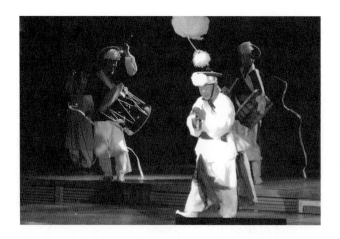

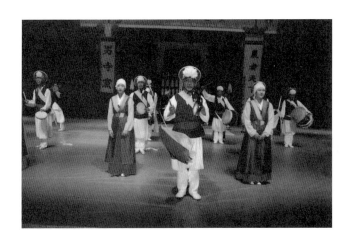

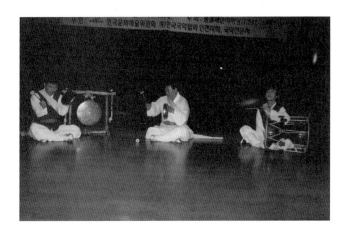

국립국악원에서 잊을 수 없는 기억을 만들다

1999년 지운하 명인은 18년이 넘는 기간 동안 정성을 쏟았던 워커힐에서 퇴임하고 국립국악원으로 자리를 옮기게 된다. 지운하 명인이 이직을 하게 된 이유는 그가 남사당에서 쌓아온 업적을 국가 기관에서 인정해 준 덕분이었다.

> **지운하:** 99년도까지만 해도 내가 국악원에 최고지도위원으로 들어가면서, 99년도 3월 8일 날짜로 발령을 받고 워커힐은 99년도 5월달까지 다닌 거예요. 왜 그냐면 내가 갑자기 그만두면 안 되니까는 국악원에 가면서도 내가 있던 자리를 만들어놓고 가야 돼요. (뽑아서?) 네. 그래서 훈련시켜가지고. (누굴 시켰어요?) 그때 당시에 김운태고. (김운태 선생님을 단장으로 모신 거죠?) 그렇죠, 네. (그면 지금도 워커힐에 이 단이 있겠네요?) 지금은 없어졌어요. 하니비 자체가 없어졌다고. (그러면 워커힐 있다가 계속 누가 국립국악단으로 오라고 얘길 하신 거예요?) 그때는 당연히 오라고 스카웃했으니까. 그거는 문화체육관광에서 발령을 내요. 제가 워커힐에서 근 한 20여 년 동안 열심히 공연을 하고 하니깐. 아는 사람들은 다 알거든요.(2015. 7. 1)

1999년 문화체육관광부에서는 국립국악원 최고위원으로 발

령을 낸다. 그래서 국립국악원에 새롭게 둥지를 틀게 되었다. 국립국악원은 민족 음악의 보존과 발전을 도모하기 위해 설치된 기관이다. 1950년 정부에서 국립국악원 직제를 공포하고, 이듬해에 문교부장관 관장 하에 종래의 이왕직 아악부李王職雅樂部을 개편하고 개원하였다.[4] 국립국악원의 직제는 1950년에 공포되었으나, 전쟁으로 인하여 1951년 부산에서 개원하였으며, 수복 후에 운니동과 장충동 청사를 거쳐 1987년 현재의 서초동 청사로 이전하였다. 2010년 현재 문화체육관광부 소속기관으로 국악연구실·기획관리과·장악과·국악진흥과·무대과를 두고, 정악단·민속악단·무용단·창작악단 등 네 개의 소속연주단을 운영하고 있다. 정악단은 궁중음악의 전통을 전승한 연주단이며, 1979년에 창단된 민속악단은 판소리를 비롯한 산조, 민요, 병창, 사물놀이 등 민속음악의 전승을 위해 연주활동을 펼치고 있다. 1962년에 창단된 무용단은 정재와 일무를 포함한 궁중무용, 승무·탈춤 등 민속무용, 다양한 창작무용을 선보이고 있다.[5]

지운하: 아니 송해 선생님하고 알게 돼서가 아니고, 그때는 내가 텔레비전 막 나오고 이럴 때 진짜 잘 팔렸어요. 그때 당시에 뭐 역마[6]라는 영화촬영, 노다지[7] 뭐 이런 거 영화촬영도 많이 다녔고. 민속 이런 저기로다가. 그럭하고 이제 쇼단에 들어가 보니까는 송해 선생님이 단장이더라 이거죠. 그때 이제 돌아가신

서영춘 씨, 구봉서, 뭐 배삼룡 씨는 그 후에 좀 나왔지만, 그때 노래 부른 것이 누구냐 최희준 의원이라고 최희준, 하숙생 부른. 그 양반이 내가 형님 형님해가면서, 그때 위키리 전부 다 있고 뭐 그럴 때, 그럼 이제 그 양반이 나를 많이 도와준 거죠. 근데 그때 99년도 당시에 국립국악원 원장이 한명희 원장이었어요. 한명희 원장이 서울대학교 출신이에요, 최희준 씨 하고 동기야 동기. 그래서 이제 한명희 원장이 지운하를 잘 아느냐 그러니깐 아 잘 안다고 내가 아끼는 동생이라고. 그러니까는 지운하를 국악원에다 불러다 놓고 연희단체를 만들자. 그때는 민속단에 사물놀이가 조그맣게 있었잖아. 근데 연희단체를 만들라고 나를 이제 국악원으로 발령을 낸 거예요. 그래서 딱 들어가서 보니까 연희단체를 낼라고 보니까는 예산이 너무 많이 들잖아. 그래서 차일피일 미루다가 원장이 바뀌게 되죠, 그때 이제 그만두고 윤미용 원장이 오게 되는 거예요. (그분이 오셔서?) 나는 그때부터 계속 있는 거고.(2015. 7. 1)

지운하 명인이 국립국악원으로 갈 수 있었던 데에는 분명 본인의 뛰어난 기예능과 수많은 업적이 중요한 역할을 했지만, 더불어 평소 알고 지내던 최희준과 한명희 선생의 도움을 무시할 수 없다. 지운하 명인은 여러 곳을 다니며 공연을 하면서 최희준과 한명희 선생과 친분을 쌓았다. 당시 국립국악원에 있었던 한명희 선생과

친분이 있었던 최희준의 부탁으로 좋은 기회를 얻을 수 있었다.

최희준崔喜準은 서울대학교 법과대학 3학년 때 학교 축제에서 샹송 「고엽」을 불러 입상한 뒤 주한미군 부대에 발탁되면서 가수 생활을 시작했다. 1960년 첫 작품인 「우리 애인은 올드미스」가 인기를 누리면서 스타덤에 오른다. 이후 드라마 및 영화 주제곡 등을 발표했으며, 「하숙생」이라는 노래를 발표해 인기를 누렸다. 1995년 정계에 컴백한 김대중의 신당 새정치국민회의의 발기인으로 참여했고, 이듬해 총선에서 안양시 동안구 갑선거구에 출마해 당선되어 15대 국회의원을 지냈다.[8] 지운하 명인이 최희준을 만날 당시에는 '하숙생'을 부르던 가수였으며, 워커힐 시절에 공연을 하면서 친분을 쌓아 형님 동생 사이로 지냈다고 한다. 한명희는 서울대학교 국악과 출신으로, 1997년부터 1999까지 제11대 국립국악원 원장을 지낸 인물이다.

지운하: (그럼 국악단에서 주로 무슨 일을 주로 하셨습니까?) 그러니까 우리 민속단에서 사물놀이 역할. (몇 명이나 됐어요? 민속단이?) 그때 우리 민속단에서 아까 그 사진 열한 명인가? (그럼 지운하 선생님이 그쪽의 리더? 열한 명…) 그렇지. 내가 총 지도위원이니까. (그럼 1년에 공연을 몇 번 하셨어요? 국립국악원에서 그 팀을 가지고) 1년에 뭐 200회 이상은 했겠지? (국립극장 오시는 손님들 대상으로?) 아니 아니. 국립국악원에서는 매주 토요일마다 상설공연

은 당연한 거고, 그담에 지방공연, 외국공연, 그리고 이제 우리 사물놀이 자체 공연. (그럼 지운하 선생님이 거기에서 프로그램도 짜시고?)(2015. 7. 1)

국립국악원에서의 지운하 명인은 국악원 산하 민속단의 단장으로서 주로 사물놀이를 지도하고 공연하는 업무를 담당하였다. 민속단은 모두 11명으로 구성되었는데, 국내 공연은 물론이거니와 국가를 대표하여 해외에도 나가 다양한 활동을 펼쳤다. 하지만 전반적으로 국립국악원을 찾는 관객들을 대상으로 한 공연이 많았다. 매주 토요일마다 상설공연을 하였고, 지방으로 다니면서 국립국악원 이름으로 공연을 하기도 하였다.

이러한 공연들을 직접 기획하는 일도 지운하 명인의 몫이었

다. 선운각과 워커힐 등에서 갈고닦은 실력을 마음껏 발휘했는데, 특히 신경을 썼던 부분은 대중화였다. 어떻게 하면 관객들에게 좋은 공연을 보여줄 수 있을까 부터 시작해서 좀 더 쉽고 재밌는 공연을 기획하는 일에 관심을 많이 기울였다. 이 무렵에 기획한 대표적인 공연이 바로 '타동打動'이다.

타동은 2003년 10월 9일부터 10월 10일까지 국립국악원 예악당에서 펼쳐졌다. 우리 전통 음악 중 대중에게 가장 사랑받는 풍물놀이의 공연양식을 시대순으로 살펴보는 원형재현의 무대였다. 50~60년대의 풍물놀이(축원굿, 사방굿, 수문장굿, 지신밟기, 우물굿, 조양굿, 성주굿), 70~80년대의 풍물놀이(사물놀이, 설장구, 모둠북), 그리고 판굿(줄타기, 무동놀이, 공마당, 버나돌리기, 열두발상모 등)으로 진행되었다. 국립국악원 민속단 사물놀이를 중심으로 진행되었으며, 지운하 명인은 총 연출을 맡았으며, 이춘희 씨가 예술감독을 담당하였다.

지운하 명인이 국립국악원에서 진행한 공연 중에 하나는 '대한민국국악제'이다. 한국국악협회 주최로 진행한 공연에서 그는 판굿을 지도하였다. 이 행사의 판굿 공연을 지운하 명인이 몸담고 있었던 국립국악원 사물놀이가 맡게 되면서 자연스레 참여한 것이다. 대한민국국악제는 전문 분야의 우수한 연주자와 연주단체의 연주, 그리고 선별된 작품의 연주를 통하여 국악 활동의 의욕을 높이는 동시에 국악에 대한 국민의 관심과 참여의 분위기를 만들어 축제의 장을 열고, 거듭되는 국악제가 민족음악 수립의 큰 흐름으로 작용하도록 하기 위한 목적으로 시작되었다.[9] 우리 전통음악의 진수를 보여주는 국악계의 최대 잔치로서 서울 중심의 축제에서 탈피하고자 서울과 지방 도시에서 분산 개최하고 있다. 제1회부터 제6회까지는 한국문화예술진흥원 주최로 개최되다가 1987년 제7회부터 한국방송공사KBS로 이관되었다. 그 뒤 1991년 제11회부터 한국국악협회로 이관되어 개최되고 있다.[10]

지운하: 내가 이제 1999년도 3월부로 국악원에 들어갔잖아, 들어가면서 바로 이제 외국으로 주로 많이 다녔죠. (주로 어디어디 가셨습니까?) 주로 동북3성은 물론이고, 러시아 쪽으로 해서 저짝 북유럽 쪽으로, 뭐 블라디보스톡, 카자흐스탄, 우즈베키스탄 뭐 이런 데로, 그리고 모스크바 쪽으로 이제 모스크바나 사할린이나 뭐 이쪽으로 주로 많이 다니고, 그 담에 유럽으로 폴

란드라든가 오스트리아라든가 뭐 이제 이런대로 많이 다니고, 그담에 개인적으로 내가 1년에 한 세 나라씩 가서 사물놀이 가르치고 강사로 가는 거예요. (개인적으로 사비들여서?) 아니. 국악원에서 보내가지고. (그럼 그때 혼자 다니시지는 않았을 거 아녜요?) 아니 혼자 다니는 거지. 혼자서 이제 그때는 여기서 비행기타고 가면 국악원에서 다 전화해. 예를 들어서 모스크바에다 전화해서 우리 선생님이 몇 시 비행기로 가니까는 그러면 거기서 이제 다 픽업해가지고서 바로 문화원으로 가고. 그렇게 해서 이제. (그 당시 제자들 그렇게 양성을 1년에 세 차례정도 하셨군요. 그러면 주로 그러한 역할들을 지운하 선생님이 하셨던 거고.)(2015. 7. 1)

지운하 명인은 외국에서의 공연뿐만 아니라 해마다 3차례씩 동포들이 살고 있는 동북3성과 러시아 등을 다니며 사물놀이와 국악 지도를 하였다. 지운하 명인은 공연도 기억에 남지만 해외동포들에게 국악을 지도하는 일이 보람되었던 일이라고 하였다. 비록 말은 잘 통하지 않았지만 우리의 가락과 국악을 그들에게 가르쳐주고, 그들과 함께 악기를 치는 일이 아직도 기억에 남는다고 하였다.

지운하: 어, 그리고 이제 다 짜고 그렇게 하고서 이제, 단체를 위한 공연도 공연이지만 지운하 선생님을 위한 공연도 한번 해봐라 해서, 그때 2001년도에 우리 국악방송이 개설이 됩니

다. 그래서 이제 사적으로 지금 국악방송 사장 채치성이라고 있어요, 채치성이 하고 나하고 뭐 채치성이 대학교 다닐 때부터 형동생하고 지내고 그랬어요. 그때 채치성이 국악방송에 본부장으로 있을 때야. 금년에 이제 50주년이고 그러니까 국악원에 있을 때 50주년 공연 준비를 한번 하자, 우리가 밀어줄 테니까는. 그래 내가 국악원에 있었으니까 국악원에 모든 것은 다 그냥 쓸 수가 있는 거였죠. (그게 2005년이고?) 네.(2013. 7. 26)

지운하 명인이 국립국악원 재직 중이던 2001년도에 국악방송이 개국한다. 국악방송은 대한민국 전통 및 창작 국악 보급 교육과 국악의 대중화를 위하여 설립된 문화체육관광부 소관의 재단법인으로, 대한민국의 국악 전문 공영 라디오 방송국이다. 국악방송국 본부장이었던 채치성의 도움으로 지운하 명인은 국악방송의 라디오 프로그램에 출연을 한다. 그리고 2005년에는 그의 도움을 받아 평생 잊을 수 없었던 데뷔 50주년 행사도 할 수 있었다.

지운하: 그래서 이걸 갖다가 내가 2005년도에 판을 만들어주니깐. 거기서 엑기스만 쏟아낼 수 있는, 우리의 진짜. 아주 진국적인 그런 예능이 발휘가 될 수 있는 거고, 이걸 내가 만들고 내가 하려고 하면 굉장히 힘들었지. 이때 당시에 KBS 국악방송 PD였던 이상업이가 KBS에다 이야기를 해서 근 한 3천만 원 돈

들여서 2005년도에 맥조명까지 다 국립국악원에다가. 원래 조명이 있는데도, 다 달아가지고. 그 사람들은 어떻게 보면, 나쁘게 얘기해서 나를 그렇게 해줬지만, 내 걸로 해서 1년 넘게 국악방송 잘 울궈먹었다. (그렇죠. 서로가 다 원원이 돼야 하니까.) 내가 볼 땐 1시간 50분. 얼추 두 시간 된 공연인데, 두 시간을 넘게 했으니깐은. 그래서 사람 하나 안 나가고 진지하게 다 봤었는데, 그러한 것이 "아 우리의 전통 예술이 정말 조금 우리가 부각을 시켜 놓으면, 우리의 후학들이… 참." 그래서 그때 당시에 우리 아들이, "역시 아버지지만 아버지 하는 모습이 참 존경스럽고 멋있어 보인다." 그래서 사실은 경호원 하던 생활 다 때려 치고, 진짜 돈 잘 벌었지, 이 이 길로 나온 거야.(2013. 7. 26)

지운하 명인은 먹고 살기 힘든 관계로 개인 발표회는 꿈도 꾸지 못했다. 그러다가 환갑 무렵인 2005년에 국립국악원에서 첫 개인 발표회를 열게 된다. 이 개인발표회는 지운하 명인에게는 의미 있는 공연이었던 셈이다. 하지만 첫 개인발표회 준비는 쉽지 않았다. 다행히 국악방송국 본부장인 채치성을 비롯한 여러 사람들의 도움으로 1시간 50분에 걸쳐 공연을 할 수 있었다. 그 공연은 녹화를 하여 나중에 국악방송국을 통해 방송되었다.

당시 『연합뉴스』에는 개인 발표회를 가진 지운하 명인과 인터뷰를 하여 다음과 같은 내용의 기사가 실렸다.

　　유랑예인으로 반세기 동안 외길을 걸어온 남사당의 지운하
(58) 명인이 9일 오후 7시 국립국악원 예악당에서 생애 첫 개인
발표회를 연다. 보통 1년에 300회가 넘는 공연을 할 만큼 공연
에 묻혀 사는 그이지만 자신의 이름을 내건 발표회는 50년 만에

처음이다. 남사당 인생 50년을 자축하고자 처음으로 마련한 무대이기도 하다. "초등학교 2학년 때부터 시작했으니 올해 꼭 50년이 됩니다. 그동안 오르막길만 보고 살았는데 이제 내리막길이라고 생각하니 감회가 새로워요. 수많은 공연을 했지만 내 이름 건 공연은 처음이라 두렵기도 하구요." 남사당男寺黨이란 남자들로만 구성된 유랑예인 집단을 말한다. 풍물, 버나(접시돌리기), 살판(땅재주 넘기), 어름(외줄타기), 덧뵈기(탈놀음), 덜미(꼭두각시놀음) 등의 종목으로 돼 있으며 이 종목들은 '남사당놀이'라 해서 중요무형문화재 제3호로 지정돼 있다. 민중의 삶 가운데서 생겨나 민중의 애환과 한을 품고 있기에 지 명인은 "사람들은 꽹과리 소리가 그저 시끄럽다고 하지만 난 그 가락만 들으면 눈물이 난다."고 말한다. 지 명인이 처음 풍물 소리에 귀가 번쩍 뜨인건 1956년 인천 숭의초등학교 2학년 때. "수업 중이었는데 밖에서 농악 소리가 들리는 거예요. 선생님 말씀은 귀에 안 들어오고 오직 그 소리에만 빠져들었죠. 결국 선생님께 화장실 좀 다녀온다고 하고는 책가방을 책상 밑에 숨긴 채 그 소리를 따라나섰던 기억이 납니다." 그때부터 동네에서 선생을 모셔다 풍물을 배우기 시작했다. 1959년엔 동대문 운동장에서 열린 전국민속예술경연대회에 경기도 대표팀 일원으로 출전, 개인특상까지 수상하며 남다른 소질을 인정받았다. 이 대회를 계기로 알게 된 꽹과리 명인인 남사당 최성구 선생을 따라 그는 열두 살 무렵 아

예 학교를 그만두고 유랑예인의 길로 나섰다. 남사당과 함께 팔도 마을 곳곳, 장터 등을 전전하는 눈물과 애환의 시절이 시작된 것이다. 베트남 전쟁에 파병됐을 때도 그는 전투식량인 '씨레이션' 박스로 장구통을 만들고 판초우의로 양쪽 장구 가죽을 만들어 치는가 하면, 철모에 구멍을 뚫어 상모를 달고 돌리는 등 어려서부터 배운 기예를 떨쳐버리지 못했다고 한다. 제대 후에도 방황과 가난의 예인 생활이 계속됐다. 동춘서커스, 약장수들을 따라다니기도 했고, 무교동 밤무대에 서기도 했다. 민속예술단, 쉐라톤 워커힐 사물놀이 단장으로 활동하다 1990년 중반부터는 남사당놀이 보존회 단장으로 선임돼 남사당을 이끌었다. 지금은 국립국악원 민속연주단 지도위원이면서 중요무형문화재 제3호 남사당놀이 전수교육자로서 중앙대 타악과에 출강하고 있다. "옛날엔 남사당이라 하면 인간 이하의 대접을 받을 때도 많았어요. 그 어려움과 애환은 말로 다 못합니다. 하지만 지금은 세상이 많이 좋아졌어요. 대학에서도 풍물을 가르치는 시대가 됐으니까요." 이번 공연은 50년 예인생활을 되돌아보는 무대로 꾸밀 예정이다. 그의 대표 장기인 상모놀이를 비롯해 사물, 상쇠, 줄타기, 판굿 등의 무대가 차례로 펼쳐진다. 그의 활동 모습이 시대별로 담긴 영상물도 상영된다. 공연에는 이광수, 최종실, 임광식, 김용래, 남기문, 최병삼 등 여러 예인들과 국립국악원 사물놀이팀, 중앙대 제자 등 총 50여 명이 함께 출연한다.

"우리 문화재의 가치를 상실하면 민족성도 상실하는 것"이라는 지 명인은 "임무만 주어진다면 앞으로 옌볜, 하얼빈, 우즈베키스탄 등 우리 동포들이 있는 곳에 가서 우리 가락을 연주하며 동일한 민족성을 일깨우고 싶다."고 말했다.[11]

국립국악원에서의 단장 생활은 2007년도에 접게 된다. 정년 퇴임을 하면서 자연스레 그만두었다. 국립국악원에서는 정년을 기념하기 위해 조촐한 정년퇴임기념식도 마련해주었다. 아쉬움도 많았지만 그곳에서의 생활은 지운하 명인에게 평생 잊을 수 없는 좋은 기억으로 남아 있다.

남사당의 새로운 길을 모색하다

남사당에서의 역할이 늘어남에 따라 지운하 명인은 미래지향적인 길을 모색하기 위해 새로운 사업을 펼치게 된다. 평소에 이런 부분에 관심을 갖고 있었던 연유도 있었지만, 급변하는 시대적 변화에 부응하기 위해서는 불가피한 선택이었다. 시대의 코드에 발맞추지 못하면 아무리 좋은 기예능을 지닌 단체라 하더라도 오래 가지 못한다는 사실을 누구보다 잘 알고 있던 지운하 명인은 과감하게 새로운 길을 개척하기로 마음을 먹었다.

지운하: 근데 연희라는 것은 창피하면 안 돼. 공옥진 선생 혹시 알아? (예. 알고 있습니다. 병신춤으로….) 응. 병신춤의 일인자지. 남사당의 얼룬이라 그래. 그걸 보고. 근데, 남사당에서 최초로 그거를 했을 적에 우리가 소록도로 공연을 갔는데, 거기 전부 장애인들이잖아. 문둥병. 나는 연희를 할 때 그런 건 얼굴에서 다 편하게 할 수 있어. 지금도 이 자리에서 이렇게 싹 하면 입도 돌아가고 코도 돌아가고 눈도 돌아가고 다 돌아간다고. 그건 어렸을 때부터 내가 배웠으니까. 근데 장애인들을 너무 비약하는 일은 프로기 때문에 이제 안 한다. 못한다. 그러니까 남사당에서 안하니까 공옥진 씨가 그걸 만들어서 한 거야. 그래서 문화재도 늦게 됐잖아. 문화재 얼마 안 되서 그냥 돌아가셨다고. 이

양반이. 그래서 그걸 갖다가 우리가 1978년도부터 85년도까지는 사물놀이가 뜨기 시작했어. 사물놀이가 뜨기 시작했는데, 어떻게 됐든 간에 우리 위에 선생님들이, '아우 저 젊은 놈들 저 미친, 저게 가락이냐고. 귀신 씨나락 까먹는 소리라고' 알아주지를 않았어. 근데 외국에서부터 그냥…, 진짜 각광을 받기 시작했잖아.(2015. 7. 1)

지운하 명인이 대중화와 함께 관심을 가졌던 부분은 바로 세계화이다. 국내에서뿐만 아니라 세계인들이 함께 공유할 수 있는 내용을 개발하는 일이 무엇보다 중요하다고 생각하였다. 일찍부터 여러 나라에서 공연을 한 경험에 비추어 볼 때 반드시 성공할 수 있겠다는 자신감도 있었다. 연희에 대한 관심이 변화하기에 자연스레 남사당을 비롯한 전통연희도 시대에 맞게 바뀌지 않으면 안 된다는 게 그의 논리였다.

지운하 명인이 언급한 공옥진의 병신춤은 1978년 4월 서울 〈공간사랑〉에서 열린 '한국전통무용의 밤'에서 초연된다. 이로 인해 공옥진의 병신춤이 세상에 나오게 된 것이다. 그 당시 공옥진의 1인 창무극은 〈공간사랑〉에서 두 달 연속 매진 공연이라는 대기록을 세우게 된다. 당시 관객들은 각계의 지식인들과 한량, 그리고 운동권 학생들이 많았다. 1980년대 중반 대학가에서 공옥진의 춤은 대단히 인기 있는 춤이었다. 그녀를 일약 스타로 만든 것도 당시 운

동권 학생들의 힘이 컸다. 이후 MBC 방송국에서도 주목하게 되어 그녀의 춤 인생을 언론에 방영한 후 그녀를 더욱 유명하게 만들었다.[12] 공옥진은 "정상인들과 모습은 달라도 오장육보는 똑같은 사람이고, 천대받고 멸시받으며 살아가는 그들의 애환을 달래려고 나는 춤추네…."라고 말한다. 이와 같이 장애인들에 대한 그녀의 남다른 애정이 '병신춤의 달인 공옥진'을 만든 것이다.[13]

> **지운하**: 자, 이제 10년 동안 사물놀이를 울어먹으니깐, 조금 더 발전적인 게 뭐 없나? 이걸 생각을 하는 거야. 그다음에 나온 게 뭐냐? 바로 이거, 전통 북. 전통 북이 생긴 거야. 이게 1985년도부터 약 95년도까지 북 퍼포먼스라 그래서 전통 북이 생긴 거지. 근데 선생님들이 그때 뭐래. '일본 냄새가 난다, 중국 냄새가 난다.' 하고 안 알아준 거지. 그렇지만 이 전통 북이 전국적으로 떴어.(2015. 7. 1)

1970년대 중반부터 인기를 끌었던 사물놀이만 하더라도 오랫동안 명성을 유지해온 것이 사실이지만 10년 동안 우려먹었으니까 어떤 형태로든 바뀌지 않으면 안 된다고 지운하 명인은 생각했던 것이다. 사물놀이에 대한 인기가 떨어지니까 전통 북을 활용한 공연이 많아졌다. 전통 북을 활용한 공연이 유행하니까 전통 북이 본래 어느 국가의 것이냐 하면서 말도 많았던 게 사실이다.

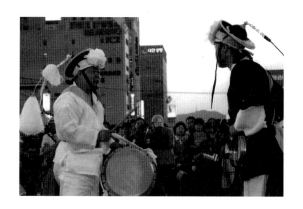

　사물놀이는 과거 민중들의 생활 속에서 제의·놀이·음악·축제로 전승되어 오던 풍물굿을 한국사회가 대중사회로 접어든 1978년에 풍물굿의 음악적 요소인 장단과 가락만을 선별적으로 선택하여 무대화한 새로운 연행양식이다. 사물놀이는 당대의 문화사적 맥락에 따라 적절하게 적응하고 변화해 왔으며, 현재 전통의 이름 아래 가장 강력한 영향력과 대중성을 지니고 있는 음악 장르라 할 수 있다.[14]

　이러한 사물놀이는 해외공연의 호평을 통해 국내에서 성공한 사례로 볼 수 있다. 물론 국내에서도 언론을 중심으로 긍정적인 평가를 받아왔지만 1982년까지는 사물놀이 공연이 주로 소극장 중심으로 이루어져왔고, 풍물굿의 장단과 가락을 정리하여 발표하던 시기라 대중적인 확산은 크게 이루어지지 않았다. 그러나 1982년 6월 29일부터 30일에 동경 한국문화원에서 거행된 한국전통

예술의 밤韓國傳統藝術の夜 을 시작으로 1987년까지 271회의 해외 공연은 국내는 물론이고 세계 여러 나라에도 사물놀이를 알릴 수 있는 바탕이 되었다. 특히 국내에서는 한국의 전통음악이 해외에서도 통할 수 있다는 인식을 심어주기에 충분하였다.[15]

지운하: 그다음에 1995년도부터 2005년도까지 뭐가 유행했었어? 그때는 난타가 유행했었어. 그래서 사물놀이에서 전통 북, 전통 북에서 난타. 난타는 뭐냐, 진짜 그야말로 호태바지에다가 나시만 있고, 내가 들은 채는, 모든 채는 악기가 되는 거야. 우리나라는 문화가 무슨 문화라 그래? 우리는 젓가락 문화라 그래. 옛날에는 귀한 손님 오면 이런 상다리에다가 상이 부러져라 하고 차려 와. 거기에 막걸리 한잔 먹고 신나면 즉석에서 노는 거야. '오동추야 달이 밝아~' 이 자리에서 젓가락 치고 노는 거지. 우리는 역대 상으로 그렇게 했어. 1960년대까지만 해도 일명 방석집이라 그러지, 주전자집. 주전자를 고무줄에다 매달아 가면서 술을 먹던 시절도 있어. 그러한 것이 앞에 반찬그릇 하면 여기 국그릇도 있고 밥그릇도 있고 여러 가지 그릇이 많잖아. 두드리면 음이 다 틀려, 두드리는 대로. 그래서 난타 개념을 가지고서 그렇게 했다고. 그다음에 2005년도부터 지금 유행되는 게 뭐냐, 난타도 이제 한물갔지. 송승환이가 난타 만들어서 세계 투어도 하고 그랬었잖아. 근데 지금은 발전되는 게 뭐냐. 난타 속

에서 이제 퍼포먼스를 만들어가는 거야. 그래서 젊은 친구들이 한쪽을 노랗게 물들이고, 빨갛게 물들이고, 머리에다가. 그리고 처음엔 도깨비 탈을 쓰고 했었는데, 지금은 도깨비 탈은 안 쓰고 얼굴에다 화상을 그려. 막 도깨비 화상도 그리고 막 그렇게. 그걸 하나의 행위 예술 비슷하게. 옷도 옛날에는, 호태바지에다가 나시만 입고 하는 것도 양반이지. 그런데 지금은 몸에다가 물감 칠하고 뭐 하고 그냥. 그러니까 꼬맹이들은 신기하듯이 막 박수치고 그러지. 그게 나쁘다는 이야기는 아니야. 그러나 그것을 갖다가 앞으로 100년 후에는 그것도 전통이라 그럴 수도 있겠지. 그런데 지금은 아니잖아. 그거는 창작 내지 퍼포먼스…. 동작 똑같이. 없는 동작을 만들어 내는 것은 퓨전. 이런 것을 갖다가 전 세계 시장에다 딱 내려놨을 적에. 우리가 강남 스타일이고 뭐고 이런 것이 왜 전세계적으로 많은 팬들이 생기고 정말…. 그 특별한 기술 뭐가 있냐고.(2013. 7. 31)

지운하 명인은 남사당의 세계화를 위해서는 무엇보다도 다양한 퍼포먼스가 필요하다고 생각하고 있었다. 단순히 옛것을 그대로를 보여줄 게 아니라 세계인들의 기호에 맞게 다양한 볼거리를 제공해야 한다는 것이다. 그러기 위해서는 송승환이 기획한 난타를 거울삼을 만하다고 평소 생각하고 있었다고 한다. 〈난타〉는 마구 때린다는 의미의 한자어 '난타亂打'에서 유래한 우리나라의 타악

기 극 공연이다. 1997년 당시 방송인이자 공연기획자였던 송승환
이 세계무대에서도 통할 수 있는 우리의 창작극을 만들겠다며 내
건 야심찬 목표에 힘입어 탄생되었다. 우리나라뿐만 아니라 세계적
인 타악기 공연 중 하나로 인정받고 있다. 요리사들이 레스토랑 주
방에서 벌이는 해프닝들을 기본 콘셉트로 삼은 넌버벌 공연극 〈난
타〉는 사물놀이 박자, 마당놀이 형식 등 다양한 한국의 전통 소
재, 줄거리, 공연 양식을 서양 및 보편 문화에 접목시켜 만든 퓨전
작품이다. 문화 이미지들의 중층적인 결합이 잘 나타나 있는 〈난
타〉는 공연의 글로컬 비주얼 문화콘텐츠 대표 사례로 간주할 수

있을 것이다.[16] 지운하 명인은 남사당도 난타처럼 그런 길을 걸을 수 있는 방법에 대해 고민하면서 살고 있다.

> **지운하**: 남사당이, 솔직히 얘기해서 대한민국 최초의 연희 단체로다가 중요무형문화재 3호로 지정을 받았는데, 나부터도 한예종이나 중앙대학교나 나가면서, 내걸 배우기 위해서 내 반에 열댓 명씩 몰려드는데, 우리 남사당에서 학점은행제를 한번 해보자. …(중략)… 그래서 학점은행제를 도입을 한 거지. …(중략)… 그렇게 해서 돈 없어서 대학교를 못가고 이런 사람들이 언제든지 대학교를 갈 수 있는. 이런 학점은행제를 하게 되면…. 그래서 그런 취지에서 우리 선대 예인들의 우리 전통문화를 좀 더 한 발짝 끌어올리는데 큰 효율책이 되지 않을까 생각해서 한번 만들어보자 해서 그걸 운영을 하게 된 거지. 아 학점은행제는 그건 한참 후에 얘기고, 학점은행제는 우리가 정확히 2006년도부터 이걸 시작을 했어.(2013. 7. 26)

지운하 명인은 남사당의 발전을 위해 여러 회원들과 힘을 합쳐 2006년부터 남사당보존회 내에 학점은행제를 개설하였다. 학점은행제는 '학점인정 등에 관한 법률'에 따라 학교에서뿐만 아니라 학교 밖에서 이루어지는 다양한 형태의 학습과 자격을 학점으로 인정하고, 학점이 누적되어 일정 기준을 충족하면 학위취득을

가능하게 함으로써 평생교육의 이념을 구현하고 개인의 자아실현과 국가사회의 발전에 이바지하도록 마련한 제도이다. 평생학습체제 실현을 위한 제도적 기반으로 학교교육은 물론 다양한 사회교육의 학습결과를 사회적으로 공정하게 평가·인정하고 이들 교육의 결과를 학교교육과 사회교육 간에 상호 인정하며, 이들이 상호유기적으로 연계를 맺도록 함으로써 개개인의 학습력을 극대화하는 것을 목적으로 하는 제도로서 1998년 3월부터 시행되었다. 2012년 현재 평가인정 교육기관은 대학부설 평생교육원 142개, 전문대부설 평생교육원 82개, 인정직업훈련원 102개를 비롯하여 총 574개가 있으며, 학사 46만 8870명, 전문학사 34만 1815명이 배출되었다.[17]

　　지운하: (왜 이걸 시작을 하셨어요? 이 일을 왜 시작을 하셨어요?) 아, 그 일을 왜 시작을 했냐하면, 지금 우리가 보통 대학교에서…. 우리가 학교 다닐 적에는 초등학교 4학년 때까지만 해도 우리의 국악이 없었어. 뭐 초등학교 4학년 음악책에 보면 그때 대표적으로 나오는 게 장고, 뭐 가야금, 뭐 이런 것만 이렇게 음악책에 나와 있고. 학교에서는 제일 먼저 가르치는 게 뭐냐하면 도레미파솔라시도부터 가르쳤지. 우리의 궁상각치우부터 안 가르쳤다는 얘기야. 그리고 전래동요라고 해가지고서 아리랑이라던가 도라지라던가 이런 걸 했지. 그런데 이걸 뭘로 가르쳤냐고.

피아노나 양악 음악으로 가르쳤다는 거야. 우리 국악 악기로 가
르친 게 아니고. 그러니까 우리 시대에 우리 또래는 정식적으로
국악 안 배운 사람들은 국악을 몰라. 우리 건데도. 우리 선대 예
인들이 했던 이런 전통 국악을 모른다고. 그렇기 때문에 우리가
초등학교 때부터 대학교 때까지 국악을 한다고 했으면 학부형들
이 뭐라고 했냐면은, "이노무 새끼들이 돈 쳐 들여서 대학교를
보냈더니 하라는 공부는 안하고 매일 뚱뚱 거린다고." 옛날 부
모들은 다 그랬어. "뭐 니들 광대 패거리 될래? 남사당 패 쫓아
다닐래?" 왜 그거 하냐고. 근데 지금은 유치원부터 대학교까지

우리 국악 악기 없는 데가 없고 다 있다는 이야기지. 자, 근데 학
교에서 뭐 초등학교가 중학교가 됐든 대학교가 됐든. 국악을 가
르쳐도 누가 가르쳐? 양악 선생들이 그냥 흘러가는 식으로다가.
음악적으로 책에서 하니까, 그것이 변색이 된다 이거지. 그래서
"우리 이러지 말고 전문대학을 하나 만들자."해서 서울대학교 국
악과가 생기고, 단국대학교 국악과가 생기고, 또 중앙대학교는
국악대학이 완전히 만들어졌잖아, 안성캠퍼스에. 그리고 서울
예전이라던가 한양대학교, 추계대학교 다 국악과가 생긴 거야.
그러면 남사당이, 솔직히 얘기해서 대한민국 최초의 연희단체로
다가 중요무형문화재 3호로 지정을 받았는데, 나부터도 한예종
이나 중앙대학교나 나가면서, 내걸 배우기 위해서 내 반에 열댓
명씩 몰려드는데.(2013. 7. 23)

지운하 명인이 학점은행제를 시작한 연유는 우리나라의 교육
과정에서 국악과 관련된 교육에 문제가 있기 때문이다. 그리고 예
술인들이 공연활동을 하면서 공부를 계속할 수 있는 토대를 마련
하기 위해서였던 것이다. 예능만 하던 선후배들이 남사당에서 학
생들을 가르치다 보면, 보다 나은 삶을 보장할 수 있으리라는 기대
감에서 학점은행제를 시작한 것이다. 여기에 지운하 명인과 같은
남사당 관계자들이 다른 대학에 강의를 나가서 가르치다 보니 본
인에게 배우고자 하는 학생이 많은 연유도 있었다.

중요무형문화재 학점은행제 교육훈련기관은 고등교육제도의 틀에서 인정되고 있다. 학점은행제 교육훈련기관은 평가인정 기본 방침에 따라 평가인정영역, 평가인정의 판정기준, 전공단위 평가인 정의 세부기준 등을 통하여 교육훈련기관으로 지정되고 있다.[18]

기관유형	교육훈련기관명
전수교육시설(4) 무대종목, 단체종목	남사당놀이보존회, 임실필봉농악전수회관, 이리농악전수회관, 강령탈춤보존회
전수교육시설(6) 기타종목, 개인종목	판소리보존연구회, 궁중음식연구원, 누비문화원, 벽사춤아카데미, 성균관석전대제보존회, 택견인간문화재전수관
문화관련시설(1)	한국문화재보호재단
대학(교)부설 평생(사회)교육원(3)	명지대학교부설사회교육원, 숙명여자대학교부설평생교육원, 부산대학교부설평생교육원
박물관(2)	목아불교박물관, 통도사성보박물관

중요무형문화재 평가인정 교육훈련기관

자료: 한국교육개발원(2006). 「학점은행운영편람」, 한국교육개발원: 5-2-7. 재구성.[19]

남사당놀이 학점은행제 교육훈련기관은 남사당놀이 보존회 와 같은 장소를 쓰고 있다. 서울시 강남구 삼성동 112-2번지, 무형 문화재 전수회관에 보존회 사무실과 악기창고를 두고 있으며, 공

동(강령탈춤, 판소리, 봉산탈춤, 북청사자놀음, 대악회, 새남굿 등)으로 쓰는 연습실을 갖고 있다. 또한 학점은행제 남사당놀이 전공의 독자적인 운영은 불가능하다. 남사당놀이보존회에서 일어나는 모든 일은 이사회에서 결정하며, 학점은행제 역시 이사회의 결정에 따라 운영된다. 학점은행제 남사당놀이 교육훈련기관의 운영은 교무처장이 실무를 담당하고 있다. 학교운영 예산은 학습자의 납부금에 전적으로 의존하고 있으며 강사료와 교무처장의 급여를 제외한 금액에서 학습교구와 장비구입을 하고 있다. 학점은행제 남사당놀이전공 교육훈련기관의 운영예산의 쓰임새로 가장 큰 비중을 차지하는 것은 교·강사의 강사료(보유자 1명, 전수조교 3명, 기타 2명)이며 교무처장 활동비와 교육기자재 구입비의 순이다.[20]

		월	화	수	목	금
1교시 (9:30 ~ 12:20)	과목명	농악 실습1	남사당 놀이의이해	농악 실습1	공연기획과 홍보	인형제작 실습
	교수명	진명환		진명환		남기환
	강의실	902	902	902	902	902
2교시 (12:30 ~ 15:20)	과목명	덧뵈기 실습1	살판 실습1	덧뵈기 실습1	인형제작 실습	살판 실습1
	교수명	박용태	박용태	박용태	남기환	박용태
	강의실	902	902	902	902	902

		월	화	수	목	금
3교시 (15:30 ~ 18:20)	과목명	농악 실습2	덜미 실습1	농악 실습2	어름 실습1	덜미 실습1
	교수명	지운하	박용태	지운하	남기문	박용태
	강의실	902	902	902	902	902
4교시 (18:30 ~ 21:20)	과목명	설장구 실습	버나 실습1	설장구 실습	버나 실습1	어름 실습1
	교수명	남기문	남기문	남기문	남기문	남기문
	강의실	902	902	902	902	902

2006년 2학기 강의시간표

학점은행제 교육훈련기관 남사당놀이 전공은 2004년 3월 교육인적자원부로부터 학점인정기관으로 지정되었다. 또한 2007년 1학기 등록학습자는 26명이며, 과목당 평균 등록학습자는 11명이다. 학점은행제 교육훈련기관의 수업은 월요일부터 금요일까지 (09:30~21:20) 진행되고 있다. 위의 〈2006년 2학기 강의시간표〉를 보면, 남사당의 학점은행제 시간운영은 전일제 학습자만을 위한 시간표로 젊은 학습자가 참여하기에는 어려웠던 것으로 보인다.[21]

지운하: 우리 남사당에서 학점은행제를 한번 해보자. 그래서 그… 광주 시립에 가있는 양근수… 그런 사람들이 방법을 아니까, 이론적으로다가. 만들어보자. 그래서 학점은행제를 도입을 한 거지. 도입을 해서, 자, 우리가 한 학기당 점수가 몇 점을 받아야, 지금은 이제 우리 이수자들도 문화관광부 장관의 교육자격

증이 다 나와 있어. 그렇게 해서 돈 없어서 대학교를 못가고. 이런 사람들이 언제든지 대학교를 갈 수 있는, 이런 학점은행제를 하게 되면… 그래서 그런 취지에서 우리 선대 예인들의 우리 전통문화를 좀 더 한 발짝 끌어올리는데 큰 효율책이 되지 않을까 생각해서 한번 만들어보자 해서 그걸 운영을 하게 된 거지. (반응은 어떻습니까?) 반응이야 좋지. (그런데 지금은 거의…) 지금은 이제 학생들이 어느 정도 한계가 있으니깐은…. 왜 그러냐면, 옛

교 수 진

박 용 태 교수
중요무형문화재 제3호
남사당놀이 보유자(인간문화재)

남 기 환 교수
중요무형문화재 제3호
남사당놀이 보유자(인간문화재)

지 운 하 교수
중요무형문화재 제3호
남사당놀이 전수조교
(준인간문화재)

진 명 환 교수
중요무형문화재 제3호
남사당놀이 전수조교
(준인간문화재)

남 기 문 교수
중요무형문화재 제3호
남사당놀이 전수조교
(준인간문화재)

날 같으면 등록해놓고서 남사당 전수교육대 이런 데 와서 남사당 전수교육만 받으면 학교 나온 걸로 이렇게 됐는데, 지금은 그렇게 못한다 말이야. 출석 체크를 정확하게 해야 되니깐은. 지금 학생 수가 몇 명이 안 되는 거지.(2013. 7. 26.)

학점은행제 남사당놀이 전공의 교과목은 기·예능의 숙련이 있어야만 가능한 과목들로 구성되어 있다. 그러나 40대 이상의 여성 학습자가 대부분인 현실에서 정상적인 학사운영에 어려움이 따른다.[22] 2006년부터 시작한 학점은행제는 모두 22과목을 편성하였다. 한 학기당 38만원이었다. 이 작업을 하는 과정에서 광주에 사는 양근수의 도움이 컸다. 초기만 하더라도 많은 관심을 보였지만, 강화된 출석 처리 때문에 지금은 수강하는 학생이 많지 않아 어려움을 겪고 있다. 지운하 명인이 학점은행제를 개설하려고 했던 이유 중에는 그 자신이 누구보다 더 배움의 소중함을 잘 알기 때문으로 보인다.

이사장직에서 물러나
고향 인천의 품으로
돌아오다

지운하, 남사당 이사장으로 임명되다

남사당에서 60년 가까이 활동한 덕분에 지운하 명인은 2011
년에 남사당보존회 이사장으로 추대된다. 그동안 많은 사람들이
남사당보존회 이사장직을 역임했지만 외부 인력이 아닌 남사당 내
부에서 이사장으로 선출된 건 지운하 명인이 처음이다. 그런 점에
서 지운하 명인의 이사장 선출은 의미가 있는 일이었다.

> **지운하:** (궁금한 게 더 있으니까, 그러면 남사당놀이 보존회는 단
> 장 개념이 따로 있는 거고 이사장 개념이 따로 있는 거네요?) 아뇨. 단
> 장개념은 내가 있을 때 마침 단장이고, 지금 단장이라는 개념은
> 없죠. (지운하 선생님 가셔서 단장이란 걸 만드신 거죠?) 그렇죠. (그
> 럼 만드신 이유가 뭐에요?) 아 그때는 이제 전수조교라 그래도, 아
> 무런 직책이 없이 일하기는 굉장히 어려운, 직책이 없으니깐. 나
> 는 몰라 이사장 니가 알아서 해 해도 되는 건데, 이사장이 그 일
> 을 못하니까 내가 이제 하는 거죠. 그럼 직책을 하나 만들자. 그
> 래서 단장 제도를 만든 거죠. (그럼 그때가 몇 년도에요?) 이천 오년
> 도 육년도 칠년도 이천 한 팔년까지. (단장을 그런 식으로 지운하 선
> 생님이 아이디어를 내셔서 하신 거군요?) 그래서 단장 임명장까지 여

기 보면은 다. (그러면 단장이 거기 없어진 이유가 뭡니까?) 없어진 게 내가 이사장하면서. (아~ 지운하 선생님이 하면서 단장이라는 직책을 없애버린~.) 그렇지. (이유가 뭐에요?) 이유가 이제 겸임을 할 수가 없고, 누구를 선출해서 할려고 해도 마땅한 사람이 없으니까는.(2015. 7. 1)

2011년도에 이사장을 하기 전 그는 남사당보존회 내에 공연단을 만들어 단장직을 수행하였다. 국립국악원에서 정년퇴임을 한 후에 전문 공연단이 있었으면 하는 마음에 당시 이사장을 맡고 계신 분께 허가를 받아 설립한 것이다. 그렇게 맡은 단장직은 그가 이사장이 되면서 자연스레 그만두게 되었다. 지운하 명인 이외에 마땅히 할 사람이 없자 더 이상 운영을 할 수가 없게 되었던 것이다.

지운하: (선임은 누가 임명을 합니까? 지운하 선생님? 단장은? 우리 보존회에서 올라가셨잖아요, 최고자리까지 이사장님까지 되시는 그런 과정들이 선임이 아니라 추대에요?) 추대지. (그러면 이사회진에서 투표를 해요? 선거를 해요?) 아 이제 거 단장이라는 저기는 이제 어느 정도 리더십이 있고 능력이 있으면은, 이제 어디 가서 공연도 좀 많이 따고, 공연 좀 만들어 오고 그러면 쉽게 얘기해서 내가 A라는 장소에서 공연을 하나 땄는데, 그 A라는 장소에서 무동도 해주고, 줄타기도 해주고 뭐도 해주고 다 이제 그럼 난 오

케이해서 공연협약을 한단 말야. 그럼 이제 본부에 와서는 이사
장이면 이사장, 사무관이면 사무관한테 이 공연은 잘해야 된다,
그러니까 이 역할을 줄타는 사람 줄타기로 불러야할 거 아냐, 공
마당하려면 공마당하는 사람 불러야 되고. 근데 줄타기나 공마
당이나 무동에 나오는 사람이 지운하 하고 조금 친해. 친하다보
니까는 여기 공연 합류 못하는 사람이 이제, 아 지운하 선생님
은 누구만 예뻐하고 누구만 쓰고 이제 편애를 한다. 이렇게 얘
기가 나오는 거죠. 근데 이걸 갖다가 골고루 가기 위해서는 이십
보통 칠팔 명이 갈 것도 어느 때는 삼십 오륙 명도 간다 이거죠.
우리가 한번 공연해서 10만 원씩 차례 갈 거 한 8만 원씩만 먹고
조금 더 가는 게 단체화합을 위해서 더 좋은 거 아니냐. 그럼 이
제 거기에 또 불만 있는 사람 또 있고. 그게 여러 가지로 그게 많
아요. 그렇게 단장이나 할 때 그렇고, 그래서 그러한 문제 때문
에 자꾸 단원들 간에 앙금이 생기고 그러는 거죠. 그러자 이제
실질적으로 남사당 이사장을 이제 선출하고 그럴 땐 남사당 총
회라고 해가지고 선거를 하게 돼. 그래서 내가 당선이 돼서 이사
장역할을 했었어.(2015. 7. 1)

　　어린 시절 남사당에 입문하여 남사당보존회의 최고 자리인 이
사장으로 선출되는 과정은 그리 순탄치만은 않았다. 가난한 집안
에서 태어나 부모님을 비롯해 동생들, 그리고 처와 자식들을 책임

농익은 가락과
흥겨운 절주,
민족의 얼을
되살리는 명인

유네스코지정 중요무형문화재 제3호 · (사)남사당놀이, (사)유랑 이사장 · 전통연희총연합회 부이사장 지운하

전통연희를 이끌어가는 수장으로 제 역할을 톡톡히 해내고 있는 지운하 이사장은 우리 전통놀이를 현대적 감각으로 재해석하고 전 세계에 우리의 전통을 알리는데 최선을 다하고 있다. 남사당은 신라시대 때부터 행해졌다고 하며 일제 강점기 때 잠시 주춤하다가 한국전쟁 이후 故 송순갑, 남운용 등 선대 예인에 의해 재구성, 현재까지 이어져 왔다.
유네스코 세계무형 유산으로 지정된 남사당의 전통을 고수하며 후학양성에 매진하고 있는 지운하 이사장을 만나 우리 전통 가락과 흥에 흠뻑 빠져보는 시간을 가졌다.

민속놀이에 담긴 한민족의 혼

'남사당'이란 조선시대 이후 남자들로만 구성된 예인들의 집단으로 흔히 남사당패라고 불려온 단체다. 다양한 놀이를 지니고 있으면서 때와 장소를 가리지 않고 민중 속에서 명승들과 함께 애환을 함께해 온 연희집단인 남사당놀이는 1950년대 초 선대 예인들에 의해 재규합됐다.
1964년에는 꼭두각시놀이인 인형극의 부분분야로 제3호로 지정받았고 그 이후 1988년, 남사당 6개 종목이 차례로 문화재로 인정받는 쾌거를 이뤄냈다. 또 1986년 아시안게임과 1988년 서울올림픽을 치르면서 많은 해외 공연과 국내 다수의 수상, 공연을 통해 2009년에는 유네스코 세계무형문화유산으로 등재되기도 했다.
남사당놀이는 풍물놀이(농악), 버나(제바퀴), 어름(조선줄타기), 살판(땅재주), 덜미(박첨지놀음), 맞배기(발광) 등 6개 종목으로 이루어져 있다. 부수적으로는 '꼭두봉', '얼치기'이 있고 '최초의 3부등 과 다섯 병어 하는 '공마당', '12발 상모' 등이 있다. 이처럼 남사당놀이는 마당극부터 태학극에 이르기까지 수많은 장르의 공연을 두루 선보이고 있으며 특히 한국적으로기·예능이 막힘없이 사당놀이를 구성돼 예술적으로 완성도 높은 공연을 펼치고 있다.
남사당놀이는 우리나라 무형문화재 연희부문 중에서도 가장 대중적이고 인기가 있는 종목으로 잘 알려져 있다. 또 사람놀이, 난타, 비보이 등 문화 상품으로 놀이 평가 받고 있는 공연물과 공연단체의 원류라고 할 수 있다. 남사당놀이가 이러한 역할을 할 수 있었던 이유는 남사

져야 하는 삶 자체가 버거웠다. 남사당이라는 공간을 잠시 벗어나 젊은 시절부터 시장을 비롯해 도서 지역 등을 다니며 공연을 했던 것도, 선운각과 워커힐 등에서 새로운 세계를 경험할 수 있었던 것도 그런 환경 때문이었다. 그렇다고 좌절을 하거나 원망을 한 적은 없었다고 한다. 그런 가운데서도 항상 자기의 고향이나 다름없는 남사당을 생각하고 시간이 날 때마다 남사당의 활동을 게을리하지 않은 덕분에 이사장의 자리까지 올라갈 수 있었다. 이사장이 되

기 전에 맡았던 악단장과 이사장의 힘은 또 달랐다. 이사장은 절대적인 힘을 가지고 있어 누구나 꿈꾸던 자리였다.

> 지운하: 유네스코 지정은 우리가 솔직히 말하면 노력을 한다고 해서 되는 게 아니고, 그동안에 남사당에 걸어온 발자취를 정부에서, 문화재청에서 남사당의 연희가 이건 유네스코에 돼야 된다 그랬는데, 올렸는데, 유네스코에 올려가지고 무조건 되는 게 아니고, 전 세계인들이 모여서 여러 가지 여지껏 행해 왔던 실적이라든가 이런 걸 다 보고나서, "아. 저 정도면 세계적인 가치성이 있다." 판단이 됐을 적에. …(중략)… 우리가 이제 한 거는 옛날부터, 없는 시절서부터 오늘까지 천직으로 알고 이 길로만 걸어온 그 자체가 정말….(2013. 7. 26)

이사장으로 추대된 지운하 명인은 남사당보존회의 발전을 위해 다양한 노력을 한다. 특히 2009년도에 유네스코 세계무형문화유산에 등록된 남사당의 세계화에 신경을 많이 썼다. 세계무형문화유산은 1997년 유네스코UNESCO(유엔교육과학문화기구) 총회에서 소멸 위기에 처한 문화유산을 '인류 구전 및 무형유산 걸작 Masterpieces of the Oral and Intangible Heritage of Humanity'으로 선정하여 보호하자는 결의안을 채택하였고, 이에 따라 2001년 5월부터 등재사업이 시작되었다. 세계유산협약에 따른 세계유산이나 유네스코

Convention for the Safeguarding
of the Intangible Cultural Heritage

The Intergovernmental Committee for the Safeguarding of the Intangible Cultural Heritage
has inscribed

Namsadang Nori

on the Representative List of the Intangible Cultural Heritage of Humanity
upon the proposal of the Republic of Korea

Inscription on this List contributes to ensuring better visibility of the intangible cultural heritage
and awareness of its significance, and to encouraging dialogue which respects cultural diversity

Date of inscription
30 September 2009

Director-General of UNESCO

에서 선정하는 세계기록유산과는 개념상 구별되며 별도 관리된다. 2년마다 유네스코 국제심사위원회에서 선정한다. 선정 대상은 인간의 창조적 재능의 걸작으로서 뛰어난 가치를 지니고 문화사회의 전통에 근거한 구전 및 무형유산으로, 언어·문학·음악·춤·놀이·신화·의식·습관·공예·건축 및 기타 예술 형태를 포함한다.[1]

남사당놀이는 2009년 9월 30일 아랍에미리트 아부다비에서 열린 회의에서 강강술래와 영산재, 제주 칠머리당 영등굿, 처용무 등과 함께 세계 무형문화유산에 등재하기로 결정되었다. 남사당놀이 이외에 우리나라의 인류무형문화유산으로는 종묘 및 종묘제례악(2001년), 판소리(2003년), 강릉 단오제(2005년), 강강술래(2009년), 영산재(2009년), 제주 칠머리당 영등굿(2009년), 처용무(2009

년), 가곡(2010년), 대목장(2010년), 매사냥술(2010년, 다국적유산), 택견(2011년), 줄타기(2011년), 한산모시짜기(2011년), 아리랑(2012년), 김장문화(2013) 등이 있다.

> **지운하**: 연임도 되는데, 이제 요 끝에 클라이막스, 요게 이제 굉장히 문제에요. 뭘 문제냐면 2010년도에 내가 국립국악원 다닐 때, 이제 많은 외국을 다녀봤기 때문에 외국에 문화원장이라든가 이런 사람들 많이 알아요, 문제는 내가 죽어도 남사당에서 죽어야 되니깐 남사당을 좀 업그레이드시킬 수 있는, 남사당이 유네스코까지 등재되고 이랬을 때는, 이제 우리 계양구에다가도 남사당 정기공연도 만들어보고, 여기 부평 경찰대학교에다가 유네스코 기념공연도 만들고, 내가 이제 돌아다니면서 다 이렇게 하고, 단원들이 그걸 인정을 하면서도 솔직히 얘기해서 지운하는 저렇게 하는데 나는 왜 이렇게 못해, 그러고 왜 지운하만 잘난 척해.(2015. 6. 25)

지운하 명인은 이전의 선배들과 달리 남사당보존회를 민주주의 방식으로 이끌어 가려고 노력했다. 회원들의 다양한 의견을 수렴하여 보다 좋은 방향으로 남사당보존회를 이끌기 위한 다양한 시도를 하였다. 그가 직접 보았던 선배들, 그중에서 꼭두쇠까지 올라갔던 분들 대부분이 회원들과의 소통에 신경을 쓰지 않았다. 지

운하 명인은 그런 모습이 늘 아쉬웠다고 한다. 그래서 이사장이 된 이후에 친화력을 바탕으로 남사당 회원들과 함께 새로운 일을 도모하고자 노력하였다. 비록 2년이라는 짧은 기간 동안 어느 정도 성과가 드러났는지 알 수는 없지만, 남사당보존회 회원들끼리의 친화력만큼은 어느 때보다 좋았던 것으로 지운하 명인은 자평하고 있었다. 물론 개중에는 이런 모습을 좋게 보지 않은 사람들도 있었다. 다양한 시도를 하는 지운하 명인의 행동이 그들의 눈엔 잘난 척하는 것으로 비추어졌던 모양이었다.

지운하: 정확하게 2011년도부터 2013년도 3월까지 했지. (그럼 2년이에요? 임기가?) 그렇지. 그래서 지금은 이제 우리 내부에서는 이사장 할 사람이 없으니깐, 외부에 사회에 덕망 좀 있고, 그야말로 돈도 좀 많고, 백그라운드 있는 사람을 초청을 하자. 그래서 이제 김을동 의원한테 얘기를 했더니 김을동 위원도 '글세, 생각 좀 해보자' 그래. 여럿이서 추천을 받았는데, 옛날 경기도지사였던 임창열이라고 있어. 임창열이 와이프라고 있는데, 그 사람이 주애란, 주애란 박사야. 그 사람을 문화를 좋아하고 또 이 국악을 좋아하고, 여걸이지 여걸. 그래서 자기가 해보겠다고 그래서 그 사람한테 맡겼는데, 그 사람이 우리가 따내지 못한 정부 예산이라던가 뭐 이런 걸 갖다가 지금 받으려고 열심히 다니긴 하는데, 그래서 남사당에서 진짜 우리가 못했던 건, 우리

는 판을 만들어주면, 이 라운드를 만들어 주면, 우리는 진짜 선대 예인들이 했던 전통문화를 그대로 승화시키고, 그대로 해서 하는데, 이 판을 만들어주는 사람이 있어야 되지 않느냐, 이건 당신의 역할이다. 이걸 만들어 줘라. 그래서 우리가 초빙을 해서 그 사람을 이사장을 앉혀 놓고 나는 그냥 꼭두쇠 역할만 보고 있다.(2013. 7. 31)

지운하 명인은 2년 동안의 임기를 마치고 2013년 이사장직에서 물러난다. 지운하 명인은 연임을 할 수도 있었지만, 남사당의 발전을 위해 외부에서 좋은 분을 모시고 와서 이사장직을 그만두었던 것이다. 그래서 경기도 지사였던 임창열 씨의 부인을 후임 이사장으로 추대하였다. 자기 자신이 오래 이사장을 맡는 것보다는 능력 있는 분이 그 자리를 맡으면 예산이나 여러 가지 면에서 좋은 점이 많을 것이라고 생각했기 때문이다. 그런 연유로 자리에서 물러난 뒤에 꼭두쇠 역할만을 맡아 직간접적으로 후임 이사장에게 힘을 실어주었다.

2015년 현재 남사당놀이보존회 조직도는 다음과 같다.[2]

-중요무형문화재 제3호 남사당놀이보존회-

사단법인 남사당 남사당전통연희대학

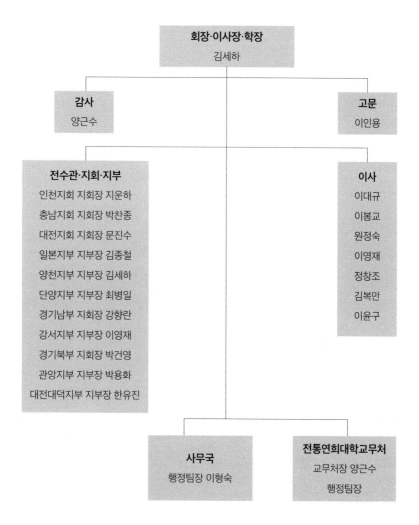

회장·이사장·학장
김세하

감사
양근수

고문
이인용

전수관·지회·지부
인천지회 지회장 지운하
충남지회 지회장 박찬종
대전지회 지회장 문진수
일본지부 지부장 김종철
양천지부 지부장 김세하
단양지부 지부장 최병일
경기남부 지회장 강향란
강서지부 지부장 이영재
경기북부 지회장 박건영
관앙지부 지부장 박용화
대전대덕지부 지부장 한유진

이사
이대규
이봉교
원정숙
이영재
정창조
김복만
이윤구

사무국
행정팀장 이형숙

전통연희대학교무처
교무처장 양근수
행정팀장

지운하 명인은 이사장직을 수행하면서 그 어느 때보다 남사당의 대중화에 신경을 썼다. 시대적 분위기에 맞는 대중화만이 남사당이 살길이라 생각했기 때문이다. 그래서 남사당이 좀 더 발전된 단체가 될 수 있는 방안이라면 회원들뿐만 아니라 다른 사람들의 이야기에도 귀를 기울였다. 또한 모든 것들을 공개하여 투명하게 남사당보존회를 운영하고자 노력했다. 그동안 관리자들이 하지 못했던 일들을 적극적으로 시도한 것이다.

지운하: 우리가 중국 간다고 했을 때 우리가 문화재단체니까는 천만 원 한도까지는 지원을 해줘요. 1인당 50만 원씩 항공료조로다가. 그래서 그때 당시는 내가 단장이었어. 2010년도에는 단장이었었으니까는. 단장이지만 집행권은 없단 말이지. 그런데 이제 그때 천만 원을 남사당에서 지원을 받은 거예요. 근데 그 공연이 이제 딜레이가 되고, 7월 달에 가게 됐어요. 7월 달에 가게 됐는데, 항공료만 이제 주는 거, 그럼 우리 단원들은 프로잖아요. 그러니까 이제 돈 안 받고는 못 간다. 뭐 비행기표만 사줘가지고서는 우리 못 간다, 그래서 그때 이제 사무국장하고 나하고 둘이 중국을 갔어요. 둘이 가가지고서 거기서 일주일 동안 교육을 시키고, 7월 달에 공연을 할 것을 화약을 맺고 그리고 온 거예요. 그리고 와서, 그러면 정식적으로 말하자면 거기에서 천만 원을 받아서 둘이 갔다 왔으니깐 딴 거 쓰면 안 돼, 요건 오로

지 항공료로만 쓴 거지. 근데 항공료 둘이 써본댔자 돈 백이십만 원에 불과하다고. 그 외 나머지건 반납을 시켜야 되는 거거든 원칙은. 근데 우리가 7월 달에 가기로 했으니까 공연 성격이 틀린 거에요. 7월 달에 간 거는 김을동 의원이 얘길해서 대림에 김좌진장군동상 그거 개막식 하는데 가는 거고, 우리가 남사당에서 지원할 땐 20명이 하얼빈 공연 간다고 해서 이제 한 거지. 근데 여기 일부에 못 갔던 사람들이 이제 이거는 뭐 야로가 있다, 뭐 해가지고서 고발을 했던 거지 이거를 갖다가. 고발을 했었는데, 그때 당시에 7월 달에 우리가 남사당 단원들 다 가자고 했을 때, 그때 갔으면 좋은데 그 보유자 선생님이나 몇몇 선생님들이 돈 안주면 안 간다 그래서 사무국장이 여기 이제 도당이라는 단체를 가지고 남사당 이름으로 간 거야. 내가 이제 그 공연을 김을동 의원 하고 조인이 돼서 만든 거니까 당연히 간 거고. 그래 갔다 오니까는 단원들 중에서 못 간 사람들이 이제 저기하니까는 이제 이런 남사당에 부정이 있다고 얘기가 됐던 거지. 그래 나는 어떻게 됐던 간에 내깐엔 의리를 지킨다고, 그땐 사실 내가 빠져 나올라면, 나는 모른다 내 통장에 돈이 300만 원이 들어와서 이걸 가지고서 왕복 항공료하고 거기 가서 숙식 제공하고 그러고 강사비하고 하라 그래서 받아둔 죄뿐이 없다. 난 몰르는 사실이다 하고 했으면 아무런 문제가 없는데, 의리 지킨다고 해가지고서 니들 통장에 300만원 들어온 건 인정하지? 인정한다고

근데 이게 항공료를 지원해주는 걸로만 인정하는 건데 왜 이거 가지고서 막말로 밥 사먹으라고 돈 준건데 왜 술 사먹었으냐, 그러다보니까는 이제 의리를 지킨다고 해가지고서 같이 이제 갔는데 결국은 벌금이 이제 나하고 박영태 선생은 100만 원씩 나오고, 그리고 이제 그때 당시에 사무국장 했던 그 친구는 200만원이 나오고, 그래서 이제 준보유자 제도가 솔직히 얘기해서 이제 해지가 되고.(2015. 7. 1)

하지만 예기치 못한 불미스러운 사건에 휘말리게 된다. 단장으로 있던 당시(2010년)에 남사당 단원들과 중국 공연을 가기로 했는데, 공연단에 끼지 못했던 한 회원의 고발로 남사당보존회에서 파면을 당하였다. 고의적으로 돈을 빼돌린 것도 아니고 후원하는 측의 착오로 중복 입금이 된 사실을 몰랐음에도 검찰 측에서 벌금형을 내리다 보니 문화재청에서는 결국 남사당놀이 준보유자 제도를 박탈했다.

지운하: 그러다보니까는 나를 따르던 후배들, 또 제자들, 하루가 멀다시피 전화도 하고 선생님 뭐 건강은 어떠시냐고 막 이러던 친구들이 그러고나니까 이제 전부 단절이 되는 거에요 이게, 그래서 아 이거 내가 전수조교란 타이틀 가지고 이 친구들이 과연 나를 이제 저기하는건지, 그 지운하가 60 평생을 이 길

로 살아왔다는 자체를 솔직히 얘기해서 망각하고, 전수조교가 남사당에서 큰 잘못해가지고 해촉 된 이런 식으로다가 생각을 하는 것이 조금 나로서도 좀 서운한 이런 면이고.(2015. 6. 25)

지운하 명인을 비롯해 남사당보존회 전체 회원들에게 치명상을 입힌 사건이었지만 고의적인 것도 아니고, 돈을 횡령하지 않았는데 그런 누명을 쓴 사건이다 보니 너무 억울한 측면이 많았다. 잘못이 없다는 사실을 회원들이 알고 있음에도 불구하고, 한순간의 실수로 보유자 제도가 없어지니 그저 미안할 따름이었다. 오랫동안 믿고 따라주던 후배를 비롯해 아끼는 제자들까지도 연락을 하지 않는 모습을 보면 그저 마음이 무거울 따름이었다. 60 평생 부끄럽지 않은 삶을 살았음에도 주변 사람들이 하나둘 떠나니 서운한 면도 적지 않았다고 한다.

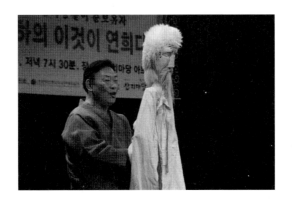

남사당의 대중화에 심혈을 기울이다

지운하 명인은 늘 남사당의 대중화에 관심을 가지고 있었다. 한국의 전통극들은 궁정연극이나 산대를 제외하고는 무대미술이 필요 없었던 야외극의 형태이다. 서민극인 남사당패놀이도 별다른 무대장치 없이 자연을 배경으로 넓은 공터를 무대로 삼았으며 특별한 무대미술의 개념이 존재하지 않았다.[3]

> **지운하:** 우리 남사당은 옛것만 가지고 남사당 고집을 해서는 또 안 된다는 얘기야. 옛것은 옛것대로 그대로 우리가 보물처럼 잘 우리가 보존을 하고, 거기에서 발전시킬 수 있는 것은 바로 창작적이면서도 퍼포먼스, 퓨전, 이런 걸 가지고서 해야지. …(중략)… 이걸 전통에다가 딱 규합을 시켰을 적엔 어른들한테 욕먹는 일이지. 그래서 전통은 전통대로 가자, 전통을 퇴색시키지 말고. 이걸 구닥다리라고 빼 버리지 말고, 전통을 우리가 잘 위하고 사수를 해야 한다. 그런 얘기야.(2013. 7. 31.)

시대적 변화를 수용하지 못하고 전통을 보존하고 유지하는 데 급급하면 남사당은 살아남기 힘들다. 보존중심의 계승으로는 오랜 세월 이어온 전통을 미래로 전승시켜주지 못한다. 현재 우리의 생활 속에 살아 있는 전통이 되어야만 지속성을 유지할 수 있

는 것이다. 대중화를 하는 데 있어 중요하게 생각한 것은 시민들과 함께하는 것이고, 또 다른 하나는 전통의 남사당놀이를 현대에 맞게 재창조하는 걸 중요하게 생각하고 있다. 그러기 위해서는 예전의 모습을 제대로 복원하고 이를 토대로 새로운 것들을 창작하는 방향으로 나아가는 것이 바람직하다고 믿었다.

지운하: (네. 한두 가지만 더 여쭤 볼게요. 앞으로 남사당에는 꼭두 쇠라는 역할들이 어떻게 가야지 올바른⋯) 꼭두쇠라는 거는 지금 내가 얘기한 거야. 바로 이제 이거는 말 붙이기 달린 건데, 남사당에서는, 남사당 6가지 종목은 오리지널 전통으로 가자. 오리지널 전통으로 가서 전통을 퇴색시키는 것을 막아야 해. 막아야 하고, 그 대신 생계를 목적으로 했을 때는 발전을 시켜라. 그래서 남사당에서, 예를 들어서, 자진가락에 꽹과리 가락을 넣어주면 '갠지갯지 갠지갯지 갠지갯지~' 여기 양상이 적격인데, 옛날 그대로 하면 관객이 조금 지루할 수가 있으니깐, 이걸 창작으로 해서 '갠지갯지 갠지갯지 개개갱~' 이런 가락도 접목을 시켜가 지고서, 개개갱 할 적에는 일사를 쳐라. 이런 식으로 지도를 해 줄 수 있는 거. 꼭두쇠로써. 그래서 전 세계화를 시켰을 적에, 강남 스타일이 뭐 노래 잘하고 춤 잘 춰서 그게 뜬 게 아니거든. 그것은 연 때가 맞으니깐. 우리 남사당에서 왜 이 국악이 고리타분하게 옛것만 자꾸 주장을 하고 그러니깐 전 세계인들이, 봐, 우

리 풍물에서 남사당이 고집하는 전통, 국립국악원에서 고집하는 전통, 아악이라던가 정악이라던가, 별로 인기가 없어. 하지만 그것이 있기 때문에 발전이 되는 거야. 자, 한 가지 문제는, 우리가 이제 남사당에서 이제 뭐를 해야 남사당이라도 잘 팔려 나갈지, 한마디로 얘기해서. 그럼 이제 남사당의 여섯 가지 종목 하면 내가 그건 최초로 얘기했을 거야. 어름 줄타기, 살판 땅재주, 버나 쳇바퀴 돌리기, 풍물 농악, 덧뵈기 탈춤, 덜미 인형극. 이 여섯 개가 다 창작, 퓨전, 퍼포먼스로 갈 수가 있다는 거야. 우리가 얘기해서 '박첨지놀음인데', '야 박첨지 마실갔다' 이런 타이틀,

'꼭두각시도 바람났군', '홍동지 빨개벗고 오줌 싸다' 이런 타이틀. 해학스럽고 굉장히 까르르 웃을 수 있는 이런 타이틀 말이야. 근데 이걸 갖다가 '어우 선생님 창피해요. 어떻게 그렇게….' 여자들은 그렇게 말 할 수 있어.(2013. 7. 31.)

최근에는 경제성장과 삶의 질적인 향상으로 공연문화에 대한 관심이 높아지고 있다. 질 높은 공연예술에 익숙한 관객의 눈높이에 맞출 수 있도록 남사당놀이도 공연의 중요한 가치인 전통과 독창성을 유지하면서 이를 현대적으로 재창조하려는 노력이 요구된

다. 지운하 명인은 남사당놀이를 시대적 변화에 맞게 올바른 방향으로의 재창작하는 다양한 방법이 있다고 하였다. 여기에서 특히 남사당 보존회를 이끄는 꼭두쇠의 역할이 중요하다고 생각하고 있었다. 그리고 무엇보다 남사당의 여러 종목들을 세계화할 수 있도록 다양한 시도를 해야 한다고 강조하였다.

지운하: 남사당이란 단체는 광범위하고 참 좋은데, 또 이것이 좋다라고 판단은 되는데 한마디로 얘기해서 자선 사업가라고 해야 할까? 이런 사업가가 달려들지를 않아. 왜 달려들지를 않냐면은 춥고 배고픈 단체기 때문에. 남사당이라는 그 자체는 좋은데…. …(중략)… 그럼 남사당이 유명한 단체니까 다 오는데, 이 사람들을 갖다가 남사당에서…. 다만 용돈이라도 벌 수 있게, 월급은 못주지만 벌 수 있게끔 만들어 줘야하는데. 그런 것이 굉장히 미흡하다.(2013. 7. 31.)

지운하 명인은 남사당보존회에서 중추적인 역할을 하면서 보존회가 시대의 변화에 맞게 변화할 것을 강조하였다. 남사당보존회라는 단체는 항상 관객들을 생각해야 하고, 어떻게 하면 대중들에게 친숙한 공연을 할 수 있을지를 늘 고민해야 한다. 이를 위해서 다양한 노력이 필요한데, 현시점에서는 남사당보존회가 안고 있는 인프라의 부족, 그리고 외부의 후원 부족 등의 문제를 명확히 직시하고 이를 해결하는데 전 회원이 관심을 기울이는 것이 바람직하다고 생각하였다.

지운하: 가수 비나 뭐 얘네들이 진짜 비행기 전세내가지고 자기네들만이 타고 다니는 그 비행기에다가 홍보하고 뭐하고…. 우리나라 이 문화는 어마어마하고, 마이클 잭슨? 엘비스 프레슬

리, 톰 존슨? 진짜 얘네들만 전 세계적인 음악가고 가수라고 하는 법 없어. 옛날 베토벤이고 이런 친구들, 그런 선인들. 우리나라 돌아가신 박동진 선생님이 "역시 우리 것이 좋은 것이여, 제비 몰러 나간다." 이런 것이, 안숙선 씨 같은 경우는 귀곡성까지 내고 귀신과 같이 대화를 한다는 식으로다가 이 목소리를 낼 수 있고, 조수미 같은 경우는 예를 들어서 소프라노라고 해가지고서 정말 목소리가 최고 고음 자체가 맑고 청아하고 올라간다고 그렇게 얘기를 하는데, 안숙선이는 그거보다 더 한다는 얘기지. 근데 왜 출연료는 조수미는 천만 원 주고, 안숙선이는 오백만 원뿐이 안줬느냐. 그 세종문화회관에서 공연하고. 그런 것이 우리 꺼니깐 하대를 했다는 거야. 왜 하대를 해. 내 식구 내가 사랑해 주고 내가 해야 남들도 함부로 못하는 거야. 그러니까 같은 국악을 하고 그러면, "아 선생님 예산이 없으니까 선생님 저기 한 50만원만 받아요." 그러면 나부터도 뜨거운 감자 입에 넣은 거랑 똑같애. 뱉자니 아깝고, 먹자니 뜨겁고. 50만원이라도 벌어야 사니깐. 자꾸 그 자체가 낙후화 된다는 이야기지. 적어도 김덕수 정도 하고 이광수 정도 하고 지운하 정도 하면, 어디 가서 한 번 출연하면, 우리 친구들? 나훈아나 남진이 뭐 송대관이 태진아. 예를 들어 어디 가서 한 번 부르면 최하 아무리 안해도 2~300 안주면 안가. 하다못해 오은주 얘네들도 "선생님, 그래도 부르면 100만원은 줘야죠." 그런데 나는 어디 가서 100만원을

못 받아봐 솔직히 얘기해서. 평생을 이걸 했는데도, 그만큼 우리 것이 아직까지도 빈약하다는 이야기지. 이걸 갖다가, 이런 걸 테마로 해서 좀 부각을 시켜가지고 모든 국민들이 다 같이 동조할 수 있는, "아, 박동진 선생님이 했던 우리 것이 좋은 것이여." 해서 그런 것이 조금이라도 도움이 된다면, 우리 후학들이 이걸 열심히 만들어서, 우리 선생들은 나부터도, 이거 못해. 솔직히 해서. 자네들이 "선생님, 실챗가락 쳐 보세요." 하면 자신 있게 치지. 근데 글씨로다가 "실챗가락 좀 써주세요." 하면 못 쓴다는 얘기야.(2013. 7. 31.)

지운하 명인은 국악을 비롯한 전통문화에 대한 국민들의 인식이 바뀌어야 한다고 생각하고 있다. 다른 분야들의 경우는 국악보다 좋은 목소리를 갖고 있는 것도 아닌데 그들은 국악에 종사하는 사람들 보다 더 좋은 대접을 받는 게 사실이다. 실력적으로 보면 국악이 더 나은데도 불구하고 찬밥신세를 모면하지 못하고 있다는 것이다. 박동진 명창처럼 국악의 대중화에 부단히 노력을 하지 않으면 이런 사회적 분위기가 바뀌지 않을 것이라고 하였다.

서울 예술의 전당은 '삶과 놀이의 한마당-남사당놀이'를 오는 20일 오후 4시 예술의전당 야외극장에서 무료 공연한다. 이번 공연은 예술의전당이 전통예술의 발굴, 재현 등을 위해 마련

한 기획시리즈 〈99 한국 강의 혼과 예술-한강〉의 첫 번째 무대. 먼저 관객들을 모으고 흥을 돋우는 '길놀이'를 시작으로 행사의 안녕을 기원하는 '비나리'가 펼쳐진다. 이어 풍물과 어우러지는 전통민속탈춤 '덧뵈기'와 삼현육각 반주와 재담이 이어지는 줄타기 곡예 '어름', 태평소 가락에 맞추는 '버나(쳇바퀴돌리기)' 같은 신명나는 놀이가 무대를 장식한다. 남사당놀이보존회 회장인 박계순과 남기환, 박용태, 지운하, 남기문 등 30여 명의 남사당패가 출연한다.[4]

지운하 명인은 꼭두쇠와 이사장이 되기 훨씬 이전부터 남사당의 대중화를 몸소 실천하고 있었다. 혼자서의 노력만으로는 역부족이었지만, 지운하 명인은 보존회에서 늘 대중화를 외쳤던 대표적인 인물이었다. 그는 동료들과 함께 예술의전당에서 남사당놀이 무료 공연을 했으며, 시간이 날 때마다 보존회 여러 회원들과 함께 길놀이를 비롯해 덧뵈기, 어름 등을 무료로 공연을 하였다.

지운하: (그럼 99년도까지는 그래도 단장님하시면서 제일 보람되는 게 뭐였어요?) 그때 당시에는 사실 보람된 거는, 그전에 국립국악원에서 오라고하는 것도 안 갔으니까. 돈이 워커힐이 많았으니깐. 그리고 이제 워커힐에서 단장생활을 근 한 17년, 18년 하면서 92년도에 우리 남사당에서 이제 내가 라운드를 만들어서 해

변 캠프를 이제. (그게 92년도에요?) 그게 92년도부터. (그니깐 워커힐 계시면서도 남사당에다 그런 대중화적인 작업을 했군요. 해변, 그게 1992년도부터 충남에 태안에서 시작하신 거죠?) 어. 안면도 꽃지해수욕장이라고, 거기 수상무대를 지어놓고 거기서 이제. (여름 때만?) 그렇죠, 여름에. 일 년에 한 번씩. 그래서 이제 태안군 태안면 승원리라고. (아 고향이 그쪽이시니깐) 내가 고향이 거기가 아니고, 아버지 고향이 태안이고. 꽃지해수욕장이 지금은 아주 굉장히 관광지가 됐는데 그때만 해도 소외지역이었었는데.(2015. 7. 1)

지운하 명인이 남사당의 대중화 작업을 벌인 가운데 가장 보람되게 생각하는 것이 바로 '해변캠프'였다. 해변캠프는 지운하 명인이 아이디어를 낸 공연으로, 피서철 해변에 찾아오는 관객들에게 남사당 공연을 선보인 행사였던 것이다. 1992년도 충청남도 안면도 꽃지해수욕장에서 시작한 캠프는 1999년도까지 진행하였다. 꽃지해수욕장은 충청남도 태안군 안면읍 승언4리에 위치해 있으며, 할배바위와 할매바위를 배경으로 펼쳐지는 낙조가 아름답기로 유명한 해수욕장이다. 오늘날 꽃지해수욕장은 꽃지해안공원과 연결되어 사철 여행객들의 발길이 끊이지 않는 곳이다. 당시만 하더라도 널리 알려져 있지 않은 해수욕장이기에 해수욕장을 홍보하기 위한 수단으로 공연을 기획한 측면도 있었다. 이곳에서의 공연은 반응이 무척 좋았다고 한다. 하지만 여러 가지 이유로 더 이상

공연을 할 수 없게 되었다. 안면도는 지운하 부친의 고향이기도 하였다.

지운하: 처음에는 소규모로 하다가 나중엔 우리가 거기에서. (돈을 지원을 받았습니까?) 아니 지원 받는 데는 없었어요. 우리가 다니면서 예를 들어서 협찬도 좀 받고, 그것도 왜 그렇게 됐냐면 내가 월남에서 군대생활 할 때 우리 연대장이 황영주였었어요. 근데 이 양반을 제대 후에 만난 거죠. 이 양반이 아태재단에, 인제 김대중대통령, 아태재단 사무총장이었었어요. 그래서 이제 그냥 아태재단에 우리 남사당 공연을 하게 되가지고서 이 사람하고 알게 되가지고 그때 아태재단하고 연결시켜준 게 우리 국악협회 사무국장이었던 김종원 형님이 연결해줘서 어떻게 얘기하다보니까는, 그 팜플렛에 나온 씨레이져박스로 장구통 만들어 친 거, 그거를 이 양반이 기억을 하고 있어요. 그래서 이제 "그게 납니다." 그랬더니 너무 그냥 좋은 거죠, 그래서 공연을 원만하게 계약을 해서 이제 공연해가지고, 그 황용배 회장님하고 인연이 돼서 내가 92년도 캠프를 했을 때, 황용배 회장님이 그때는 한국마사회 총 상임감사로 가 있을 때에요. 그래서 한국마사회에서 지원받기가 좋았죠. 천만원, 이천만원, 그때 돈으로. 그래서 이제 안면도에다 수상 무대를 만들고.(2015. 7. 1)

 초창기에는 소규모로 진행하다 행사가 의미도 있고 여러 사람들에게 관심을 받기 시작하다보니 몇 군데에서 협찬을 받기도 하였다. 받은 돈으로 현수막도 만들고 수상무대도 설치하여 남사당 회원들뿐만 아니라 찾아오는 관광객들에게 좋은 볼거리를 제공하였다. 그 당시 지운하 명인은 많은 걸 생각하였다. 국악을 비롯해 남사당이라는 전통문화가 나아가야 할 길이 이러한 길임을 다시 한 번 느낄 수 있었다. 그는 죽는 날까지 남사당의 대중화에 매진할 것을 스스로 다짐하였다. 지운하 명인은 오랫동안 해변캠프를 운영했으면 했는데, 그러지 못해 무척 아쉬움이 많이 남는다고 하였다. 이런 아쉬움을 달래기 위해 대중화 작업을 멈추지 않았다. 지운하 명인은 국립국악원과 남사당 이사장에서 물러난 이후에도 풍물캠프 등을 진행하면서 남사당의 대중화에 앞장서고 있다.

고향 인천에서 남사당의 불씨를 살리다

국립국악원에서 퇴임을 한 지운하 명인은 고향인 인천에 새로운 보금자리를 마련한다. 어릴 때부터 전국을 다니며 공연을 하다 보니 항상 고향에 대한 아쉬움이 남아 있었다.

> **지운하**: (이제 인천시 지회를 만든 이유는 그러면 나와 있기는 한데, 지운하 선생님께서 남사당 인천시 지회를 만든 이유를 아까 쫌 이야길 했는데, 쫌 더 구체적으로 좀 이야기를 해주세요.) 아, 인천 남사당 지회? 그거는 내가 국립국악원에서 2007년 정년퇴임했다고 했었죠? 그러고 그땐 이제 이 공간도 없었어. 이 공간도 없었는데 우리 제자 하나가 이제 선생님 국악원도 그만두시고, 또 선생님이 지금 모든 것을 그야말로 접고 그만두기에는 아직은 그래도 젊지 않았냐, 그러니까 선생님이 연습할 수 있는 이런 공간을 한번 만들어 보자. 그렇게 이제 제의가 들어온 거지. 그래서 이것을 2008년도에 이 공간을 설립을 하기 시작했어요. 그래서 이제 2008년도에 이걸 하면서, 이 공간을 시작을 하면서, 자, 공간이 내가 아무리 준문화재라고 해도 아무런 타이틀 없으면 안 되는 거예요. 그래서 여기 인천에 남사당 지회가 없으니까는 여기에 남사당 인천 지회를 만들자. 그래서 이제 지회 설립을 신청을 해가지고서 지회설립 허가증까지 다 나와서 지회가 된 거죠.(2015. 7. 1)

2007년 국립국악원에서 정년퇴임을 하고 인천으로 돌아왔다. 나이가 들면 고향에서 의미 있는 일을 해보고 싶은 마음도 간절했기 때문이다. 당시에는 공연할 공간도 없었는데, 제자의 권유로 2008년에 인천에 남사당지회와 함께 유랑이라는 극단을 만들게 된다.

> **지운하**: 그렇게 하고나서 남사당 인천 지회라고 하기에는 남사당에 내가 뭐 예술단장이고 뭐 다 한다고 하더라도, 솔직히 얘기해서 좀 너무 통제가 많고 안 될 거 같더라구요. 그래서 사단법인 유랑이라는 걸 만든 거죠. 그 사단법인 유랑이 이제 인천시 문화재과 그때 김남윤이가 과장이었었는데, 내 막내 동생하고 친구였었어. 근데 이친구가 여기 와서 그래, 아 형님 제가 사단법인을 하나 만들어줄테니까는 사단법인을 한 번, 그래서 사단법인은 아주 쉽게 만들었어요. 그래서 회원들하고, 이사장하고, 이사들하고 요것만 다 해서 선생님이, 형님이 남사당에 있던 거 어렸을 때부터 인천 숭의국민학교 나오고 다 여기 출신인 거 다 알고 그러니까는 한번 만들어보자. 그래서, 이제 만들어가지고 사단법인을 아주 쉽게 만들었죠.(2015. 7. 1)

인천이라는 지역에 남사당 지회와 극단 유랑을 만드는 과정에서 많은 이들의 도움을 받았다. 특히 막내 동생 친구의 도움이 컸

다. 동생 친구가 인천시 문화재과에 있는 덕분에 적지 않은 도움을 받아 원활하게 설립할 수 있었다.

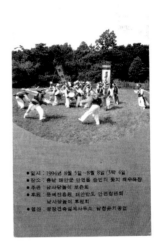

유랑은 2005년 중요무형문화재 제3호 유네스코 인류무형문화유산인 남사당놀이 인천지회에서 시작하였다. 이후 2011년 4월 25일 이사장 1명, 고문 5명, 이사 7명, 운영위원 18명, 감사 2명, 사무국 3명, 회원 76명, 총 112명의 사단법인 유랑으로 다시 태어났다. 사단법인 유랑은 전통문화 보존 및 계승발전은 물론 전통 예술의 대중화와 세계화를 목적으로 설립되었다. 유랑의 설립취지는 ① 남사당연희종목의 보존 및 전승을 위한 사업, ② 중요무형문화재 기·예능 보유자의 전승교육, ③ 전통문화 보급, 선양을 위한 교육훈련, ④ 학습세미나 개최 및 출판사업, ⑤ 전통문화 체험수련시설 운영, ⑥ 전통문화 전문교육인력의 양성 및 교육프로그램 개발 등의 전통문화 보존 및 발전을 위한 사업을 진행 중이다. 그밖에 전통문화의 해외보급·선양을 위한 국제 교류사업, 전통창작연희 개발 및 공연, 전통 혼례 및 궁중 의례 등 전통문화 행사 시행, 위탁하는 전통문화 관련사업의 수행, 전통문화의 진흥을 위한 기타 사업 수행

등을 통해 전통문화의 대중화에 기여하며 세계인의 음악으로 자리매김 하기 위한 다각적인 사업을 진행하고 있다.[5]

　　전국에서 처음으로 풍물대축제를 열고 있는 인천 부평구가 축제에 참여했던 중요 무형문화재, 연합 풍물패 등의 상설공연을 무료로 펼친다. 상설공연(총 12회)은 27일부터 10월 19일까지 수요일 오후 7시 반 경인전철 부평역사 쇼핑몰 1층 특설무대에서 열린다. 27일 첫 공연에는 부평지역 21개동 풍물패를 이끌고 있는 '패장'들이 모두 나와 연합 풍물을 선보인다. 또 국립국악원 사물놀이 지도위원으로 남사당놀이 준 보유자인 지운하 씨가 꽹과리를 이용한 '부포놀이'를 공연한다. 8월 공연은 10, 17, 24, 31일로 예정돼 있다. 공연 때마다 부평지역 21개동의 각 풍물패가 나오며, 풍물 명인도 출연한다. 풍물 명인으로는 충남 예천의 한민족음악원 이광수 원장과 평택농악 중요무형문화재 김용래, 이리농악 중요 무형문화재 김형순, 서도소리 전수 조교인 박준형, 설장고의 황혜경 씨 등이 나설 예정이다. 이밖에 풍물패 '잔치마당' 예술단의 퓨전 난타와 모듬북, 진도 아리랑 등 민요와 판소리, 경상 충청 전라 등 삼도 풍물가락 연주 등이 이어진다.[6]

지운하 명인은 후학을 양성하는 일에도 관심을 기울이고 있다. 그의 제자인 강향란, 이영재, 김재승, 신하교, 김경수, 최병일,

서광일, 노종선, 길기옥, 이윤구, 김복만, 지규현, 최병진 등은 남사당의 공연을 비롯해 교육과 기획 등 다방면에서 맹활약하고 있다. 인천에서의 활동을 시작하면서 지운하 명인은 2011년도에 계양구 예술단 단장직을 맡게 된다. 때마침 계양구청장을 만날 기회가 있었는데, 그 자리에서 계양구에서 본인의 능력을 펼쳐보고 싶다는 말을 전하자 흔쾌히 받아들여져 예술단이 만들어진 것이다. 이러한 일들은 고향인 인천에서 의미 있는 일을 하면서 노후를 보내고 싶다는 마음이 간절했기에 가능했던 것으로 보인다. 계양구청예술단으로 자리를 옮기기 전부터 진행한 풍물대축제가 그러한 마음을 처음으로 펼쳐 보인 행사다. 부평구에서 여러 차례 열린 풍물대축제는 전국에서 내놓으라는 명인과 명창이 대거 출연하였으며, 각 동을 대표하는 풍물패도 참여하여 기량을 뽐냈다.

　　인천 계양구(구청장 박형우)는 구민의 정서함양과 지역문화예술 창달을 위해 1일 계양구청 대강당에서 계양구립예술단 창단식을 갖고 본격적인 활동에 들어갔다고 밝혔다. 이날 창단식은 박형우 구청장, 조동수 계양구의회의장, 시·구의원, 구립예술단 단원 46명 등 총 200여명이 참석한 가운데 예술단원에 대한 위촉장 수여, 박형우 구청장 인사말, 조동수 의장의 축사에 이어 창단 경축공연이 진행됐다. 축하공연은 여성합창단 함석헌 예술 감독의 '11월의 멋진 어느 날' 등 축가로 진행됐다. 이날 창단

한 계양구립예술단은 풍물단과 여성합창단으로 구성돼 있으며 인원은 각각 22명과 26명이다. 구는 예술단 창단을 위해 올해 1월 계양구립예술단 창단계획을 수립해 3월에 계양구립예술단운영위원회를 구성하고 1차 운영위원회에서 풍물단과 여성합창단을 구립예술단으로 선정했다. 그 후 8월에 예술단별 예술감독과 훈련장, 반주자 및 단원을 공개모집해 9월 풍물단 예술감독으로 지운하 씨, 여성합창단 예술감독으로 함석헌 씨를 각각 선정했으며 10월에는 공개전형으로 풍물단 및 합창단 단원에 대한 선발을 마무리했다. 앞으로 계양구립예술단은 계양문화회관에서 주2회 이상 정기연습을 통해, 내년부터 정기공연, 구민의 날 행사 참여 등 대내외적인 활동을 본격적으로 펼칠 예정이다.[7]

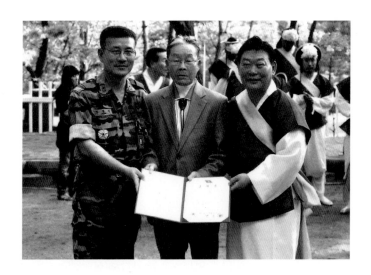

위의 내용은 계양구립예술단의 창단식 관련 기사이다. 이날 창단식을 가진 계양구립예술단은 풍물단과 여성합창단으로 구성되었다. 지운하 명인은 풍물 행사를 계기로 계양구청장을 만날 수 있었다. 이를 계기로 지운하 명인은 계양구 풍물단의 예술감독이 된다. 만일 남사당 활동에 대한 부단한 노력이 없었다면 그러한 기회가 찾아오지 않았을 것이다. 지운하 명인은 2011년부터 계양구립예술단의 풍물단 예술감독으로 활동하면서 많은 후학들을 지도하고 있다. 그리고 갈고닦은 기량을 뽐내기 위해 정기적으로 공연을 하고 있다.

고향인 인천으로 돌아온 이후에 지운하 명인은 남사당의 현대화와 대중화에 많은 관심을 갖고 다양한 활동을 펼치고 있다. 그리고 해마다 여름철이 되면 4박 5일 동안 풍물캠프를 떠난다. 캠프에는 대략 70~80명 정도의 인원이 참가한다. 캠프 장소는 단양인데, 유명한 사람들도 많이 오곤 한다.

지운하: 1일에 떠나는 거, 벌써 이게 13회차야. (근데 그게 뭐죠?) 풍물 캠프. 풍물 캠프를 올해 이제 단양에서 하는데, 그래서 주기적으로 사단법인 유랑, 인천지회에서 하는 게 풍물캠프, 풍물대장정, 뭐 이런 건데, 풍물캠프 같은 건 우리가 이제 지원 하나 안 받고, 그냥 학생들하고 일반인, 이제 우리 계양구립예술단 단원들하고 해서. (몇 명이나 가십니까?) 한 7~80명 그렇게 되

지. 7~80명 가지고는 안 되고 적어도 200명 정도는 돼야 이제 되는 거거든. 그래서 이제 4박 5일 동안 우리가 이제 그런 분하고 공연하고. 이번에는 박근혜 대통령 동생 박근령이라고 있어, 그 박근령이도 오고. 8월 4일날 일요일날에는 단양에서 공연도 하고. 그래서 이제 그런 걸로 인해서 우리 남사당에 조금 부각이 돼서 지금 우리 교민이 가 있는 어느 세계가 됐든, 남사당하면 남사당을 모르는 사람이 없어. 다 알어. 남사당이란 얘기는 아는데.(2013. 7. 25)

2014년 여름에도 사단법인 유랑이 주최하고 중요무형문화재 제3호 남사당놀이 인천지회에서 주관하는 '제14회 풍물명인 지운하와 함께하는 남사당 풍물캠프'가 청정지역인 충북 단양군 영춘초등학교에서 8월 6일부터 10일까지 4박 5일간 개최되었다. 이번 캠프에서는 무형문화재 제3호 남사당놀이의 여섯 마당 중 덧뵈기(탈춤), 덜미(인형극), 버나, 살판, 풍물과 사물놀이, 모듬북(난타), 상모반 등 각종 국악연희를 학습하고 농촌체험과 문화답사까지 함께 즐겼다. 캠프 마지막 날에는 단양 영춘초등학교에서 난타퍼포먼스, 민요, 무용 등 다양한 국악공연을 선보여 일반시민들과 학생들에게 국악의 대중성과 전통연희의 재미를 느낄 수 있도록 하였다. 사단법인 유랑과 남사당 인천지회는 연 2회(겨울, 여름) 꾸준히 풍물캠프를 주최·주관하였고, 연 2회(2달씩) 행해지는 풍물연수를

통해 국악 교육에 많은 노력을 기울이고 있다.[8]

극단 유랑을 중추로 최근(2013년 9월)에는 '무형문화재 남사당패 활동기반 마련 프로젝트'의 모금을 시작해 화제를 모은 적도 있다. 해당 캠페인은 성균관대 대학생들이 운영하는 온새미로 프로젝트와 함께하는 것으로, 전통연희극부터 국악뮤지컬 교육까지 열정과 패기를 가지고 새로운 창작 시도를 하고 있지만, 전승활동을 이어나갈 경제적 기반이 없는 전통예술단체 (사)유랑에게 교육 악기 구입 비용을 지원하는 내용이다. 모금은 9월 29일까지 온라인을 통해 진행되며 모금된 금액은 난타 교육을 위한 모듬북 10개 구입에 쓰일 예정이다. 온새미로 프로젝트는 더 많은 이들의 기부를 이끌어내기 위해 캠페인에 함께 참여하는 후원자를 대상으로 감사 편지와 함께 난타북에 후원자 성함 기재를 약속했다. 더불어 1만 원 이상을 기부한 후원자를 대상으로 하여 유랑 공식 티셔츠와 공연 동영상이 담긴 CD, 그리고 풍물명인 지운하와 함께하는 풍물캠프 할인권을 기부 금액별 리워드로 제공한다. 이번 캠페인을 기획한 온새미로 강철중 팀장은 "우리 문화가 대중에게 외면 받고 설 자리를 잃어가는 현실이 안타까워 국민들이 그들의 기반을 마련해주자는 의미에서 이러한 캠페인을 기획하게 되었다."며 많은 사람들의 관심과 참여를 부탁했다.[9]

지운하: (감독 그러니까 감독직으로, 그럼 거기에서 추구하시는 게

뭐가 있습니까? 이걸 어떤 식으로 좀 키우고 싶어요? 이 단을? 지운하 선생님 혹시 의견이 좀?) 아 어떤 식으로 키우고 싶다는 거보다도, 사단법인은 사단법인 유랑은 유랑대로, 여기에서 활동하고 있는 우리 지규연이라든가 최병진이라든가 뭐 이런 후학들이 열심히 우리 선대 예인들의 전통문화를 이어받아서 열심히 배우고, 또 배우면서 지금 애들은 우리보다도 이 아이템이 굉장히 빨라요 머리가. 그런 좋은 기획 정신을 가지고 기획을 해서 우리 선대 예인들의 전통문화를 얘네들을 통해서 이제 우리 같은 경우는 이제 나이도 먹고 육체적으로도 조금 낙후화되니까는 굉장히 힘들어요. 그래서 젊은 친구들한테 그런 걸 자꾸 고취시킬 수 있는 이러한 라운드, 테마, 그런 장소가 되고 싶고, 또 이제 유랑에 지운하가 대표인 만큼 지운하가 평생 60년 동안 외길로 살아왔던 이걸 노하우로해서 어딘가 모르게 색다르게 좀 잘해봐야 되겠다. 유랑자체는 그렇게 가고, 또 이제 인천지회, 인천지회라는 개념은 여기에서 남사당의 모든 여섯 마당을 인천회원들로 인해서 고취시킬 수 있는 라운드, 테마가 되길 좀 원하고. 그래서 남사당의 줄타기만 제외한 여섯 종목을 그래도 여기서 매주 토요일 날마다 정기적으로 지금 강습을 해요. 그래서 이제 그런 것을 갖다 좀 저기하고, 또 하나 계양구립풍물단은 내가 이제 계양구 한 주민으로서 또 남사당의 전수조교로서 또 우리 유랑의 이사장으로서, 모든 것이 어렸을 때부터 내가 천직으로 배워오

고 했던 60년 동안의 노하우를 다 마지막 불꽃을 태울 수 있는 곳이 계양구 풍물단이다. 그래서 여기에서 후학들을 잘 지도를 해서 적게는 계양구는 물론이지만은, 조금 더 크게 나가서 인천시, 조금 더 크게 나가선 전국적인, 그 담에 세계화를 시킬 수 있는, 비록 단원들이 좀 연세가 높은 주부들이지만은. 주부들로서 이제 비전문가로서 우리의 예인의 정신을 진짜 그대로 고취시켜서 방방곡곡에 알릴 수 있는 이런 계기가 됐으면 좋겠다, 이제 그런 바람입니다.(2015. 7. 1)

올해로 남사당 입문 60주년을 맞이하는 지운하 명인은 예전처럼 왕성한 활동은 아니지만 현재도 고향에서 남사당의 새로운 불씨를 지피고 있다. 그 불씨가 어떤 식으로 타오를지 모른다. 하지만 아직까지 인천지역에서 널리 알려지지 않은 남사당이 불꽃처럼 다시 피어오르기를 기대하고 있다. 그리고 지운하 명인, 본인이 몸담고 있는 남사당 인천시지회와 유랑, 그리고 계양구풍물단도 잘 되었으면 하는 맘이 간절하다. 무엇보다 선대 남사당 예능인의 참다운 예인 정신이 널리 알려졌으면 좋겠다는 생각도 가지고 있었다. 60주년을 앞두고 있는 지운하 명인은 그런 불씨를 지피는 데 있어 어떤 식으로든 도움을 주고자 노력할 의지가 있다고 언급하였다. 지운하 명인의 다짐과 바람이 그가 원하는 바대로 반드시 이루어지길 기대해 본다.

더 하고 싶은 이야기

남사당 풍물놀이 진법

원형 인사굿

길놀이로 시작 마당에 이르기까지 길놀이 형성을 갖추어 주위 관객동원 및 공연에 앞서 시작을 알림과 동시에 원형으로 서서 인사를 한다는 뜻이다.

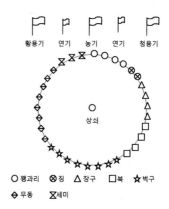

원형돌림벅구

원형돌림벅구 시작되기 전 쇠파트가 원 안에서 덩덕쿵이 가락에 자브라갱 가락으로 짝쇠를 친 다음 상쇠가 벅구를 안으로 유도하여 잦은가락 1, 2, 3, 4가락을 연주하며 연희하는 것을 말한다.

A 당산놀음

A 당산놀음은 잽이와 벅구, 무동, 원형놀음에서 자음 ㄷ형태로 세워놓고 벅구잽이를 잦은가락에 맞춰 잽이쪽으로 유도하여 양상을 치는 것으로 웃다리풍물의 대표적인 대형이라고 할 수 있다.

B 당산놀음

B 당산놀음에서는 덩덕쿵이 가락을 치고 쇠파트의 채발림이나 앉을사위 등을 선보이고 벅구잽이가 8자놀음 다음 연풍대를 돌며 상벅구가 상쇠 앞으로 온다. 가락은 덩덕쿵이에서 마당이채, 이채를 치고 난타를 치며 풀어준다. 이때 벅구는 반원대형을 갖춘다.

C 당산놀음

C 당산놀음에서는 잦은가락과 함께 상쇠가 돌사위 및 네구잽이 재주를 선보이며 벅구잽이를 돌림벅구 시키고 안쪽으로 들어올 땐 취군가락과 함께 양상을 치고 들어온다.

칠채, 멍석말이

칠채가락으로 오방감기 즉 멍석말이라고 한다. 동서남북으로 멍석말이를 한 다음 중앙에서 잦은가락으로 잽이는 돌사위, 벅구잽이는 뒤짚벅구를 돌고 무동은 쾌자 자락을 잡고 원형을 크게 둘러싸고 돈다.

※ 진행방향은 멍석을 말을 때는 화살표 방향 풀 때는 화살표 반대방향으로 한다.

진풀이

칠채 멍석말이 다음 덩덕쿵이 또는 육채
가락으로 진을 풀고 다시 한 번 진을 싼
다. 이때 가락은 빠른 이채와 잦은가락으
로 변형시킨 후 맺는다.

풍장굿 (농사풀이)

상쇠가 중앙에서 덩덕쿵이 가락으로 놀
다가 무동을 불러내며 농사풀이가 진행
되는데 중간중간 맺음가락을 치며 앉아
서 호미걸이, 김매기 등 농사짓는 시늉을
한다.

벅구 외줄백이 앉을사위

덩덕쿵이 가락에 맞춰 벅구잽이가 대각
선방향으로 외줄로 들어와서 앉을사위
를 한다. 앉을사위 후 양 좌우치기로 들
어간다.

벅구잽이 양 좌우치기

덩덕쿵이 가락에 맞춰 벅구잽이 양 좌우
치기가 시작되며 잽이와 무동들은 이 가
락에 맞춰 동작 추임새가 들어간다.

절구덩이 벅구 앉을사위

벅구잽이들이 두줄로 들어와 절구덩이
앉을사위를 하고 화살표 방향을 따라 양
쪽으로 갈라진다.

사통백이

잽이와 무동이 서로 엇갈리면서 지나가
고 벅구잽이들끼리 서로 엇갈리며 지나
간다. 반복하여 제자리로 돌아온다.

사방치기

사통백이가 끝나면서 사방 분야별로 진을 감고 악기, 벅구1, 벅구2, 무동 순으로 진을 풀고 하나의 큰 원을 만든다. 가락은 덩덕쿵이면서 좀 빠르게 하고 풍장가락으로 이어진다.

원형 좌우치기

원을 만들어 원형좌우치기를 한다. 이때 가락은 남사당 말로 취군 가락 즉 잦은가락으로 연주한다. 좌, 우, 앞, 뒤 순으로 하고 3장단씩 연주한다.

네줄백이 좌우치기

상쇠를 중심으로 대형을 그림과 같이 하고 가락은 남사당말로 취군가락 즉 잦은가락으로 연주한다. 우, 좌, 뒤, 앞 순으로 하고 3장단씩 연주한다.

가세진

네줄백이 좌우치기에 이어 가세진이 이어지는데 이때 가락은 덩덕쿵이 가락이며 저정거리는 멋과 흥을 더한다. 악기잽이와 벅구잽이가 교대로 엇갈리며 끼어드는 방식도 있는데 여기서는 행군가락으로 상쇠와 상벅구가 나란히 원을 그리며 원형을 만든다.

원형 무동놀이

가세진에 이어 무동을 안쪽으로 유도하여 쩍쩍이가락과 쾌자가락을 진행한다. 무동과 벅구잽이는 앉았다 일어서며 동작을 취하며 동선을 그린다.

원형 만들기

안쪽에 있던 무동은 밖으로 나와 벅구 끝자락에 붙고 전체적으로 원형을 만든 다음 상쇠는 십자놀이 준비를 한다.

십자놀이

화살표방향으로 상쇠와 상벅구가 십자선
을 만들고 십자선이 되면 덩덕쿵이 가락
으로 맺어주면서 좌우치기가 된다. 특히
오와 열을 잘 맞춰야 한다.

벅구잽이 좌우치기

십자놀이를 끝내고 다시 원형으로 바꿔
벅구잽이가 안으로 들어와 벅구잽이만
좌우치기를 한다. 이때 가락은 덩덕쿵이
좌우치기가락을 쳐준다.

밀벅구 동선

벅구잽이들이 좌우치기가 끝나고 마당이
채가락에서 그림과 같이 11자로 밀버구
대형을 만든다. 대형을 만들 때 쇠는 막
고 말발굽 쇠를 친다. 이때 징은 어깨 위
에 짊어진다.

밀벅구

상쇠가 잦은가락으로 변형가락 즉 업어배기가락으로 연주한 다음 다시 잦은가락으로 연주를 할 때 잽이들은 돌사위가 시작되고 벅구잽이들은 상벅구쪽에서 먼저 앞으로 밀면 반대쪽에서 기다렸다가 상벅구쪽이뒤로 갈 때 앞으로 밀어 서로 앞으로 갔다 뒤로 갔다 하는 밀벅구를 선보인다.

개인놀음 당산대형

밀벅구가 끝난 다음 당산대형으로 자리를 잡은 뒤 개인놀음이 시작된다. 중부지방 웃다리풍물은 기 예능이 탁월한 사람들이 개인기를 보여주는 것이 인상적이다. 벅구잽이를 상쇠가 불러내며 연희적으로 개인놀음을 하는 것을 따벅구라한다.

상쇠놀음

현란한 쇠 가락에 맞춰 웃상질을 하며 멋스러운 율동을 곁들여 선보이는 쇠 개인놀음.

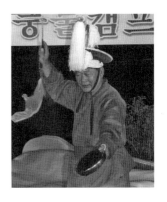

장구놀음

머리에 상모를 쓰고 장구가락에 맞추어
상모와 발림의 재주를 보여주는 것이다.
발림과 호흡을 바탕으로 역동적이고 장
구 특유의 아기자기함을 보여주는 개인
놀음.

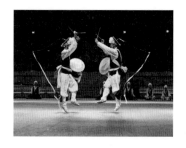

버나놀음

챗바퀴를 깎아 만든 버나, 대접 등을 앵
두나무막대기나 곰방대 등을 이용해 돌
리는 놀이로 익살스러운 몸짓과 재담으
로 재미를 더한다.

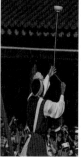

살판(땅재주)

잘하면 살 판이요 못하면 죽을 판이라는
말에서 유래 되었다는 '살판'은 '땅재주'
라고도 한다. 살판쇠와 어릿광대가 재담
을 주고 받고 어릿광대가 익살스럽게 재
주를 부리고 그 뒤 살판쇠가 진정한 재주
를 부린다.

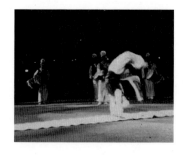

공마당

공마당이라 함은 어깨 위에 사람이 올라가 펼치는 재주로 사람 위에 사람 올라가고 그 위에 새미를 올리는 회초리 삼동, 회초리 3동에 양 날개 무동을 붙이는 5무동이 있다.

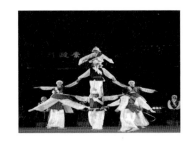

열두발상모

열두발이나 되는 긴 초리가 달린 상모를 열두발상모라고 한다. 자반뒤집기, 두꺼비 걸음, 양상치기, 일사치기, 무지개사위 등 재주가 다양하다.

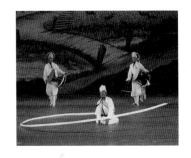

돌림가락 인사굿

모든 놀이가 다 끝나고 마지막 인사하는 대형이고 인사굿을 치고 난 후 퇴장하면서 치는 가락은 취군가락(동살푸리), 남사당에서는 딴스가락이라고 하기도 한다.

첫 번째 무대 지운하 예인의 꿈을 꾸다

1 남사당패 구성원들의 출신 지역은 다양하다. 다양한 지역 중에서도 특히 경기도와 충청도 일
 대에서 활동하던 사람들이 많았다. 그런 연유인지 모르겠지만 남사당 풍물은 웃다리 권역(경
 기, 충청)의 가락과 판제에 근간을 둔 풍물놀이이다. 그렇다고 남사당 풍물을 한 지역에 국한
 된 향토성이 짙은 풍물굿이라 정의할 수는 없을 것이다. 그것은 전문유랑예인집단으로서 숙
 련된 예술적 기능을 팔아 생계를 유지했던 전문예술집단이라는 특성상 공연의 흥행성과 대중
 성을 추구했을 것으로 또한 전국을 떠돌며 접하는 우수한 동일 종목의 내용들을 습합해 내거
 나 지방 출신 연희자들의 합류를 통해 내용적 완성도를 추구해 나갔을 것이기 때문이다(김원
 민, 「男寺黨風物의 變化樣相 考察」, 한국예술종합학교 석사학위논문, 2008, 68쪽).
2 인천직할시사편찬위원회, 『인천시사』상권, 인천직할시, 1993, 49~50쪽.
3 백질남, 「도시의 성장과정에 관한 연구-인천시 사례를 중심으로-」, 단국대학교 행정학과 석
 사학위논문, 1988, 22~23쪽.
4 임헌봉, 「인천 근대건축의 시대적 변천에 관한 조사 연구-개항이후-1970년대」, 인하대학교
 건축공학과 석사학위논문, 1990, 33쪽.
5 愼兌範, 『仁川 한世紀-몸소 지켜본 이야기들-』, 홍성사, 1983, 99쪽.
 이런 내용은 해방 무렵의 신문기사에도 나타난다.
 호열자가 인천 도심지대에 침입하여 이칠일 현재 이십육명의 환자를 내고 있는데 더 한층 우
 려스러운 일이 발생되었다. 즉 인천과 주안 간에 야채 과물 등이 많이 생산되는 도화동은 약
 50호 가량의 농촌부락인데 그 동내 578번지 김간란(48세)씨를 위시하여 5호에 인식 5인의
 병자 중 금일 현재 4명이 사망하야 본 부락에 만연될 우려가 있는데 특히 동 지구에서 시내에
 반입되는 야채와 과물 중에는 완전한 소독이 필요함으로 시민은 주의가 필요하다고 한다(「虎
 疫이 仁川 朱安에 蔓延 菜蔬와 果實의 完全消毒이 緊要」, 『동아일보』, 1946. 7. 30).
6 「쑥골」, 인천남구향토문화대전(incheonnamgu.grandculture.net).
7 「수봉 근린공원」, 인천남구향토문화대전(incheonnamgu.grandculture.net).
8 인천직할시사편찬위원회, 앞의 책, 456~459쪽.
9 申奭鎬, 『韓國姓氏大觀』, 창조사, 1971, 22쪽.
10 今西龍, 『조선고사의 연구』82항 내지 84 참조(위의 책, 25쪽에서 재인용).
11 申奭鎬, 앞의 논문, 23쪽.
12 위의 논문, 25쪽.

13 한국민속사전편찬위원회, 『한국민속대사전』1, 민족문화사, 1991, 410쪽.

14 김혜정, 「인천 부평 삼산 농악의 정체성과 문화적 의미」, 『우리춤 연구』19, 우리춤연구회, 2012, 217~218쪽.

15 인천광역시 남구에 있는 대한 불교 태고종 소속 현대 사찰이다. 1965년에 창건된 사찰로 창건 당시는 법화종(法華宗) 소속의 사찰이었으나, 2004년 승려 무각(無覺)이 부임하면서 태고종 소속이 되었고 신도는 600여 명이다(「연화사」, 『인천남구향토문화대전』 (incheonnamgu.grandculture.net)).

16 김복섭(金福燮): 1916. 4. 12. 충남 공주 우성면 봉현리 출생. 본래 남사당의 연희자였으나, 후대에 스님이 된 인물이다. 그는 악기는 물론이거니와 독경에 뛰어난 재주를 지니고 있었다. 오늘날 김덕수 사물놀이패에서 상쇠로 활동하는 이광수의 스승이기도 하다. 그가 세운 사찰로는 북한산 태고사, 인천 연화사, 파주 호명산 관음사 등이다
(「김복섭」, 『네이버 지식백과』(http://terms.naver.com/entry.nhn?docId=1697376&cid=42697&categoryId=42697)).

17 지운하 구술(2014. 7. 1).

18 유랑예인의 하루, 남사당 지운하 예인 개인발표회 해설집, 2005. 12.

19 유랑예인의 하루, 남사당 지운하 예인 개인발표회 해설집, 2005. 12.

두 번째 무대 남사당 회원으로 다양한 경험을 하다

1 심우성, 『남사당패 연구』, 동문선, 1978, 25~26쪽.

2 심우성, 「우리나라 떠돌이 예인집단(藝人集團)」, 『공연과 리뷰』70, 현대미학사, 2010, 217쪽.

3 장휘주, 「'사당패' 관련 명칭에 대한 사적 고찰」, 『공연문화연구』13, 공연문화연구회, 2006, 381쪽.

4 1930년 대 이후 남사당의 활동이 약화되었다고는 하나 일부 단체들은 도서 지역을 다니며 활동한 흔적을 엿볼 수 있다. 이경엽과 송기태가 조사한 남해안 일대의 사당패들은 일제강점기에도 섬을 다니며 공연을 하였다(이경엽, 「도서지역의 민속연희와 남사당노래연구-신안남사당노래의 정착과정을 중심으로-」, 『한국민속학』33, 2001, 234~235쪽 요약정리).

5 사당패나 걸립패 중매구 등은 완전히 사찰을 배경으로 하여 서로 간의 계산된 이해에 의하여 사찰을 그들의 거점으로 하여 이루어진 것으로 그 구성원을 보더라도 승려나 보살이 직접 참여하고 있거나 뒤에서 조종하고 있고, 그들의 수입도 〈사종, 四種〉이란 명목으로 사찰에 바쳤던 것은 남아 있는 많은 시줄질들에서도 확인할 수가 있는 것이다. 현존하는 四 패거리의 걸립패를 보더라도 사찰과 직접, 간접으로 관계를 맺고 있지 않은 행중(行衆)은 없다(심우성, 앞

의 책, 32~33쪽).

6 남사당과 관련된 1968년도의 문화재조사보고서에는 최성구(崔聖九)에 대한 내용이 기록되어 있다. 자세한 내용은 뒤에 소개한다.

7 남운용은 남형우(南亨祐)라는 이름으로 불리는 인물이다. 1907년 7월 13일생인데, 경기도 안성이 고향이라는 설이 있는 반면, 충북 괴산이 고향이라 기록된 자료도 있다. 자료에 따라 내용이 차이를 보이긴 하나 꽹과리가 특기이며, 오명선과 최사윤, 이원보로부터 다양한 기예능을 배운 것으로 알려져 있다. 무엇보다 그는 1960년대 〈민속극회 남사당〉 결성을 주도하였다(문화재관리국, 『무형문화재조사보고서 제40호-남사당-』, 1968, 748쪽).

8 1963년 남사당의 원로 연희자들인 남용운, 최성구, 양도일 등이 모여 포장굿 연행을 시작으로 남사당 재건의 첫발을 내딛는다. 그리고 1964년 12월 7일 남사당의 여섯 종목 중 덜미(꼭두각시 인형극)가 중요무형문화재 제3호로 지정되면서 민속극회 남사당이 본격적으로 출범하여 현재 〈남사당놀이보존회〉로 활동하고 있다(조한숙, 「평택농악의 연희학적 연구」, 원광대학교 일반대학원 국악과 박사학위논문, 2014, 22~23쪽).

9 심우성, 『남사당패 연구』, 45쪽.

10 윤광봉, 「'전국민속경연대회'의 반성과 전망」, 『비교민속학』10집, 비교민속학회, 1993, 11~12쪽.

11 이경미, 「평택농악과 안성 남사당 풍물 비교 연구-판제와 가락을 중심으로-」, 중앙대학교 국악교육대학원 석사학위논문, 2011, 6쪽.

12 김원민, 「男寺黨風物의 變化樣相 考察」, 한국예술종합학교 석사학위논문, 2008, 8쪽.

13 권은영, 「여성농악단을 통해 본 근대 연예농악의 양상」, 『실천민속학연구』11호, 실천민속학회, 2008, 198쪽.

14 권은영, 「여성 농악단 연구」, 전북대학교 대학원 석사학위논문, 2003, 17쪽.

15 권은영, 위의 논문, 19쪽.

16 황필주, 「공장소개(대성목재공업주식회사)」, 『목재공학』1, 한국목재공학회, 1973, 27쪽.

17 권은영, 「여성농악단을 통해 본 근대 연예농악의 양상」, 206~207쪽.

18 박승원·최은옥, 『최신무용』, 문지사, 1997, 325쪽.

19 권은영, 앞의 논문, 208쪽.

20 한범택, 「안성 남사당 풍물패의 관한 연구」, 중앙대학교 교육대학원 석사학위논문, 2003, 2쪽.

21 천진기, 『한국동물민속론』, 민속원, 2004, 255~256쪽.

22 김종대, 『33가지 동물로 본 우리문화의 상징세계』, 다른세상, 2001, 216쪽.

23 이반야, 「안성남사당의 생성과정과 변천 양상」, 중앙대학교 교육대학원 석사학위논문, 2014, 30쪽.

24 한국민속사전편찬위원회, 앞의 책, 268쪽.

25 떠돌이 예인집단이 가장 치명적인 때가 겨울이다. 남사당패 역시 마찬가지였으며, 추위에 따른 연행 중지는 이들에게 경제적 기반의 약화를 가져오기 때문이다. 사정이 좋을 때는 이 기간에 개인 기량이 떨어진 삐리나 가열을 수련시키기도 하고, 좋지 않을 때는 겨우내 헤어졌다가 이듬해 봄에 다시 만나기도 한다. 전국적으로 경기도 안성·진위, 충청도 당진·회덕, 전라도 강진·구례, 경상도 진양·남해, 황해도 송화·은율 등지가 바로 남사당패의 겨울나기 은거지로 알려졌다(한범택, 앞의 논문, 5쪽).

26 사람들이 거주하는 마을이나 여러 사람이 모인 시장에서 공연을 펼치기 위해서는 공연 허가를 받는 일이 중요하였다. 남사당에서는 이를 '성사를 시켰다'거나 '곰뱅이 텄다'고 한다. 마을의 경우는 특히 허가 받는 일이 중요한데, 그래야 비로소 남사당이 그 마을로 들어갈 수 있는 것이다.

27 남사당 행중이 넓은 공터에서 서커스단 같은 소규모 가설극장을 세우고 그 속에서 입장권을 받아가며 연행하는 것이다.

28 지운하 명인이 속한 걸립패에서는 걸립에 참여한 고사, 꽹과리, 화주, 곰뱅이가 각각 2몫, 목사 1몫, 나머지는 삐리들끼리 균등하게 나누었다.

29 『옹진군지』, 옹진군지편찬위원회, 1990, 867쪽.

30 유랑예인의 하루, 남사당 지운하 예인 개인발표회 해설집, 2005. 12.

세 번째 무대 새로운 예술무대를 경험하고 개척하다

1 이영수, 「개화기에서 일제강점기까지 혼인유형과 혼례식의 변모양상」, 『아시아문화연구』 28 집, 가천대학교 아시아문화연구소, 2012, 152쪽.

2 김경희, 「월남파병과 경제효과」, 경북대학교 대학원 석사학위논문, 2008, 31쪽.

3 인천직할시사편찬위원회, 『인천시사』 하권, 인천직할시, 1993, 400쪽.

4 「기록으로 만나는 대한민국」, 『국가기록원』(www.archives.go.kr).

5 「팔일오저격사건」, 『한국민족문화대백과』(http://encykorea.aks.ac.kr/Contents/Index).

6 한국여성연구원 편, 『한국의 근대성과 가부장제의 변형』, 이화여자대학교 출판부, 2003, 117쪽.

7 「70년대이야기45-기생관광」, 『minchomin님의 블로그』(http://minchomin.blog.me/115497168)

네 번째 무대 남사당으로 국내외 무대를 평정하다

1 심우성, 『남사당패 연구』, 동문선, 1978, 44~45쪽.

2 위의 책, 33쪽.

3 김원민, 앞의 논문, 16쪽.

4 1964년 지정 당시 이 단체의 명칭은 민속극회 '남사당'이었지만 행정상으로 단체를 지정한 것이 아닌 종목을 지정하였기 때문에 보유자의 인정을 인형극에 국한 지었었다. 후에 남사당놀이 전반에 걸친 이해와 함께 1986년 '남사당놀이 보존회'로 개칭되면서 풍물과 더불어 덧뵈기의 기능을 포함하여 보유자 지정이 이루어졌으며, 1988년도에는 놀이 종목을 중심으로 지정되었던 문화재를 '남사당놀이'라고 하는 단체를 지정하는 방식으로 변경되었으며 현재에 이르고 있다(김원민, 앞의 논문, 19쪽).

5 위의 논문, 28~29쪽.

6 주재연, 「사물놀이의 역사적 전개와 문화산업적 성과」, 고려대학교 대학원 석사학위논문, 2010, 9쪽.

7 「유사이래 가장 거대한 놀자판 '국풍81'」, 『한국대학신문』, 2004. 1. 15.

8 김지연, 「전두환 정부의 국풍81-권위주의 정부의 문화적 자원동원 과정-」, 이화여자대학교 대학원, 석사학위논문, 2014, 27쪽.

9 강준만, 『한국대중매체사』, 인물과사상사, 2007, 354쪽.

10 『레이디경향』, 2015. 6. 3.

11 『국제기구편람. 2010』, 국가정보원, 2010, 503쪽.

다섯 번째 무대 수장으로 남사당보존회의 발전을 도모하다

1 한국민속사전편찬위원회, 앞의 책, 270쪽.

2 위의 책, 271쪽.

3 「남사당」, 『한국민족문화대백과』(http://encykorea.aks.ac.kr/).

4 한국민속사전편찬위원회, 앞의 책, 172쪽.

5 「국립국악원」, 『위키백과』(https://ko.wikipedia.org/wiki).

6 『역마』는 김강윤 감독의 1967년 작품으로, 당시 최고의 영화배우인 신성일이 주연을 맡았다. 영화의 줄거리는 다음과 같다. 섬진강 줄기의 화개장터, 전라도와 경상도의 접경지대로 큰 장이 서기 때문에 사람들의 왕래가 잦다. 주막을 하는 옥화는 30년 전 이곳에서 남사당패를 했다는 체장수 노인의 방문을 받는다. 그는 딸 계연을 옥화에게 맡긴 후 지리산으로 떠나

고, 얼마지 않아 옥화의 아들 성기가 절에서 돌아온다. 조그마한 가게를 시작한 성기는 계연에게 마음이 끌리고 서로 사랑하게 된다(「역마」, 『Daum 영화』(http://movie.daum.net/moviedetail/moviedetailMain.do?movieId=1563)).

7 『노다지』는 정창화 감독의 1961년 작품이다. 영화의 줄거리는 다음과 같다. 사금광을 찾는 것에 눈이 멀어 자신의 딸을 버렸던 장운칠은, 금광을 찾은 후 산에서 내려와, 함께 고생한 동료이자 의형인 박달수(허장강)의 아들 박동일과 자신의 딸을 찾기 시작한다. 과거에 별 볼 일 없던 운칠을 외면하였던 옛 애인(윤인자), 보석상이 된 술집의 직원, 그리고 다양한 종류의 사기꾼들이 운칠의 금을 노리고 접근한다. 산속에서 아버지 운칠로부터 버림받았던 딸 영옥은 범죄조직에 이끌려 사람들의 주머니를 털며 살아가는 밑바닥 인생을 살고 있다. 그러던 중 영옥은 우연한 사건으로 박동일과 사랑에 빠지고 그와의 평범한 삶을 위해 운칠의 금광 지도를 훔치라는 갱단의 요구를 받아들이게 된다. 영옥은 운칠이 아버지인지도 모르고 그 지도와 금을 훔쳐내고, 갱단 조직에 이끌려 자신이 버려졌던 곳으로 또다시 끌려가게 된다. 이러한 모든 정황을 알게 된 운칠과 동일은 영옥을 구출하기 위해 금광으로 가게 되고, 그곳에서 갱단과 결투를 벌인 후 영옥을 구출한다. 결말은 세 사람이 결합하는 해피엔딩으로 막을 내린다(윤학로·박원우, 「영화〈노다지〉의 특징적 표현기법에 대한 고찰」, 『인문과학연구』40호, 강원대학교 인문과학연구소, 2014, 319~320쪽).

8 「최희준」, 『위키백과』(https://ko.wikipedia.org/wiki/%EC%B5%9C%ED%9D%AC%EC%A4%80).

9 「대한민국국악제」, 『한국민족문화대백과』(http://encykorea.aks.ac.kr).

10 「대한민국국악제」, 『두산백과』(www.doopedia.co.kr).

11 「9일 국립국악원서 50년 만에 첫 개인 발표회」, 『연합뉴스』, 2005. 12. 08.

12 안미아, 「공옥진의 춤 인생과 병신춤 성립 배경에 관한 연구」, 『한국체육학회지』43-2, 한국체육학회, 2004, 411쪽.

13 위의 논문, 412쪽.

14 김상섭, 「사물놀이를 통해 본 새로운 전통의 창출과 그 사회적 의미」, 안동대학교 대학원 석사학위논문, 2001, 10쪽.

15 위의 논문, 23쪽.

16 김성수, 『시각문화대표 콘텐츠』, 커뮤니케이션북스, 2014.
(http://terms.naver.com/entry.nhn?docId=2275199&cid=42219&categoryId=51138)

17 「학점은행제」, 『두산백과』(www.doopedia.co.kr).

18 양근수, 「무형문화유산 교육프로그램 연구-남사당놀이 사례를 중심으로-」, 중앙대학교 대학원 박사학위논문, 2007, 64쪽.

19 위의 논문, 65쪽.

20 위의 논문, 67~68쪽.

21 위의 논문, 69쪽.

22 위의 논문, 70쪽.

여섯 번째 무대 이사장직에서 물러나 고향 인천의 품으로 돌아오다

1 「세계무형유산」, 『두산백과』(www.doopedia.co.kr).

2 「조직도」, 『남사당놀이문화보존회』(www.namsadang.or.kr).

3 신혜영, 「꼭두각시놀이의 현대적 수용에 대한 연구-무대 디자인을 중심으로-」, 『글로벌문화
콘텐츠』 9호, 글로벌문화콘텐츠학회, 2012, 164쪽.

4 「예술의전당, 남사당놀이 무료 공연」, 『연합뉴스』, 1999. 6. 16.

5 「2011전주아·태무형문화유산축제, 같이 즐겨볼까요?」, 『인천문화재단』(www.ifac.or.kr).

6 「수요일엔 풍물가락에 들썩들썩…부평역 공연 상설」, 『동아일보』, 2005. 7. 14.

7 「계양구립예술단창단, 풍물-여성합창단 등 48명 구성」, 『시민일보』, 2011. 10. 29.

8 「제14회 풍물명인 지운하와 함께하는 남사당 풍물캠프」, 『국악신문』, 2014. 7. 8.

9 「남사당패 활동기반 마련 프로젝트 '스타트'」, 『아크로펜』, 2013. 9. 9.

지운하의 유랑예인 60년

1판 1쇄 펴낸날 2015년 11월 10일

구술 지운하
지은이 서종원·이영재

펴낸이 서채윤
펴낸곳 채륜
책만듦이 김승민
책꾸밈이 이한희

등록 2007년 6월 25일(제2009-11호)
주소 서울시 광진구 천호대로 798 현대 그린빌 201호
대표전화 02-465-4650 | **팩스** 02-6080-0707
E-mail book@chaeryun.com
Homepage www.chaeryun.com

© 지운하, 2015
© 채륜, 2015, published in Korea

책값은 뒤표지에 있습니다.
ISBN 979-11-86096-18-5 03600

※ 잘못된 책은 바꾸어 드립니다.
※ 저작권자와 출판사의 허락 없이 책의 전부 또는 일부 내용을 사용할 수 없습니다.
※ 저작권자와 합의하여 인지를 붙이지 않습니다.

이 도서의 국립중앙도서관 출판예정도서목록(CIP)은 서지정보유통지원시스템 홈페이지 (http://seoji.nl.go.kr)와 국가자료공동목록시스템(http://www.nl.go.kr/kolisnet)에서 이용하실 수 있습니다. (CIP제어번호 : CIP2015028577)